로봇 그리기의 기본

박스 로봇부터 오리지널 로봇까지

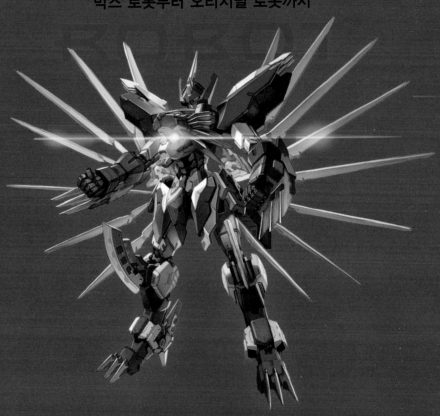

라이온을 모티브로 하는 로봇 그리기

일러스트레이터 타카야마 토시야씨가 그린, 오리지널 로봇을 완성하기까지의 공정을 소개합니다(158P 참조).

컬러 러프에 직접 채색 하는 것부터 시작

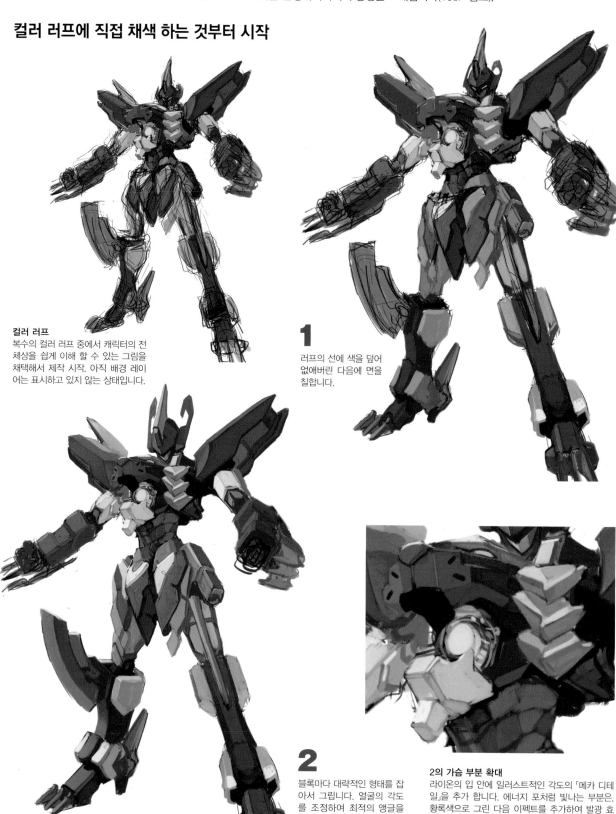

컬러 러프
복수의 컬러 러프 중에서 캐릭터의 전체상을 쉽게 이해 할 수 있는 그림을 채택해서 제작 시작. 아직 배경 레이어는 표시하고 있지 않는 상태입니다.

1
러프의 선에 색을 덮어 없애버린 다음에 면을 칠합니다.

2
블록마다 대략적인 형태를 잡아서 그립니다. 얼굴의 각도를 조정하여 최적의 앵글을 검토 중.

2의 가슴 부분 확대
라이온의 입 안에 일러스트적인 각도의 「메카 디테일」을 추가 합니다. 에너지 포처럼 빛나는 부분은, 황록색으로 그린 다음 이펙트를 추가하여 발광 효과를 넣어 줍니다.

디자인을 수정하기

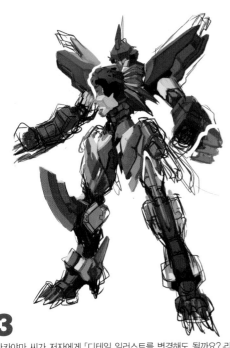

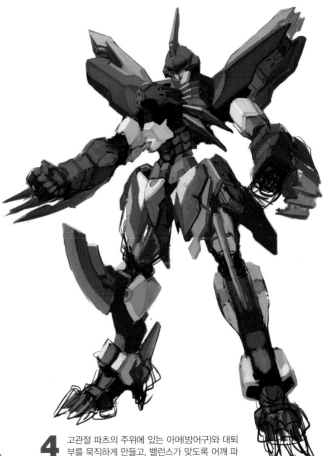

3

타카야마 씨가 저자에게 「디테일 일러스트를 변경해도 될까요?」라고 연락을 넣으니 「일러스트가 돋보이게 하는 것을 최우선으로 삼아, 마음껏 변경해 주십시오」라는 대답이 도착해서 작업을 진행하게 되었습니다. 어깨와 팔죽지, 발톱 등을 분리하여 대형화 하고, 고관절과 주변과 대퇴부, 왼쪽 다리를 조정합니다.

4

고관절 파츠의 주위에 있는 아머(방어구)와 대퇴부를 묵직하게 만들고, 밸런스가 맞도록 어깨 파츠도 늘려줍니다.

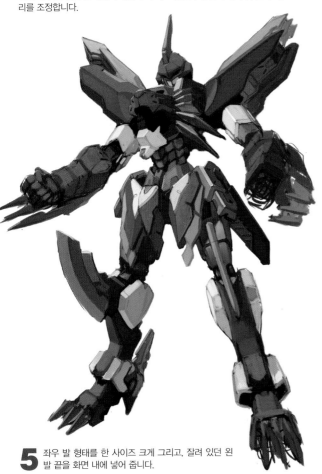

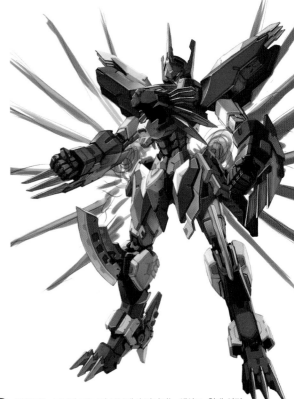

5

좌우 발 형태를 한 사이즈 크게 그리고, 잘려 있던 왼 발 끝을 화면 내에 넣어 줍니다.

6

빛이 닿는 부분과 그늘 진 부분에서 반사되는 색상도, 원래 설정했던 색을 알 수 있도록 주의하면서 칠합니다.

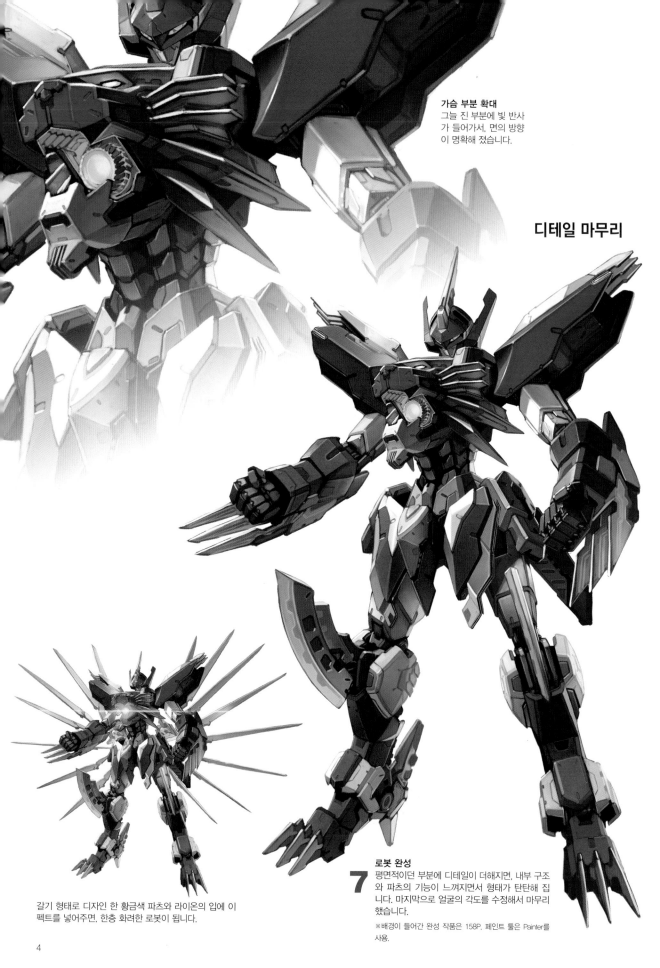

가슴 부분 확대
그늘 진 부분에 빛 반사
가 들어가서, 면의 방향
이 명확해 졌습니다.

디테일 마무리

로봇 완성

7 평면적이던 부분에 디테일이 더해지면, 내부 구조
와 파츠의 기능이 느껴지면서 형태가 탄탄해 집
니다. 마지막으로 얼굴의 각도를 수정해서 마무리
했습니다.

※배경이 들어간 완성 작품은 158P. 페인트 툴은 Painter를
사용.

갈기 형태로 디자인 한 황금색 파츠와 라이온의 입에 이
펙트를 넣어주면, 한층 화려한 로봇이 됩니다.

박스 로봇을 토대로 오리지널 로봇을 그리자

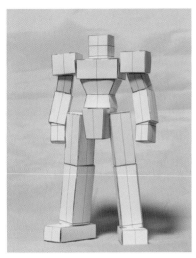

이 책에서 소개하는 페이퍼 크래프트 박스 로봇을 조립하여, 이상적인 각도의 일러스트를 그리고 그것을 토대로 오리지널 로봇을 창작했습니다.

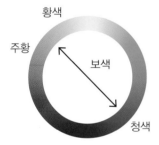

컬러 서클에 의한 이미지 그림

베이스 색인 청색의 보색이 되는 주황을 포인트 컬러로 삼아, 황색 파츠를 동체와 다리 부분에 배치하여, 눈에 띄는 색상이 되었습니다. 가동 부분에는 회색도 사용하고 있습니다.

명도를 올린다 (하얗게 한다)

약간 거무스름한 붉은 색

순수한 붉은색… 백색이나 흑색이 들어가지 않은 색

채도를 낮춘다 (검게 한다)

붉은색을 구분해서 사용한다…
약간 거무스름한 붉은색과 회색은 잘 어우러지는 조합입니다. 4P에 있는 타카야마씨의 작품처럼 순수한 색에 가까운 배색이 강한 약동감을 안겨주는 것과는 달리, 안정된 인상을 주는 조합이기도 합니다.

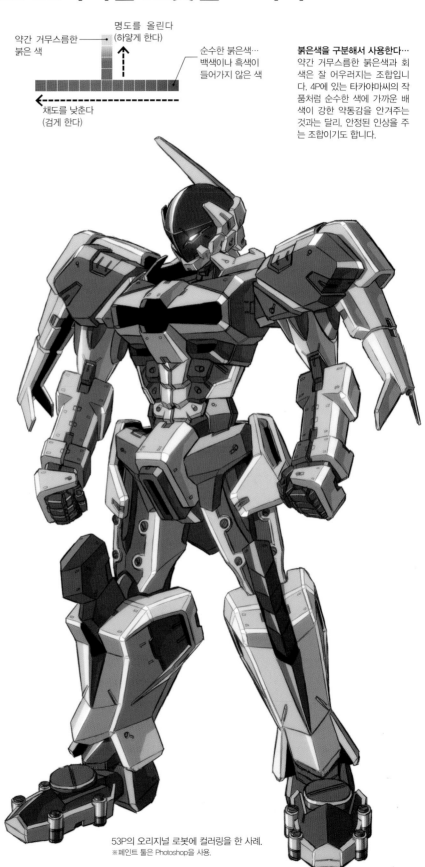

53P의 오리지널 로봇에 컬러링을 한 사례.
※페인트 툴은 Photoshop을 사용.

다이내믹한 포즈의 컬러링 ····· 베이스 컬러와 음영으로 칠하기

제2장에서 소개할, 포즈를 취하고 있는 로봇에 명암의 경계선이 확실한 「셀식 채색(애니메이션 풍 채색)」을 해보겠습니다. 바탕이 되는 슈퍼 박스 로봇에 간단한 파츠를 추가해서 동작을 취해 줍니다. 자세할 필요는 없습니다. 왼쪽의 러프처럼 서 있는 상태에서 파츠의 형태를 염두에 두면 포즈를 취할 때 원활하게 작업할 수 있습니다.

* 슈퍼 박스 로봇은, 이 책에서 해설하는 다양한 오리지널 로봇의 원형이 되는 심플한 소체(10P 참조).
* 이 페이지의 페인트 툴은 CLIP STUDIO PAINT를 사용.

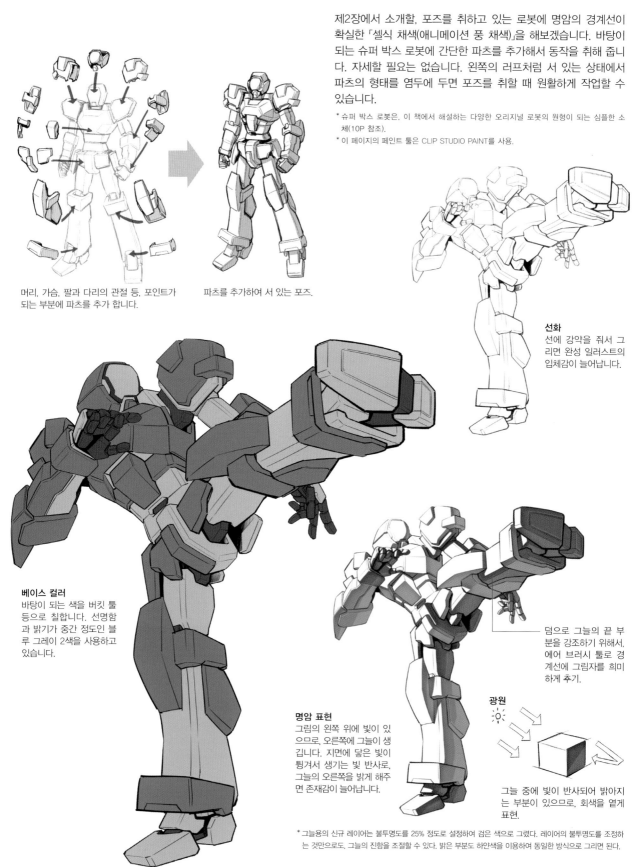

머리, 가슴, 팔과 다리의 관절 등, 포인트가 되는 부분에 파츠를 추가 합니다.

파츠를 추가하여 서 있는 포즈.

선화
선에 강약을 줘서 그리면 완성 일러스트의 입체감이 늘어납니다.

베이스 컬러
바탕이 되는 색을 버킷 툴 등으로 칠합니다. 선명함과 밝기가 중간 정도인 블루 그레이 2색을 사용하고 있습니다.

명암 표현
그림의 왼쪽 위에 빛이 있으므로, 오른쪽에 그늘이 생깁니다. 지면에 닿은 빛이 튕겨서 생기는 빛 반사로, 그늘의 오른쪽을 밝게 해주면 존재감이 늘어납니다.

덤으로 그늘의 끝 부분을 강조하기 위해서, 에어 브러시 툴로 경계선에 그림자를 희미하게 추가.

광원

그늘 중에 빛이 반사되어 밝아지는 부분이 있으므로, 회색을 옅게 표현.

* 그늘용의 신규 레이어는 불투명도를 25% 정도로 설정하여 검은 색으로 그렸다. 레이어의 불투명도를 조절하는 것만으로도, 그늘의 진함을 조절할 수 있다. 밝은 부분도 하얀색을 이용하여 동일한 방식으로 그리면 된다.

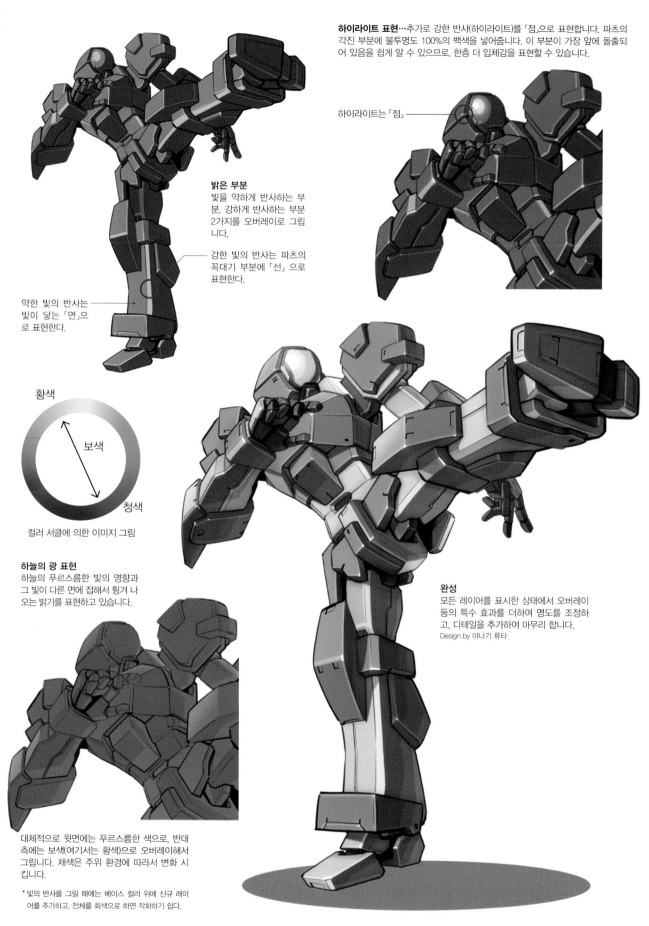

하이라이트 표현···추가로 강한 반사(하이라이트)를 「점」으로 표현합니다. 파츠의 각진 부분에 불투명도 100%의 백색을 넣어줍니다. 이 부분이 가장 앞에 돌출되어 있음을 쉽게 알 수 있으므로, 한층 더 입체감을 표현할 수 있습니다.

하이라이트는 「점」

밝은 부분
빛을 약하게 반사하는 부분, 강하게 반사하는 부분 2가지를 오버레이로 그립니다.

강한 빛의 반사는 파츠의 꼭대기 부분에 「선」으로 표현한다.

약한 빛의 반사는 빛이 닿는 「면」으로 표현한다.

황색

보색

청색

컬러 서클에 의한 이미지 그림

하늘의 광 표현
하늘의 푸르스름한 빛의 영향과 그 빛이 다른 면에 접해서 튕겨 나오는 밝기를 표현하고 있습니다.

완성
모든 레이어를 표시한 상태에서 오버레이 등의 특수 효과를 더하여 명도를 조정하고, 디테일을 추가하여 마무리 합니다.
Design by 야나기 류타

대체적으로 윗면에는 푸르스름한 색으로, 반대측에는 보색(여기서는 황색)으로 오버레이해서 그립니다. 채색은 주위 환경에 따라서 변화 시킵니다.

＊빛의 반사를 그릴 때에는 베이스 컬러 위에 신규 레이어를 추가하고, 전체를 회색으로 하면 작화하기 쉽다.

「모티브를 사용한 로봇」의 컬러링

제 3장 「기능을 느끼게 해주는 로봇을 디자인 하자」에서 2종류의 로봇을 선택하여, 6P의 메이킹과 마찬가지로 블루 그레이 색조를 더합니다.

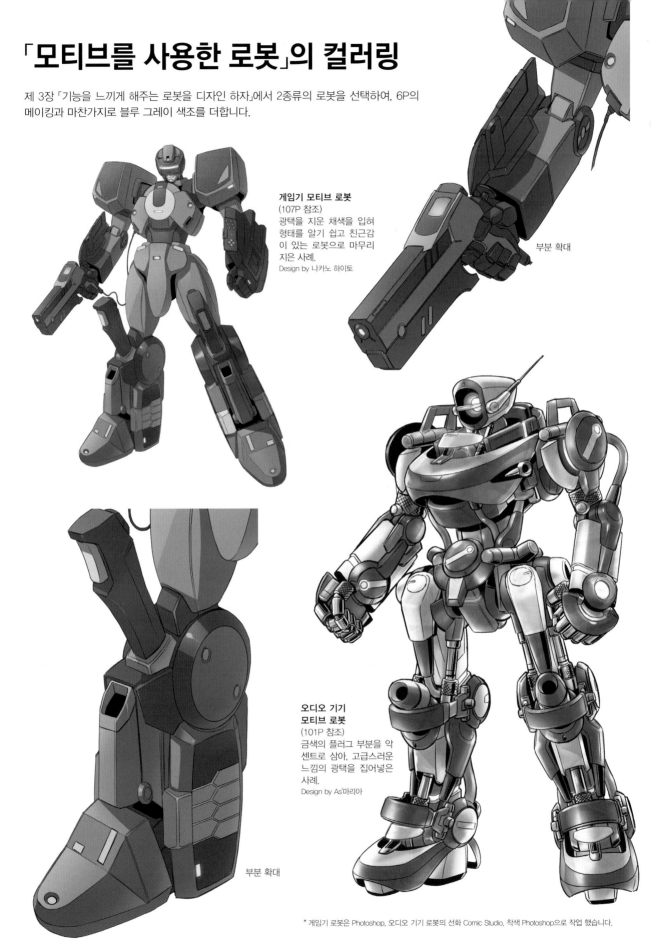

게임기 모티브 로봇
(107P 참조)
광택을 지운 채색을 입혀 형태를 알기 쉽고 친근감 이 있는 로봇으로 마무리 지은 사례.
Design by 나카노 하이토

부분 확대

오디오 기기 모티브 로봇
(101P 참조)
금색의 플러그 부분을 악 센트로 삼아, 고급스러운 느낌의 광택을 집어넣은 사례.
Design by As'마리아

부분 확대

* 게임기 로봇은 Photoshop, 오디오 기기 로봇의 선화 Comic Studio, 착색 Photoshop으로 작업 했습니다.

머리말

박스를 그릴 수 있다면, 로봇을 그릴 수 있다!

저자인 쿠라모치 쿄류씨는 완구 디자이너입니다. 완구는 아이들이 최초에 접하게 되는 입체물이므로, 기획 의도가 확실해야 하며 이해하기 쉬울 것, 안전성이 높을 것 등 세세한 곳까지 신경 써야 하는 장르입니다. 물론 그중에는 쿠라모치씨가 디자인한 변형 로봇을 비롯한 매우 세련된 인간형 로봇 모형도 포함되어 있습니다.

이 책은 인간형의 로봇을 즐겁게 그리기 위한 힌트를 가득 담아 놓은 장난감 상자 같은 기법서입니다. 사각 박스에서 로봇을 그려내는 것은 여러분도 잘 알고 있는 방법입니다만, 그 모델을 쉽게 이해하기 위해 고안된 페이퍼 크래프트를 이 책에 게재했습니다. 상상만으로 그리던 상자의 위치 관계를 확인할 수 있어서 매우 편리합니다. 조립해야 하는 공작을 생략하고 이 책에 게재되어 있는 「사진」을 참고하여 그리는 것도 가능하므로, 바로 작화를 진행하고 싶으신 분은 설정화 등의 추천 각도부터 시작해 보십시오.

로봇 그리기는 애니메이션 등에 이미 나오고 있는 로봇을 묘사하는 것에서 시작하는 경우가 많습니다만, 이 자리에서는 주변에 있는 사물과 동경하고 있는 대상에게서 기능적인 형태를 끌어내서 「오리지널 로봇」을 창작하는 방법을 15명의 로봇 일러스트레이터들이 제안해 줄 것입니다. 기능이 있는 형태를 담아주게 되면 한층 더 메카니컬한 성격을 부여하는 게 가능해집니다.

이 책에는 평소에 기능과 형태의 완성도를 모두 추구해온 완구 디자이너의 시점에서 정리한 로봇 그리기의 기본적인 방법이 적혀 있습니다. 책을 읽으면서 연습하다 보면 착실하게 일러스트 실력이 발전하게 될 겁니다. 꼭 반드시, 당신만의 오리지널 로봇을 그려보십시오.

편집 **카도마루 츠부라**

이 책에서 소개하는 **4**가지 작화 연습

박스의 집합체인 「박스 로봇」은, 여러분도 잘 알다시피 로봇을 그리는 기본중의 기본입니다.
여기에 인간 형태의 요소를 추가하여 어레인지하면 오리지널 로봇을 그릴 수 있습니다.
이 공정을 알기 쉽게 4개의 작화로 표현해 보았습니다.

로봇을 그리고 싶어 하는
여러분을 위해서
4가지 작화 연습을
준비 했습니다

실력을 늘리기 위해서
무엇부터 그려야 하는지 헤매는
독자 여러분에게 추천!

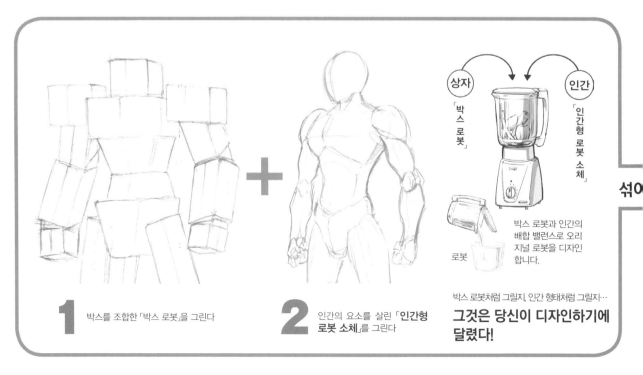

상자

「박스 로봇」

인간

「인간형 로봇 소체」

섞어

박스 로봇과 인간의
배합 밸런스로 오리
지널 로봇을 디자인
합니다.

로봇

박스 로봇처럼 그릴지, 인간 형태처럼 그릴지…
**그것은 당신이 디자인하기에
달렸다!**

1 박스를 조합한 「박스 로봇」을 그린다

2 인간의 요소를 살린 「인간형 로봇 소체」를 그린다

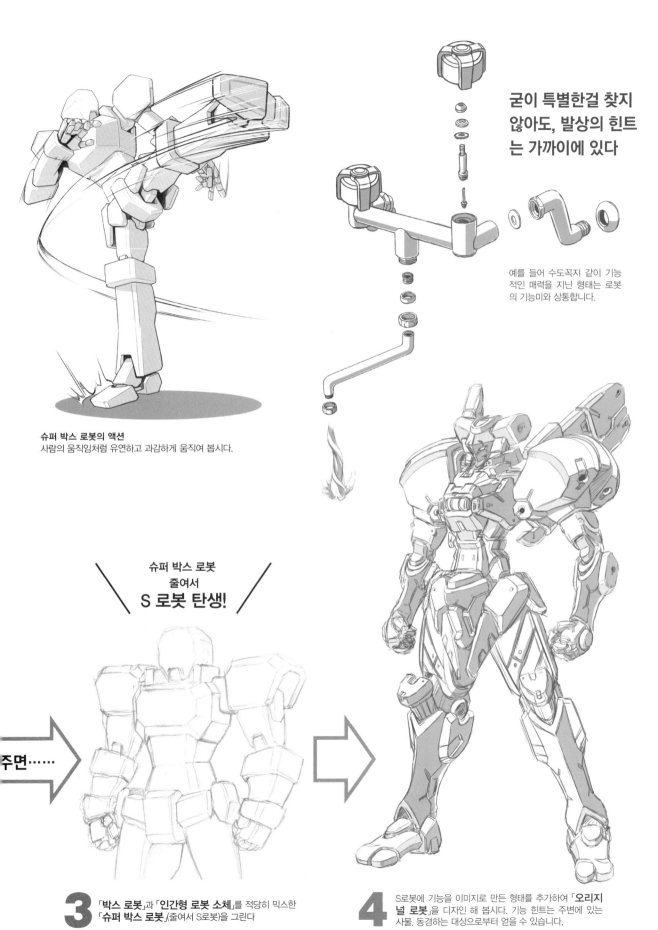

굳이 특별한걸 찾지 않아도, 발상의 힌트는 가까이에 있다

예를 들어 수도꼭지 같이 기능적인 매력을 지닌 형태는 로봇의 기능미와 상통합니다.

슈퍼 박스 로봇의 액션
사람의 움직임처럼 유연하고 과감하게 움직여 봅시다.

슈퍼 박스 로봇
줄여서
S 로봇 탄생!

주면……

3 「박스 로봇」과 「인간형 로봇 소체」를 적당히 믹스한 「슈퍼 박스 로봇」(줄여서 S로봇)을 그린다

4 S로봇에 기능을 이미지로 만든 형태를 추가하여 「오리지널 로봇」을 디자인 해 봅시다. 기능 힌트는 주변에 있는 사물, 동경하는 대상으로부터 얻을 수 있습니다.

차례

제 **2** 장

액션 포즈가 들어간
로봇을 그려보자 — 71

제 **1** 장

박스 로봇을 사용해서
멋진 포즈로 서 있는 로봇을 그리자 — 15

제 **3** 장

기능성이 살아있는
로봇을 디자인 해 보자 — 83

제 4 장

오리지널 로봇을 그려보자 — 111

박스 로봇을 위(내려 보는 구도)에서
촬영한 것.

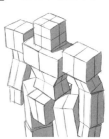

위의 사진을 보고 그
린 것. 이 책의 70P에
도 사진을 게재하고
있으므로, 해당 페이지
를 보면서 데생을 하
는 것이 가능합니다.

사용할 때에

● 이 책을 위해서 데생 모델 「박스 로봇」의 페이퍼 크래프
트 전개도와 조립 설명서가 168~173P에 게재되어 있습
니다. 책을 복사해서 조립해 주십시오. 또한 하비 재팬의
manga 기법 사이트에서 전개도를 다운받을 수 있으니 이
용하시기 바랍니다.
http://hobbyjapan.co.jp/manga_gihou/item/607/

● 이 책에 게재되어 있는 박스 로봇과 슈퍼 박스 로봇은
트레이스해서 연습할 수 있습니다. 트레이스로부터 변형
하여 오리지널 로봇으로 가공해도 좋겠지요. 트레이스해
서 그린 일러스트를 인터넷에 올리거나 동인지에 쓰는 것
도 가능합니다. 단, 포즈를 취한 로봇, 그 외에 로봇 일러스
트는 각 일러스트레이터에게 저작권이 있으므로 트레이스
는 피해주시기 바랍니다. 박스 로봇의 전개도와 조립 설명
서의 저작권은 저자에게 귀속되어 있으므로 2차 가공, 배
포, 판매할 수 없습니다.

● 이 책에 게재되어 있는 로봇은 어디까지나 픽션상의 캐
릭터이며, 실존하는 공학적인 로봇과는 다르므로 과학적
이지 않은 내용이 기술되어 있는 경우가 있습니다.

제 **1**장
박스 로봇을 사용해서 멋진 포즈로 서 있는 로봇을 그리자

박스 로봇은 이럴 때 도움이 된다!

이 책을 위해서 개발된 페이퍼 크래프트 「박스 로봇」덕분에, 눈으로 보고 확인하면서 입체적인 로봇을 그리는 것이 가능해집니다. 로봇 일러스트는 다양한 방향의 박스 형태가 바탕이 되어 있지만, 간단히 그리기에는 꽤나 어렵습니다. 인체 파츠에 맞춘 박스의 위치와 명칭을 확인해 봅시다.

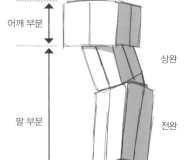

팔 파츠

- 어깨 부분
- 상완
- 팔 부분
- 전완
- 손

동체 파츠

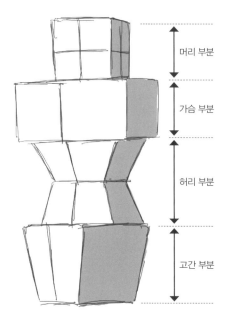

- 머리 부분
- 가슴 부분
- 허리 부분
- 고간 부분

박스 로봇은 인체에 대응한다

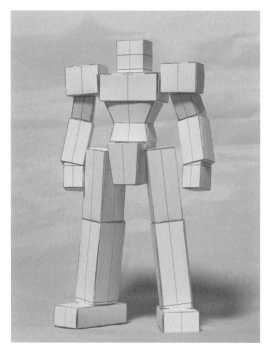

페이퍼 크래프트 박스 로봇의 설정화 용 참고 앵글. 이 사진을 트레이스 하여 서 있는 포즈를 그리는 것도 좋겠습니다.

다리 파츠

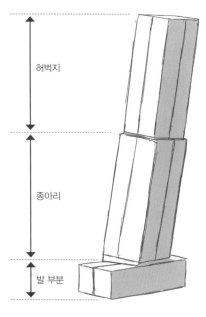

- 허벅지
- 종아리
- 발 부분

중심선을 그리면 데생력이 UP!

페이퍼 크래프트는 파츠마다 중심선을 붉은 펜으로 그려주면 입체감을 파악하기 쉬워집니다. 전개도의 어디가 정면·측면·상하면이 되는지를 이해해두면 입체 인식이 강해지며, 이는 데생력의 향상으로 이어집니다.

박스 로봇에 좀 더 인간과 같은 요소를 추가한다

박스 로봇의 형태에 매력을 부여하기 위해서는, 좀 더 인간적인 무언가가 필요합니다.
단순히 박스를 쌓아 올리는 것만으로는 무개성해지기 십상입니다.

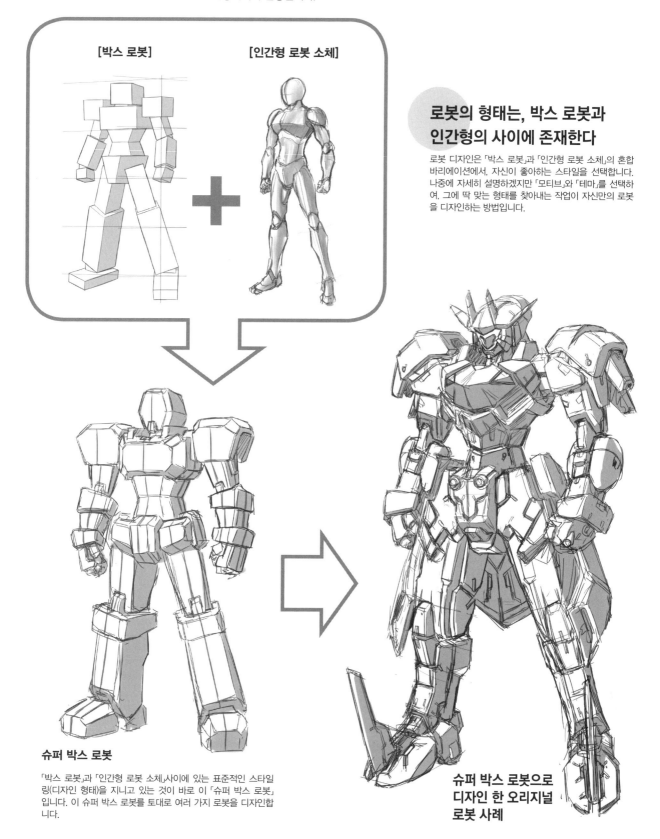

[박스 로봇]　　　　　[인간형 로봇 소체]

로봇의 형태는, 박스 로봇과 인간형의 사이에 존재한다

로봇 디자인은 「박스 로봇」과 「인간형 로봇 소체」의 혼합 바리에이션에서, 자신이 좋아하는 스타일을 선택합니다. 나중에 자세히 설명하겠지만 「모티브」와 「테마」를 선택하여, 그에 딱 맞는 형태를 찾아내는 작업이 자신만의 로봇을 디자인하는 방법입니다.

슈퍼 박스 로봇

「박스 로봇」과 「인간형 로봇 소체」사이에 있는 표준적인 스타일링(디자인 형태)을 지니고 있는 것이 바로 이 「슈퍼 박스 로봇」입니다. 이 슈퍼 박스 로봇을 토대로 여러 가지 로봇을 디자인합니다.

슈퍼 박스 로봇으로 디자인 한 오리지널 로봇 사례

인간과 로봇의 체형 밸런스 차이

로봇은 자유로운 디자인이 가능하므로, 인간형 로봇의 범주에서 크게 벗어나는 것도 가능합니다. 픽션의 세계가 아닌 현실에서도 다수의 로봇이 손재합니다. 이미 잘 알려져 있는 산업용 로봇 암과 전자동 청소 로봇 이외에 최근에는 인간과 대화를 할 수 있는 로봇도 등장했습니다. 이 책에서는 인간형 캐릭터 로봇을 「로봇」이라 부르고 디자인을 하고 있습니다. 체형의 밸런스(부분과 부분의 균형)와 각 부분의 배치등도 인간을 따라서 디자인을 하고 있습니다. 여기서는 인간의 형태를 어떤 식으로 로봇으로 바꾸는지에 대해서 설명을 하겠습니다.

로봇의 기반이 되는 「인간의 신체」를 토대로 캐릭터를 생각한다

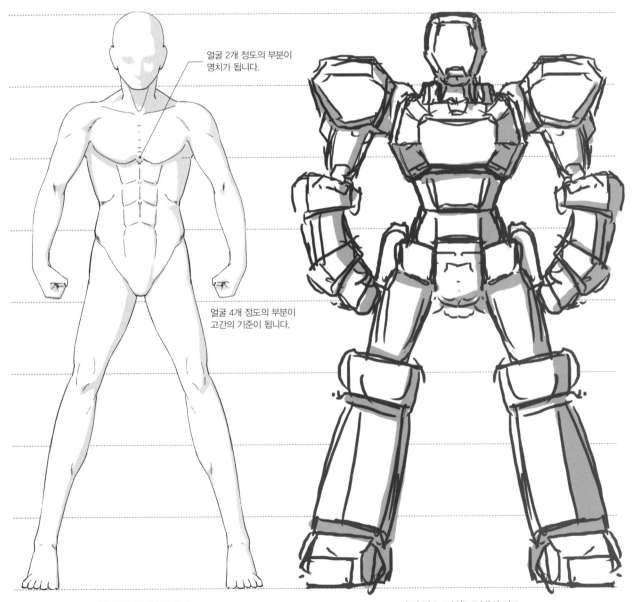

얼굴 2개 정도의 부분이 명치가 됩니다.

얼굴 4개 정도의 부분이 고간의 기준이 됩니다.

이상적인 인간의 신체 사례

슈퍼 박스 로봇(S 로봇)의 러프

밸런스 좋은 로봇의 체형이란!?

여기서 주의해야 하는 것은 인간의 밸런스를 지나치게 추구하여 완전히 인간 캐릭터가 되어 버리는 것과, 인간의 형태에서 지나치게 벗어나 캐릭터로 보기 힘들어지는 것입니다.

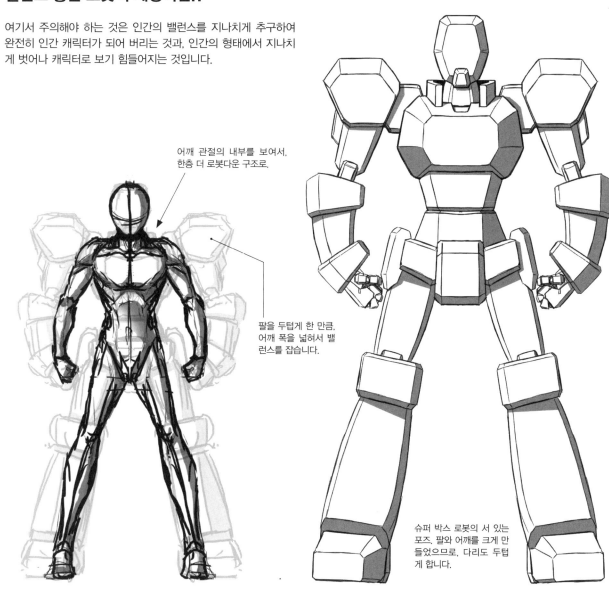

어깨 관절의 내부를 보여서, 한층 더 로봇다운 구조로.

팔을 두텁게 한 만큼, 어깨 폭을 넓혀서 밸런스를 잡습니다.

슈퍼 박스 로봇의 서 있는 포즈. 팔와 어깨를 크게 만들었으므로, 다리도 두텁게 합니다.

슈퍼 박스 로봇을 겹쳐 보면…

묵직한 체형의 「슈퍼 박스 로봇」을 만들어 봅니다. 인간의 신체를 토대로 하여, 힘찬 모습을 연출하기 위해 우선 팔을 두텁게 합니다. 두텁게 그린 만큼 어깨 폭을 벌려 줍니다. 이 정도 변경만으로도, 제법 인상이 달라집니다.

이 외에도 가느다란 신체에 가벼워 보이는 타입이나 등신이 낮은 타입 등, 캐릭터의 개성과 역할에 맞춰서 밸런스와 체형을 바꾸어 봅시다. 지나치게 바꿔서 인간의 형태에서 크게 벗어나는 일이 없도록 주의합니다.

인간의 체형에서 벗어나지 않도록 데포르메 하면 「캐릭터의 개성」을 로봇의 체형 밸런스에 반영할 수 있어요

로봇의 파츠를 그려보자

동체 파츠를 그리는 방법

인체 부위를 분해해서 데포르메 합니다. 데포르메라 함은 대상의 특징을 「의도를 가지고」과장하여 변형하는 것이므로, 로봇다운 강함을 추구하여 형태를 변화시켜야 합니다. 신체의 밸런스를 바꾸는 것만으로 디자인이 변하므로, 어떠한 체형으로 할 지를 이미지하면서 동체를 분해해 봅시다.

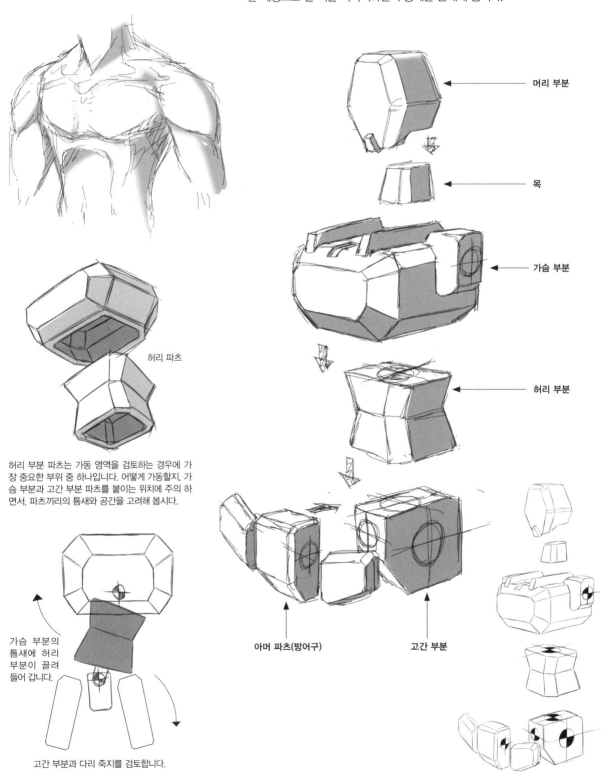

허리 파츠

머리 부분

목

가슴 부분

허리 부분

허리 부분 파츠는 가동 영역을 검토하는 경우에 가장 중요한 부위 중 하나입니다. 어떻게 가동할지, 가슴 부분과 고간 부분 파츠를 붙이는 위치에 주의 하면서, 파츠끼리의 틈새와 공간을 고려해 봅시다.

가슴 부분의 틈새에 허리 부분이 끌려 들어 갑니다.

아머 파츠(방어구)

고간 부분

고간 부분과 다리 죽지를 검토합니다.

인간형 타입

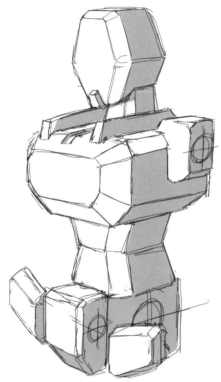

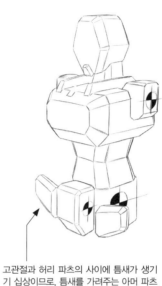

고간 파츠의 좌우 폭을 좁힌 경우, 팔죽지의 위치도 조정하기 쉬워지며, 한층 더 인간적인 실루엣에 가까워집니다.

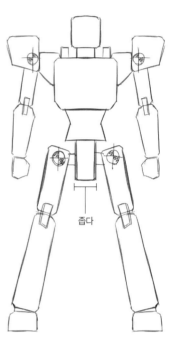

좁다

고관절과 허리 파츠의 사이에 틈새가 생기기 십상이므로, 틈새를 가려주는 아머 파츠가 필요해 집니다.

인간형에서 벗어난 타입

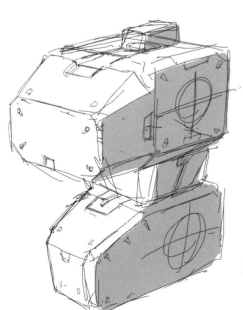

어깨 파츠(어깨 아머)의 끝에서 팔(상완)이 뻗어 나와 있습니다.

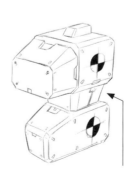

고관절을 크게 잡으면 팔의 간섭을 피하기 위해서 어깨 폭도 넓어지며, 팔죽지 위치는 어깨의 바깥쪽이 됩니다. 전체 실루엣이 옆으로 펼쳐집니다.

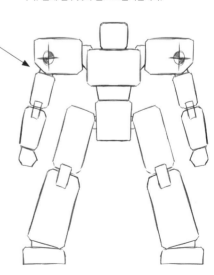

탄탄하게 죄여 있는 느낌의 디자인으로 하는 경우, 허리 부분도 짧게 하면 좋겠지요.

팔 파츠를 그리는 방법

로봇은 무골이며 직선적, 무기질이라는 인상을 가지고 있을 거라 생각합니다. 장갑과 다양한 기계 부품으로 구성되어 있으므로, 사각에 딱딱한 이미지를 연상해도 어쩔 수 없을지도 모르겠습니다. 하지만 로봇이라고 해서 사각과 딱딱함만을 의식하면, 직선적이고 억양이 사라져서 캐릭터성이 희미하게 되어버리겠지요. 물론 「사각에 무골이며 직립 부동」이라고 하는 로봇도 있습니다만, 이 책에서 목표로 하는 인간의 체형에 가까운 로봇 파츠에는 유연함이 필요합니다.

「딱딱하고 직선적」인 이미지로 그리기 십상인, 억양이 없는 팔의 사례

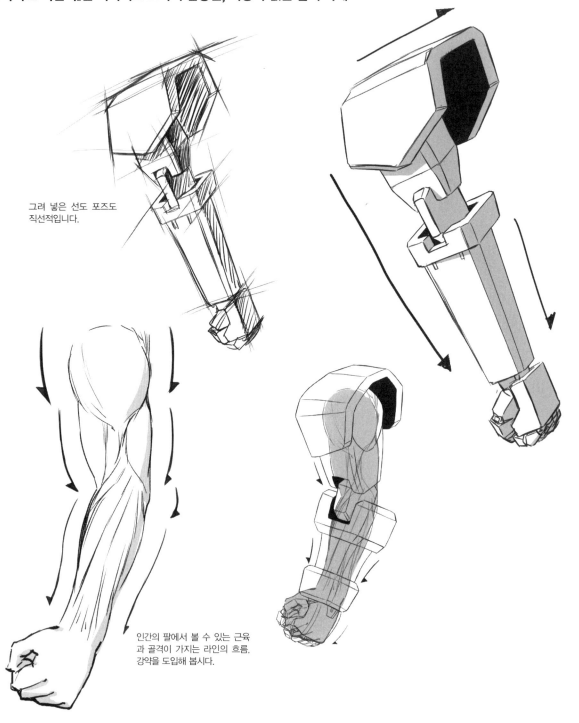

그려 넣은 선도 포즈도 직선적입니다.

인간의 팔에서 볼 수 있는 근육과 골격이 가지는 라인의 흐름, 강약을 도입해 봅시다.

억양을 억제한 팔의 사례

인간의 아웃 라인을 도입한 팔의 사례

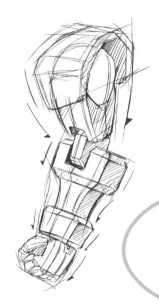

로봇 캐릭터 디자인은 인간 형태의 실루엣을 하고 있으므로, 보고 있는 사람은 인간과 비교해 위화감이 있는 부분을 찾게 됩니다. 인체의 어느 부위인지, 무의식중에 찾아내려고 하겠죠.

곡선을 살짝 도입… 각 부분을 동글동글하게 해주면, 캐릭터로 보이기 쉬운 인상이 됩니다

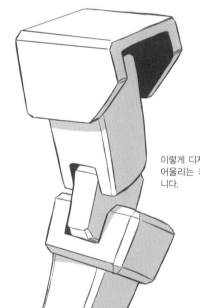

이렇게 디자인 하는 것이 어울리는 캐릭터도 있습니다.

약간, 또는 일부라도 좋으니, 곡선으로 구성한 파츠를 넣어주면 캐릭터로서의 인식도가 올라갑니다.

곡선에서 직선으로 이어준 경우에는 위화감이 생깁니다. 라인이 이어지지 않을 거 같다면 반대방향 곡선(완만하게 파인 형태)을 사용하는 것도 좋겠지요.

23

다리 파츠를 그리는 방법

2개의 다리로 서 있는 것이 인간형 로봇의 기본 포즈입니다. 여기서도 인간적인 라인을 도입하여, 멋지게 세워주기 위해서는 한층 더 주의를 기울일 필요가 있습니다.

「딱딱하고 직선적」인 이미지로 그리기 십상인, 억양이 없는 다리의 사례

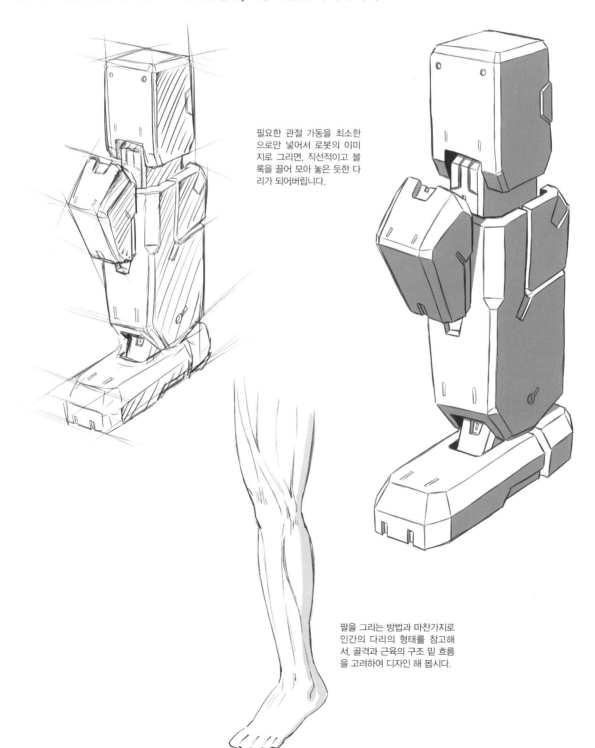

필요한 관절 가동을 최소한으로만 넣어서 로봇의 이미지로 그리면, 직선적이고 블록을 끌어 모아 놓은 듯한 다리가 되어버립니다.

팔을 그리는 방법과 마찬가지로 인간의 다리의 형태를 참고해서, 골격과 근육의 구조 밑 흐름을 고려하여 디자인 해 봅시다.

인간의 아웃 라인을 도입한 다리의 사례

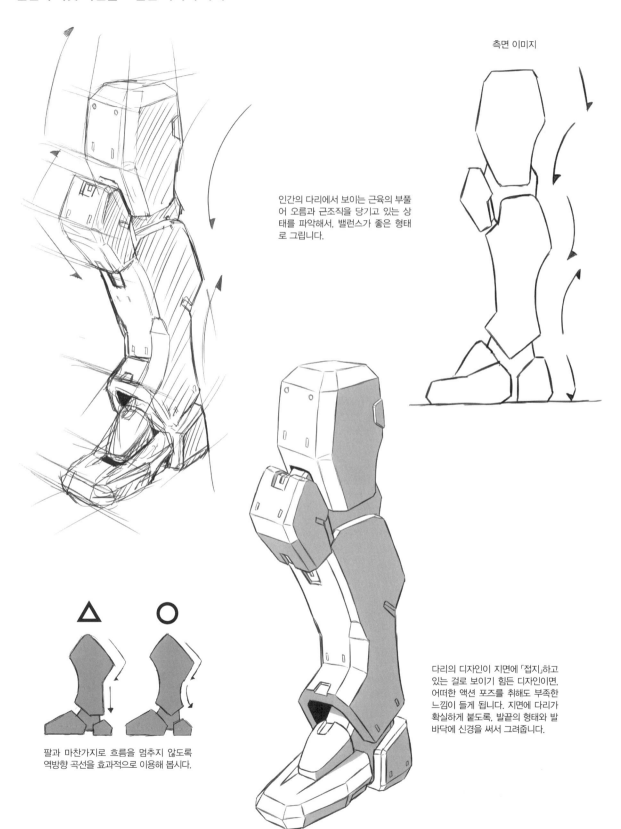

측면 이미지

인간의 다리에서 보이는 근육의 부풀어 오름과 근조직을 당기고 있는 상태를 파악해서, 밸런스가 좋은 형태로 그립니다.

다리의 디자인이 지면에 「접지」하고 있는 걸로 보이기 힘든 디자인이면, 어떠한 액션 포즈를 취해도 부족한 느낌이 들게 됩니다. 지면에 다리가 확실하게 붙도록, 발끝의 형태와 발바닥에 신경을 써서 그려줍니다.

팔과 마찬가지로 흐름을 멈추지 않도록 역방향 곡선을 효과적으로 이용해 봅시다.

로봇의 전신을 그려보자

캐릭터 로봇을 구현해서 상품으로 만드는 기회가 늘어나고 있습니다. 만화와 애니메이션 등 미디어에서의 디자인이 2차적으로 사용되는 경우, 누가 봐도 형태와 디테일등을 쉽게 파악하고 오해가 일어나지 않게 해주는 디자인화가 필요합니다. 디자인화는 설계도이며, 캐릭터 일러스트이기도 합니다. 설계도로서 도움이 되며, 디자인으로서의 인식성도 높은 것이 2점 투시도법입니다. 거대한 것을 올려다본다던가, 높은 곳에서 내려다보는 경우 등에는 3점 투시도법을 사용합니다.

2점 투시의 특징은, 캐릭터가 알기 쉬워진다는 것

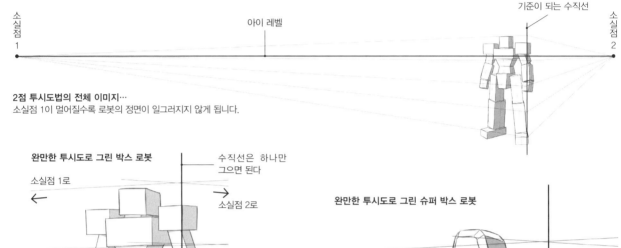

2점 투시도법의 전체 이미지…
소실점 1이 멀어질수록 로봇의 정면이 일그러지지 않게 됩니다.

완만한 투시도로 그린 박스 로봇

소실점 1로

수직선은 하나만 그으면 된다

소실점 2로

소실점 2로 향하는 투시선은 상하만으로도 OK

소실점 2로

좀 더 완만한 투시도 선으로 그려본다
…완만한 투시도 묘사법

「2점 투시도법의 이미지 그림」보다 한층 더 먼 곳에 소실점 1이 있다고 설정하고, 평행에 가까운 투시도 선을 사용해서 정면의 형태를 그리는 것이 「완만한 투시도 묘사법」입니다. 살짝 기울어진 투시도 선(보조선)을 소실점 1의 방향으로 5개 긋습니다. 5개의 선은 머리 부분, 가슴 부분, 고간 부분, 무릎, 발목 위치의 기준이 됩니다. 소실점 1로 향하는 투시도 선은 필요에 따라서 상하로 그어줍니다. 로봇의 디자인을 보기 쉽도록 2점 투시를 사용하는 것이므로, 수치를 딱 맞추지 않아도 괜찮습니다. 형태가 그다지 일그러지지 않고 전체적인 실루엣과 디테일을 파악하기 쉬운 일러스트가 됩니다. 이 책에서는 주로 「완만한 투시도 묘사법」으로 로봇을 그리고 있습니다.

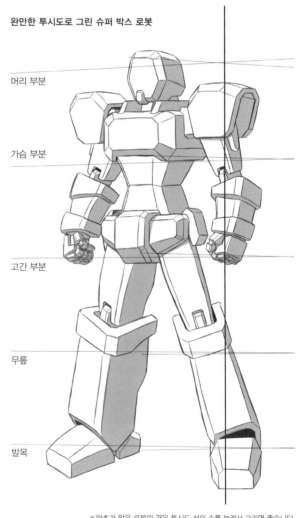

완만한 투시도로 그린 슈퍼 박스 로봇

머리 부분

가슴 부분

고간 부분

무릎

발목

※파츠가 많은 로봇의 경우 투시도 선의 수를 늘려서 그리면 좋습니다.

3점 투시의 특징은,
스케일을 표현 할 수 있다는 것

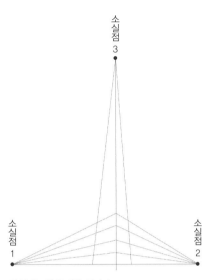

3점 투시도법의 전체 이미지…
올려다보는 경우에는, 위로 향하는 소실점을 만들어서 높이를 표현합니다.

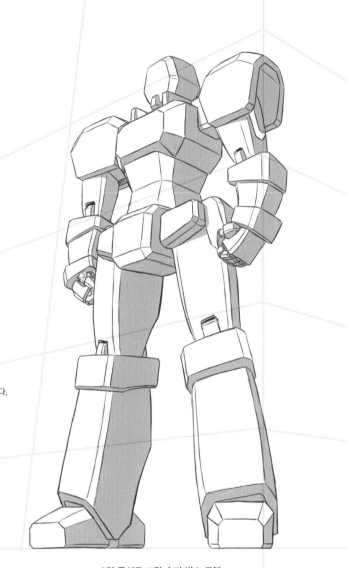

3점 투시로 그린 슈퍼 박스 로봇

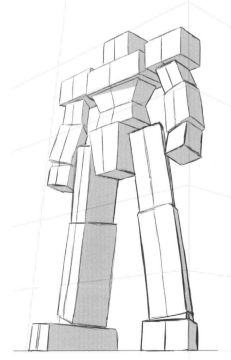

그림에 박력이 있고 거대한 느낌
을 표현하는 것에 적합하지만, 디
자인의 전신 묘사와 디테일을 파
악하기 힘든 경우가 있습니다.

3점 투시로 그린 박스 로봇

3점 투시로 로봇을 그릴 때의 궁리

로봇의 거대함을 유사 체험할 수 있는 그림 기법이지만, 1장의 디자인화 안에 넣는 정보량은 어떻게 해도 잘려나가는 경우가 있습니다. 입체가 약간 변형되어 보이므로, 면의 크기와 형태 등의 착각을 보충하도록 그려 봅시다.

머리 부분을 그릴 때의 주의점··· 보이지 않는 부분을 「보이게 그려준다」

인간이 「올려다보는」구도로 그리고 있으므로, 캐릭터의 생명이라고 할 수 있는 머리 부분이 잘 안보이게 되어버리니 이 문제에 대해서 궁리해 봅니다.

나쁜 사례···

똑바른 투시도 선으로 그려버리면, 예를 들어 40m 빌딩의 옥상에 있는 식물이 잘 보이지 않는 것과 마찬가지로, 로봇의 머리 부분이 가려지는 경우가 있습니다.

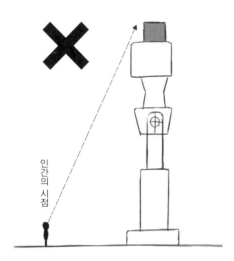

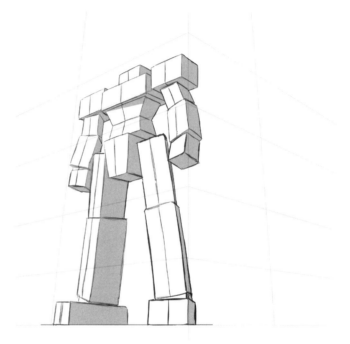

좋은 사례···

측면도처럼 머리 부분을 사전에 이동 시켜 놓은 듯한 뉘앙스로 3점 투시를 하면, 얼굴이 잘 보이게 됩니다. 「만화적 과장」을 효과적으로 사용하면, 보기 좋은 일러스트를 그릴 수 있게 됩니다.

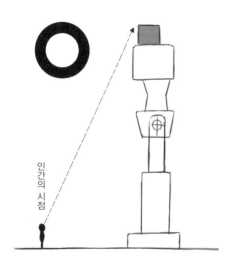

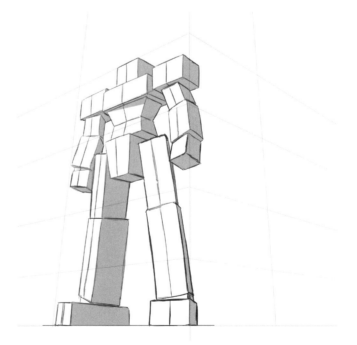

안쪽 팔을 그릴 때의 주의점…보이지 않는 부분을 「보이는 그대로 그린다」

디자인화를 그릴 때에 무의식적으로 보이지 않는 부분을 보이게 하려고 하는 경향이 있습니다. 안쪽 팔을 그리는 경우에 주의해야만 하는 사항은, 어깨를 통째로 앞으로 이동시켜서 그리기 십상이라는 점입니다. 나쁜 사례의 그림처럼 위화감이 느껴지는 일러스트가 됩니다.

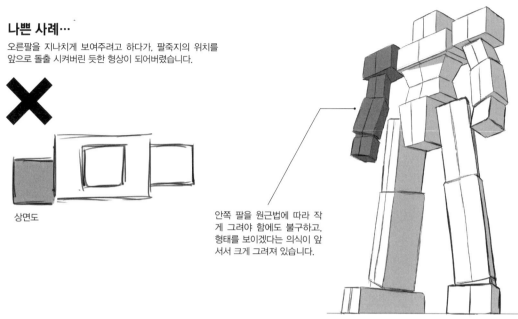

나쁜 사례…

오른팔을 지나치게 보여주려고 하다가, 팔죽지의 위치를 앞으로 돌출 시켜버린 듯한 형상이 되어버렸습니다.

상면도

안쪽 팔을 원근법에 따라 작게 그려야 함에도 불구하고, 형태를 보이겠다는 의식이 앞서서 크게 그려져 있습니다.

좋은 사례…

동체의 뒤로 가려져 있는 부분을 고려하여, 안쪽 팔은 반대측에 비해서 약간 작게 보이도록 그립니다.

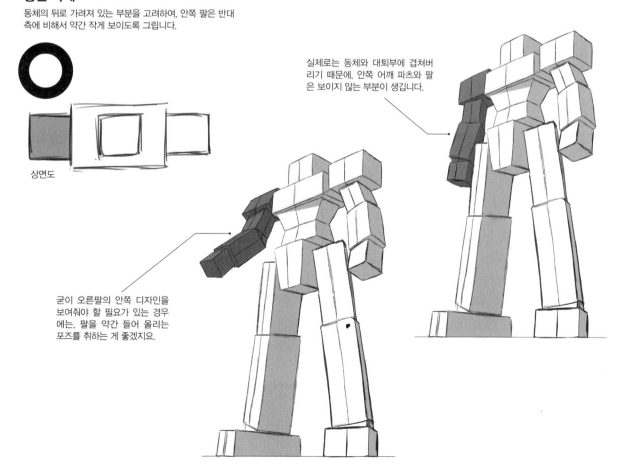

상면도

실제로는 동체와 대퇴부에 겹쳐버리기 때문에, 안쪽 어깨 파츠와 팔은 보이지 않는 부분이 생깁니다.

굳이 오른팔의 안쪽 디자인을 보여줘야 할 필요가 있는 경우에는, 팔을 약간 들어 올리는 포즈를 취하는 게 좋겠지요.

박스 로봇을 자세하게 그려보자

상자의 집합체인 「박스 로봇」을 관찰하여 그려 봅시다. 박스 로봇을 보고 데생을 하면 여러 각도에서 박스를 그리는 연습이 되며, 입체적인 표현에 강해집니다. 상상만으로 입체적인 형태의 로봇을 그리기 전에 할 수 있는 최적의 워밍업입니다. 다양한 로봇을 그리는 데 있어, 이 박스 로봇의 8등신 서 있는 포즈가 기본 형태가 됩니다.

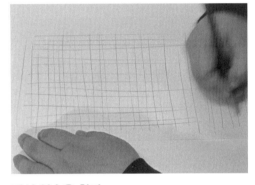

페이퍼 크래프트로 입체화 한 로봇

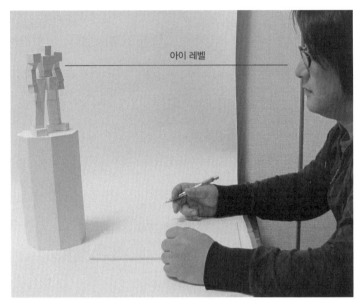

이번에는 2점 투시의 「완만한 투시도 묘사법」으로 그립니다. 가슴 부분의 높이에 아이 레벨을 설정하고, 왼발이 거의 정면을 향하는 각도로 설정화를 그립니다.

직선 연습을 한다…

작화의 보조선이 되어주는 투시도 선을 긋기 전에 예행연습을 합니다. 힘을 빼고 긴장을 풀은 상태로, 어깨로부터 팔을 크게 움직여서 선을 긋습니다. 종이에 빼곡하게 종횡 선을 최대한 균등하게 그어서, 조정이 가능하도록 시험해 봅시다.

완만한 투시도로 공간을 설정해 둔다

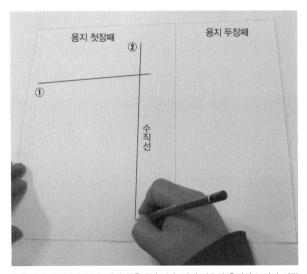

처음에 ①의 가슴 부분 높이에 선을 긋습니다. 어깨 파츠의 측면이 보이기 시작하는 부분에 수직선을 그어 줍니다. 자를 사용하지 말고 프리핸드로 그려 봅시다.

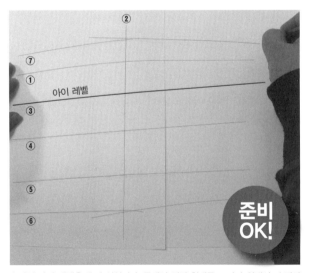

수평인 아이 레벨은 ③의 선입니다. 동체의 전면 형태를 그리기 위해서, 수평이 되지 않을 정도로 완만한 각도의 투시도 선(④~⑦)을 화면 좌측으로 그어줍니다. 화면 오른쪽의 투시도 선은 용지 바깥으로 이어지므로, 확인을 위해서 용지를 한 장 더 준비해서 그어 줍니다. 이것은 측면의 가이드 선이 됩니다.

동체 파츠부터 그려나간다

1 가슴 부분의 정면부터 그립니다.

2 다음에 좌우 어깨 파츠의 전면과 측면을 그립니다. 가슴 부분과 비교하여 위치와 두께를 확인합시다.

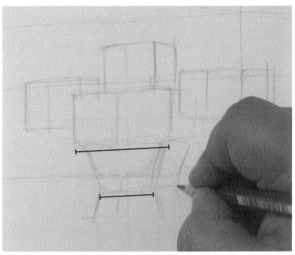

3 머리 부분을 그렸다면 허리의 형태를 잡습니다. 중심 파츠는 윗변과 아랫변의 비율에 주의 합니다.

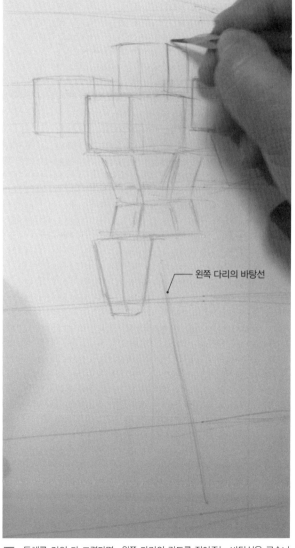

왼쪽 다리의 바탕선

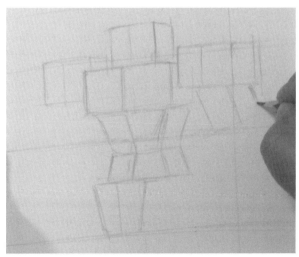

4 팔 파츠의 상완을 그립니다 . 전면과 측면을 보면서 , 어느 방향으로 어느 정도 기울어져 있는지 관찰해 봅시다 .

5 동체를 거의 다 그렸다면 , 왼쪽 다리의 각도를 잡아주는 바탕선을 긋습니다 . 머리 부분과 동체의 측면 형태를 확인합니다 .

팔과 다리를 추가한다

동체 파츠에 팔과 다리를 붙여줍니다. 안쪽을 그리는 경우, 파츠끼리의 위치 관계가 중요해 집니다.

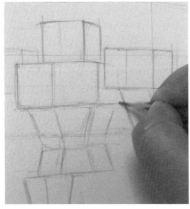

6 가슴 부분과 허리 부분의 측면을 체크하여, 겨드랑이 부분의 틈새를 그려줍니다.

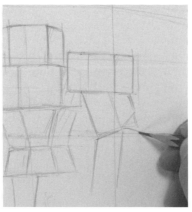

7 전완에 각도를 주기 위해서 추가한 삼각형의 팔꿈치 관절의 방향을 잡아줍니다.

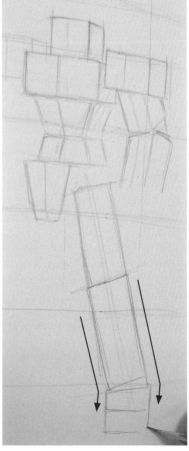

10 지면에 발이 접지하도록, 발목은 안쪽으로 휘어져 있습니다. 왼발 끝이 거의 수평이 되는 이미지로 형태를 취합니다.

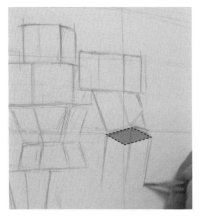

8 인체가 어느 방향을 향하고 있는 조금이라도 헷갈린다면, 단면도를 그려서 확인합니다.

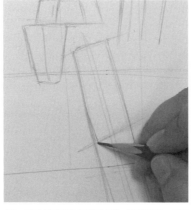

9 거의 정면밖에 보이지 않는 좌대퇴부는, 무릎 위치와 각도를 재확인 하면서 그립니다.

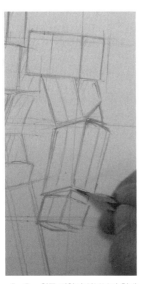

11 왼쪽 전완의 앞부분의 형태를 잡아 줍니다. 손목, 손의 각도를 관찰합니다.

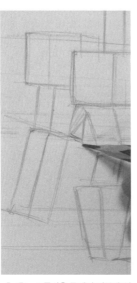

12 오른팔은 동체의 뒤쪽에 있으므로 겹치는 부분과 틈새로 거리감을 드러냅니다.

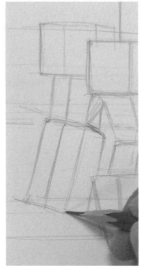

13 안쪽에 있으므로 접합부에 주의하면서, 고간부보다 앞으로 나오지 않도록 하여 그립니다.

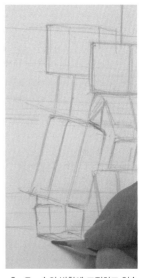

14 손의 방향에 고전하고 있습니다!

15 앞에 보이는 왼손과 비교해서 인상이 다르기에, 오른손을 일단 지웁니다. 같은 부분을 고쳐 그려도 좋아지지 않으므로, 다른 부위를 그립니다.

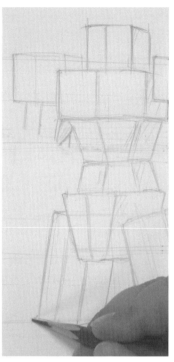

16 오른손의 약간 앞에 있는 오른발 그리기 작업에 착수 합니다.

17 대퇴부의 두께를 자기도 모르게 얇게 그려버리기 십상이므로, 다시 수정합니다.

18 발목의 방향에 주의하면서 박스 형태의 발을 그립니다.

19 안쪽의 형태는 좌우 발의 뒤꿈치 위치를 비교하여 파악합니다.

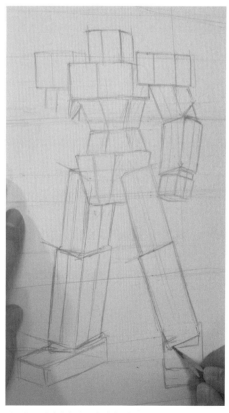

20 발바닥이 지면에 닿아 있는지를 체크하여 발목을 조정합니다.

안쪽과 앞부분을 비교하여 마무리합니다.

21 오른손이 기울어지는 부분에 재도전합니다.

22 왼손과의 차이, 좌우 밸런스를 판단하면서 진행합니다.

23 오른쪽 무릎 부분의 각도를 체크합니다.

24 안쪽을 수정했다면 앞부분의 형태도 확인하여 완성도를 올립니다.

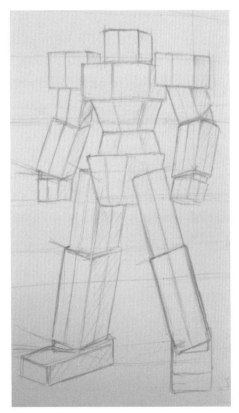

25 그림 전체를 보니, 안쪽의 오른손 형태가 아직 부자연스러운 것을 발견했습니다!

26 박스 형태의 아랫면을 그립니다. 타협하지 않고 「가볍게 휘어진 자연스러운 팔의 포즈」에 가까워지도록 수정합니다.

27 안쪽과 앞쪽을 교대로 그려나갑니다. 각각 입체(박스 형태)의 엣지 부분에 주목하여, 원근법에 대략적으로 맞으면 괜찮은 겁니다. 소요 시간은 약 10분.

완성으로

28 박스 로봇을 완성했습니다. 입체감을 쉽게 이해할 수 있도록 측면에 대각선으로 가볍게 그림자를 그려 넣었습니다. 잘 보고 형태를 수정하는 능력을 배양하는 것이 데생이므로, 계속해서 형태를 수정하여 그려 봅시다. 아무것도 보지 않고 머릿속의 이미지만으로 그릴 때 이렇게 단련한 경험치, 정보의 정리 능력은 확실하게 도움이 됩니다.

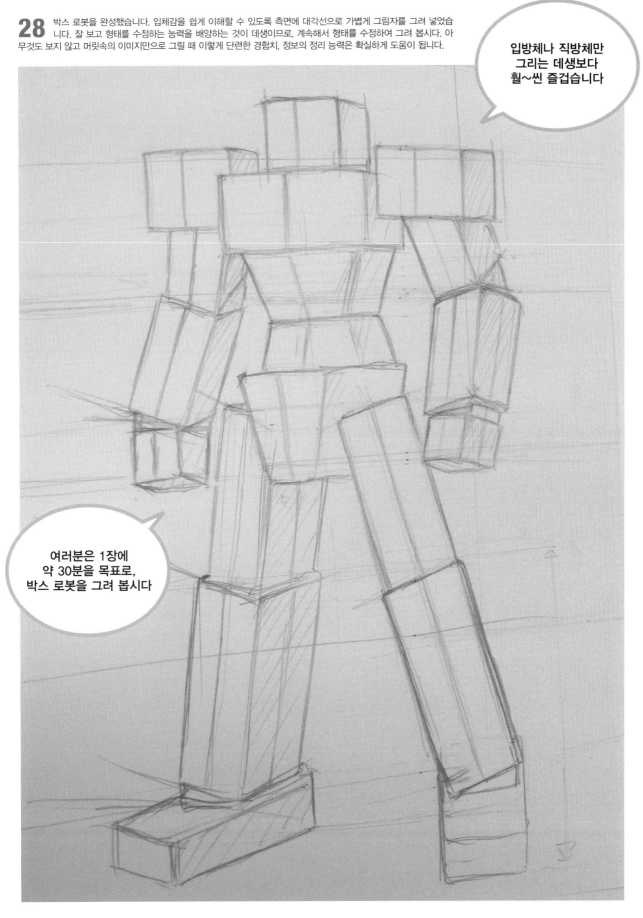

입방체나 직방체만
그리는 데생보다
훨~씬 즐겁습니다

여러분은 1장에
약 30분을 목표로,
박스 로봇을 그려 봅시다

인간형 로봇 소체를 그려보자

박스 로봇 일러스트에 종이를 겹쳐서, 거의 동일한 체형의 인간형 로봇 소체를 그려 봅니다.

1 머리 부분의 바탕선을 그립니다. 박스 로봇에는 목이 없으므로, 머리에서 어깨에 걸쳐서 인간의 요소를 도입하여 디자인 합니다.

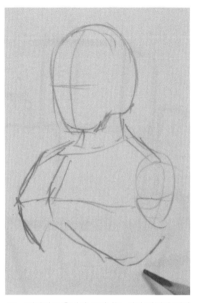

2 인간의 근육에서 드러나는 멋진 라인과 머리와 어깨가 달려 있는 위치를 데포르메해서 그립니다.

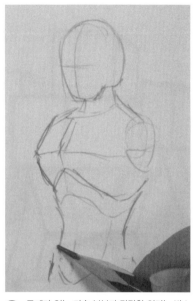

3 두께가 있는 가슴 부분과 탄탄한 허리는 박스 로봇의 디자인과 공통입니다.

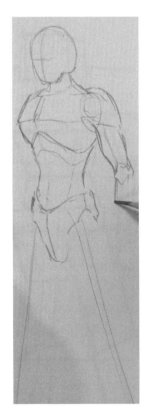

4 동체 파츠를 거의 다 그렸다면 다리의 방향을 정하고, 팔 파츠를 그립니다.

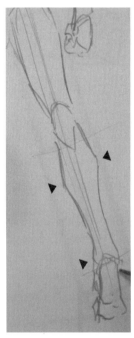

5 앞으로 나온 왼발부터 형태를 잡습니다.

6 장딴지, 복사뼈, 발뒤꿈치 등 돌출된 부분을 그립니다.

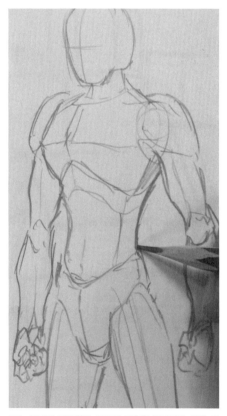

7 허리의 잘록함과 요골의 돌출을 강조하면, 한층 더 인간스러운 인상이 됩니다.

정중앙선을 그려서, 파츠
마다 「어떤 형태의 입체
인가」를 확인하면서 진행
합니다.

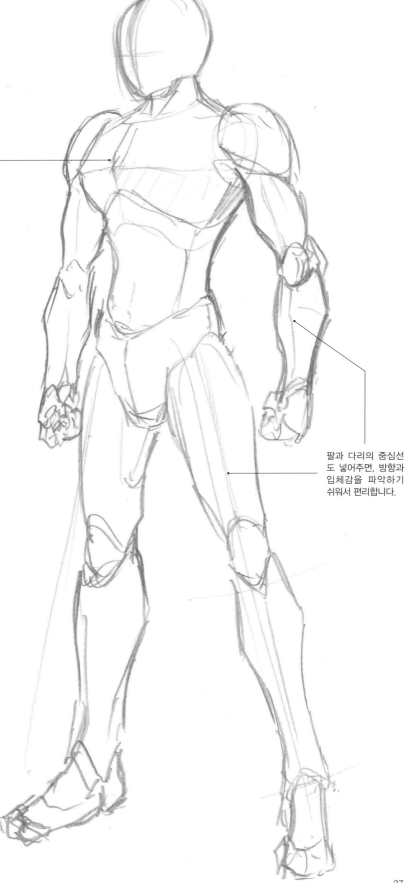

팔과 다리의 중심선
도 넣어주면, 방향과
입체감을 파악하기
쉬워서 편리합니다.

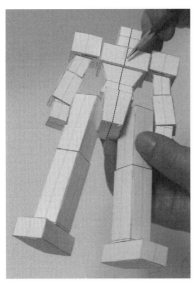

「정중앙선」은, 좌우 대칭이 되는 인간의 신체 표면
을 한 바퀴 일주하는 선을 뜻합니다. 머리에서 전면
을 지나 등까지 연속해서 이어지는 선이므로, 신체
의 방향을 파악하는 힌트가 됩니다.

8 인간형 로봇 소체가 완성 되었습니다. 어깨
관절과 고간부 파츠는 사람과 로봇의 차이를
보여주는 부위입니다. 이번에는 인간에 가까운 디
자인으로 마무리했습니다.

슈퍼 박스 로봇(S로봇)을 그려보자

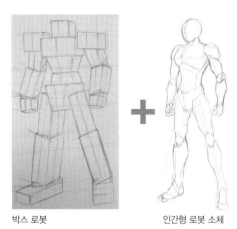

박스 로봇

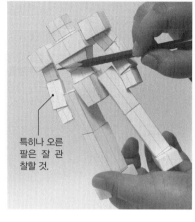

특히나 오른 팔은 잘 관찰할 것.

박스 로봇과 인간형 소체를 적당히 믹스해서 슈퍼 박스 로봇(S로봇)을 그려 봅니다. 공업 제품에서는 바탕이 되는 제품의 메커니즘은 바꾸지 않고, 외견의 형태를 다양화 하는 경우가 있습니다. 이 책에서 디자인의 바탕이 되는 「범용형」로봇 원형이 바로 슈퍼 박스 로봇입니다.

인간형 로봇 소체

팔죽지의 위치 등은 박스 로봇을 이용하면 입체적으로 확인할 수 있습니다.

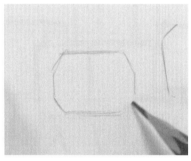

1 아이 레벨의 위치에 있는 가슴 전면부터 그립니다. 박스 로봇은 캐릭터의 특징이 그다지 없으므로, 면적을 늘려서 디자인 합니다.

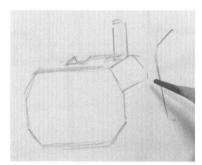

2 사각 박스 그대로 그리면 얼굴을 보기 힘든 각도가 생기므로, 인간형의 가슴 근육 같은 형태를 도입하여 각진 부분을 없애 버립니다

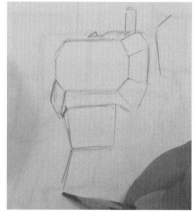

3 허리 부분도 각진 부분을 없애고, 가슴 부분 파츠와 형태의 이미지가 어우러지도록 조합합니다.

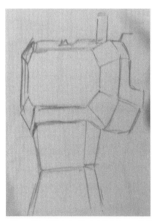

4 가슴 부분과 허리 부분을 그려나 가면서, 앞쪽의 어깨와 팔 파츠의 밸런스를 염두에 둡니다.

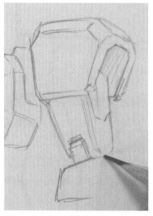

5 어느 정도 사람의 근육 흐름을 고려하여 굴곡을 붙여 주면서, 로봇다운 면 구조를 그립니다.

6 23P처럼 곡선과 역방향 곡선을 구사하여 팔 파츠를 구성합니다.

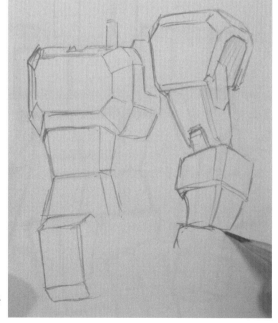

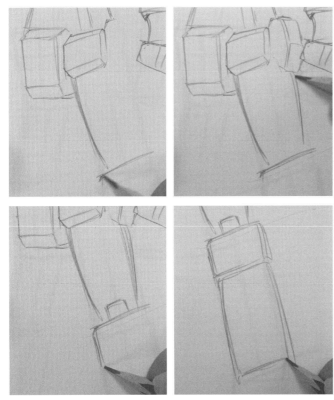

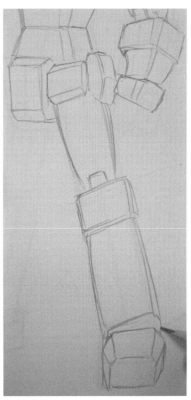

7 박스 로봇에 가까운 입체적인 파츠지만, 대퇴부는 아래로 내려갈수록 얇아지는 인간의 다리 형태를 취하고 있습니다. 종아리는 발목을 향해서 묵직하게 그려줍니다.

8 딱딱한 인상을 주기 쉬운 다리 부분은 각을 크게 해주면 좋습니다. 발목 부분의 방향을 잡아줍니다.

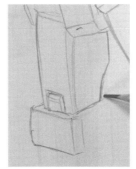

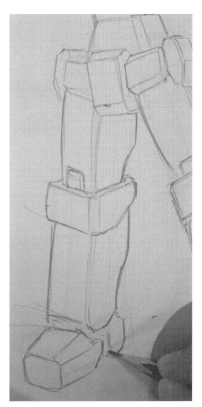

9 안쪽의 아머(방어구) 부분은 앞부분과 비교하면서 그립니다.

10 오른쪽 허벅지의 엣지를 디자인 합니다.

11 종아리에 곡선과 역방향 곡선을 넣어줍니다.

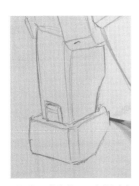

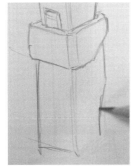

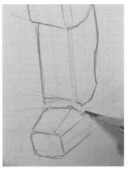

12 관절 파츠도 달아줍니다.

13 인간에 가까운 곡선적인 디자인으로 악센트를 줍니다.

14 발 부분은 발끝과 발뒤꿈치로 나누어집니다.

15 오른발의 발목을 안쪽으로 구부리고 발뒤꿈치도 약간 크게 그립니다.

머리 부분과 팔의 「안과 바깥」을 비교하여, 원하는 형태로 그려냅니다.

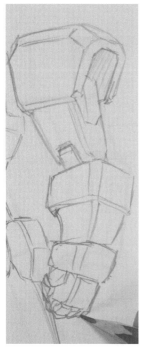

16 주먹 쥐고 있는 손은 엄지 손가락을 약간 함몰되게 그리면 힘 있는 모습을 표현할 수 있습니다.

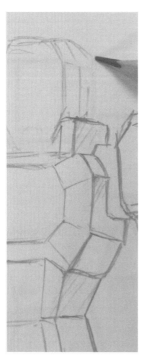

17 완만한 2점 투시이므로 머리 부분을 약간 뒤에 붙여주는 쪽이, 가슴을 펴고 있는 듯이 보입니다.

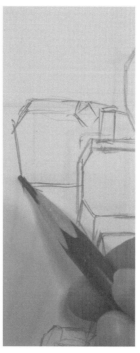

18 안쪽 어깨와 상완부는 가슴하고 겹쳐서 형태를 파악하기 힘드므로, 앞부분과 냉정하게 비교합니다.

19 오른손 밑그림을 잡아줍니다. 손가락 부분 등은 어느 정도까지 사람의 형태에 가깝게 할지를 검토합니다.

20 측면의 안쪽 부분에는 팔의 두께가 드러납니다.

21 형태를 조금씩 수정하면서 전완과 손목의 각도를 잡아줍니다.

22 마음에 드는 디자인이 나올 때까지, 손가락 부분의 형태를 지우거나 덧붙이거나 합니다.

뒤에서 보면 형태가 잘못된 부분을 알 수 있다

종이를 뒤에서 투과해서 보면 좌우의 밸런스의 일그러짐을 쉽게 파악할 수 있습니다. 안쪽의 형태가 극단적으로 변형되어 있지 않은지, 발이 지면에 붙어 있는지 등을 체크해봅시다.

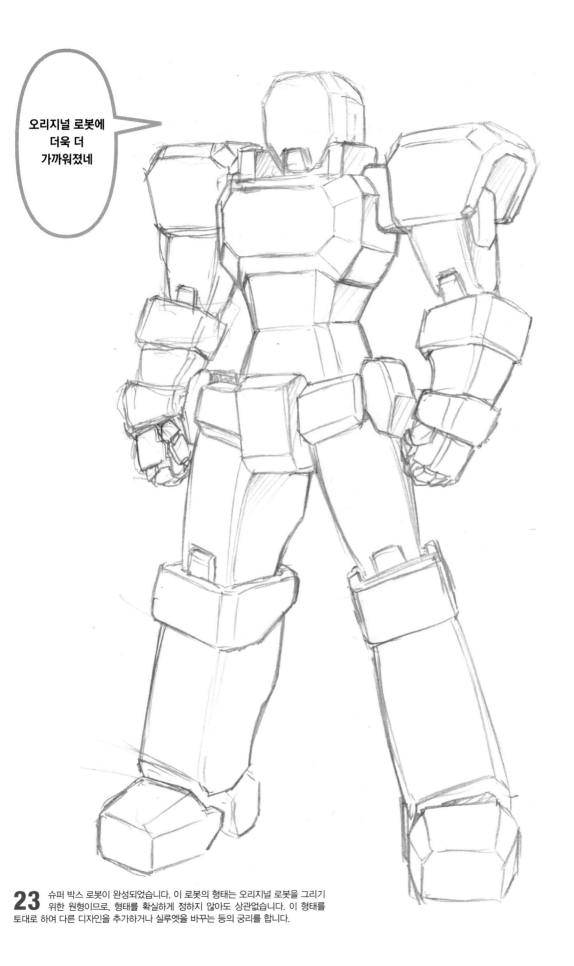

오리지널 로봇에
더욱 더
가까워졌네

23 슈퍼 박스 로봇이 완성되었습니다. 이 로봇의 형태는 오리지널 로봇을 그리기
위한 원형이므로, 형태를 확실하게 정하지 않아도 상관없습니다. 이 형태를
토대로 하여 다른 디자인을 추가하거나 실루엣을 바꾸는 등의 궁리를 합니다.

서 있는 포즈를 멋지게 연출해 보자

이 장에서 해설해온 것은 「그냥 서 있을 뿐」인 포즈입니다. 트레이딩 카드 게임이나 패키지 일러스트에서 자주 보는 「다이내믹한 포즈」의 기본은 2장에서 설명하겠습니다. 「그냥 서 있을 뿐」인건 포즈가 아니야!라고 생각하시는 분도 계실지 모르겠습니다만, 서 있는 방식에 따라서 보는 사람이 받는 인상이 확 바뀌는 경우가 있습니다.

페이퍼 크래프트 박스 로봇의 발은 확실하게 지면에 접지해 있습니다만, 다리는 똑바로 뻗어 있습니다. 인간에 가까운 디자인을 도입하면, 다른 서 있는 포즈를 그릴 수 있게 됩니다.

기본적인 기립 포즈를 생각하자!

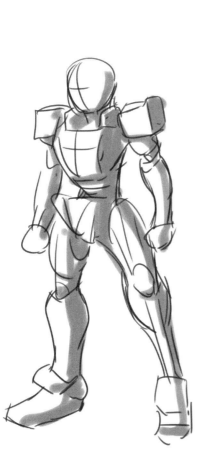

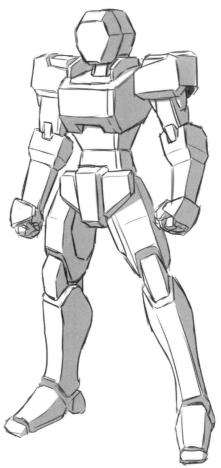

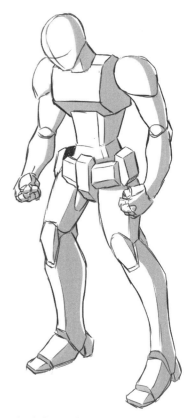

인간적인 체형인 편이 유연하게 서 있는 인상을 강하게 줄 수 있습니다.

슈퍼 박스 로봇이 서 있는 포즈. 박스 로봇과 인간형 소체를 믹스한 것이므로, 깔끔하고 힘 있게 서 있는 포즈가 됩니다. 양발에 체중을 싣고 서는 방식입니다만 왼발이 약간 앞으로 나와 있습니다.

고개를 숙이고 무릎을 약간 구부리면, 어깨를 축 늘어트리고 서 있는 듯한 모습이 됩니다. 체중이 발끝에 실려 있는 것처럼 보입니다.

예를 들어 새우등이고 다리가 휘어져서 나약하게 보이는 서 있는 모습이 있으면, 등을 쫙 펴고 손발이 딱딱하게 긴장되어 「세워진 것처럼」 서 있는 방법도 있겠지요. 로봇은 캐릭터이므로 거기에 존재하고 있음을 어필하기 위해서, 긴장이 풀려 있지만 당당하게 서 있는 모습을 목표 삼아 그려봅시다.

인간에 가까운 「서 있는 방식」부터 배우자!

무거운 머리를 받쳐주고 2개의 다리로 서 있기 위해서, 인간의 척추는 「S자」 형태로 휘어져 있습니다. 로봇도 이 완만한 「S자」 곡선을 이미지 해서 서 있는 포즈를 그려 봅시다. 이렇게 서는 방식은 인간 형태의 캐릭터처럼 자연스럽게 보이므로 추천합니다.

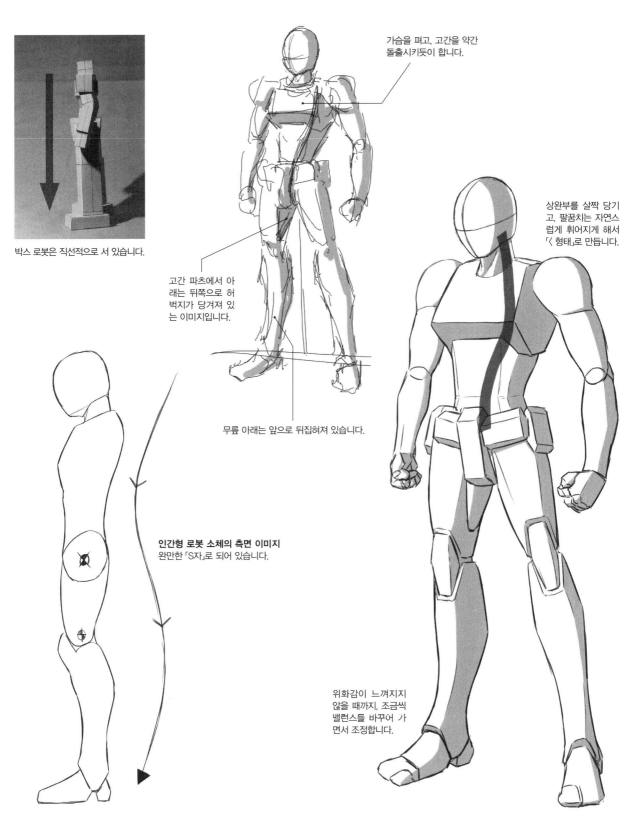

박스 로봇은 직선적으로 서 있습니다.

가슴을 펴고, 고간을 약간 돌출시키듯이 합니다.

고간 파츠에서 아래는 뒤쪽으로 허벅지가 당겨져 있는 이미지입니다.

무릎 아래는 앞으로 뒤집혀져 있습니다.

상완부를 살짝 당기고, 팔꿈치는 자연스럽게 휘어지게 해서 「〈 형태」로 만듭니다.

인간형 로봇 소체의 측면 이미지
완만한 「S자」로 되어 있습니다.

위화감이 느껴지지 않을 때까지, 조금씩 밸런스들을 바꾸어 가면서 조정합니다.

다리를 벌리는 방식과 발의 형태를 궁리해보자!

어깨와 고간 관절 파츠의 폭을 넓혀서 박스 로봇에 가까운, 「인간답지 않은 형태」로 하면 기계적인 성향이 강해집니다. 서 있는 포즈는 어깨 폭을 기준으로 다리를 벌려서 밸런스를 잡으므로, 양 발의 간격을 넓게 그립니다. 안정감을 주기 위해서 발 부분도 크게 그려 줍니다. 발가락의 뿌리와 발허리를 고려해서 그리면 힘차게 서 있는 인상을 줄 수 있을 터입니다.

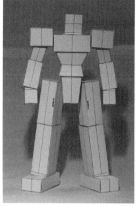

박스 로봇도 어깨 폭을 기준으로 양 다리의 각도가 정해집니다.

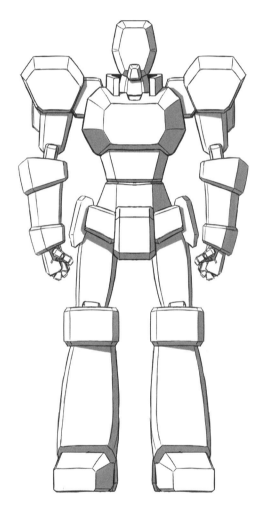

다리를 모으고 서있으면 약간 불안정한 인상이 됩니다.

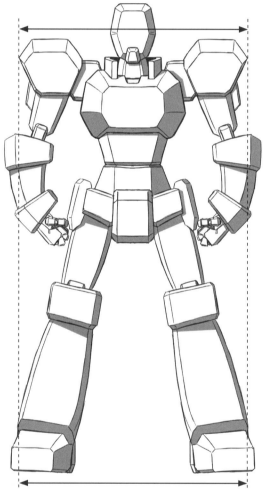

어깨 폭에 맞춰서 좌우 다리의 간격을 벌리고, 팔을 「〈 형태」로 구부리면 힘차게 서 있는 모습이 됩니다.

발에 발허리를 만들기

발이 일체화 되어 있으면 전체적으로 둔한 느낌이 듭니다.

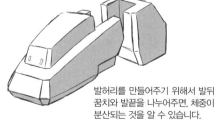

발허리를 만들어주기 위해서 발뒤꿈치와 발끝을 나누어주면, 체중이 분산되는 것을 알 수 있습니다.

아이디어 스케치로 서 있는 포즈를 실천해보자

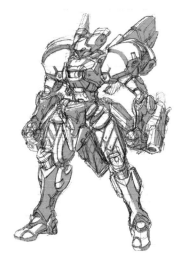

노트에 메모한 로봇의 스케치입니다. 똑바로 서 있는 모습과 밸런스 등을 지나치게 고려하면 이미지가 끊어져 버리는 경우가 있으므로 마음가는 대로 그려봅니다. 이 스케치를 토대로 외관의 스타일링과 서 있는 모습을 수정해 나갑니다.

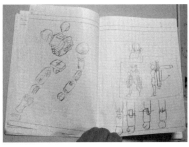

노트를 항상 가까이 두고, 언제든지 떠오른 아이디어를 그려 넣을 수 있도록 합시다. 일러스트를 그릴 때에, 제로에서 발상을 하기 보다는 힌트가 있는 편이 작업을 수월하게 진행할 수 있습니다. 낙서는 작화를 돕는 에너지입니다.

로봇은 디자인에 공을 들이면 들일수록 파츠의 형태가 복잡해집니다. 때문에 인간적인 뼈대가 어디에 있는지 디자인을 하다 보면 잊어버리게 되는 경우가 자주 있습니다. 그러한 스케치를 그리게 된 경우, 일단 머릿속을 한번 리셋하는 의미도 담아서 우선은 뼈대를 그려 봅시다.

발바닥이 어떤 느낌으로 접지되어 있는지는 접지면을 그려두면 형태를 한층 더 쉽게 이해할 수 있습니다.

뼈대를 확인하자!

흔히 2점 투시도의 설정화에서 요구되는 대각선을 향해 서 있는 모습에 관해서 설명하겠습니다.

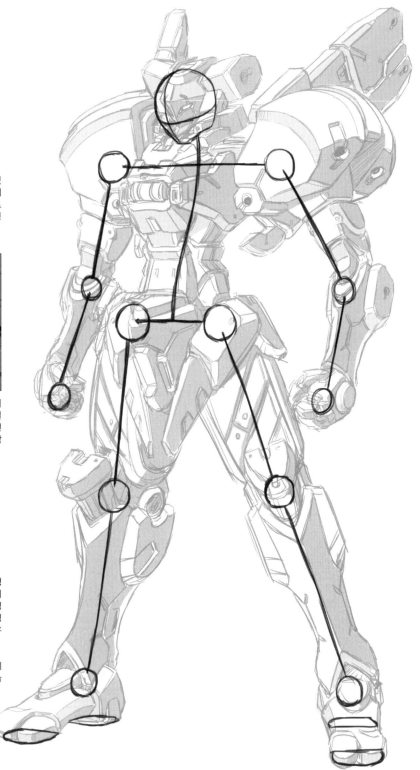

다리의 각도와 서 있는 자세를 확인해 보자!

발끝은 잘 그리셨습니까?
이 설정화의 서 있는 포즈에서 가장 고민한 것이 바로 다리의 형태입니다. 위에서 내려다 본
이미지를 보면, 그림을 그리고 있는 자신에게 가장 가까운 부위는 「왼쪽 발끝」이 됩니다.

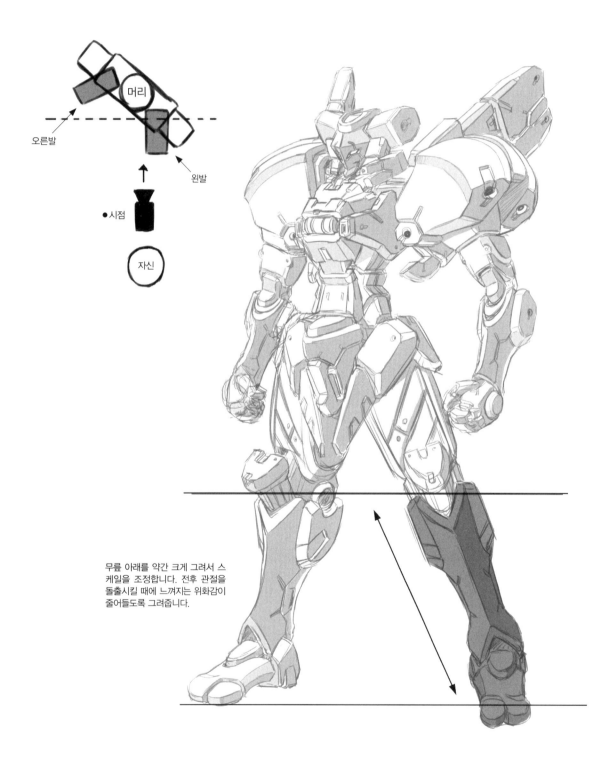

무릎 아래를 약간 크게 그려서 스
케일을 조정합니다. 전후 관절을
돌출시킬 때에 느껴지는 위화감이
줄어들도록 그려줍니다.

지면에 세우는 요령은 발목에 있다!

2개의 다리로 서 있을 때에, 다리를 벌리고 있는 것만으로는 발바닥이 지면에 닿아있는 것처럼 보이지 않습니다. 약간 과장되게 발목을 안쪽으로 기울여주면, 지면을 밟고 있는 것처럼 보이게 됩니다.

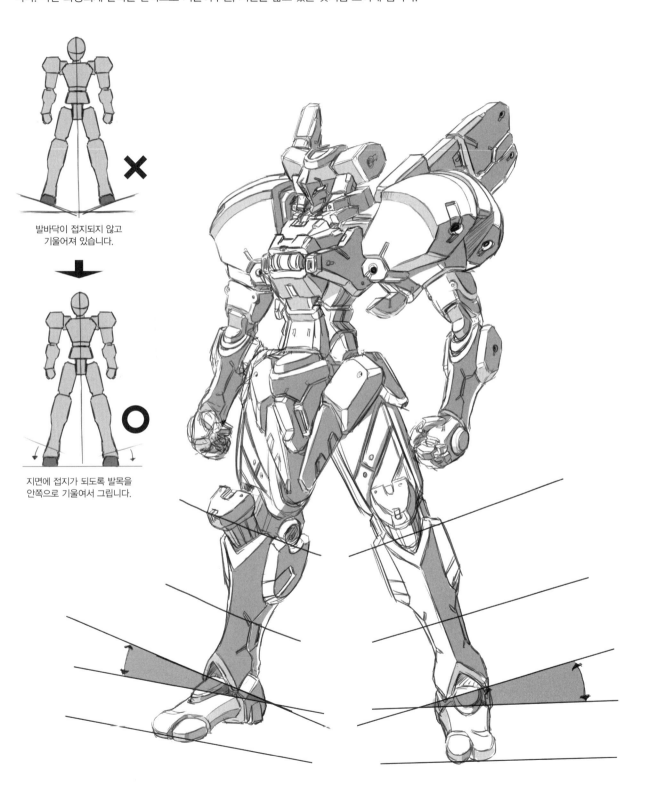

발바닥이 접지되지 않고 기울어져 있습니다.

지면에 접지가 되도록 발목을 안쪽으로 기울여서 그립니다.

자유로이 로봇을 그려보자(1) ··· S로봇에서 S′로봇으로

41P에서 그린 슈퍼 박스 로봇(S로봇)위에 새 종이를 깔고 오리지널 로봇을 그립니다. 여기서는 디지털로 그려낸 S로봇 선화 위에 새 레이어를 올려서 작업을 시작합니다(Photoshop을 사용).

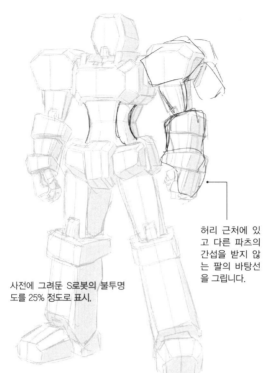

사전에 그려둔 S로봇의 불투명도를 25% 정도로 표시.

허리 근처에 있고 다른 파츠의 간섭을 받지 않는 팔의 바탕선을 그립니다.

1 실루엣의 결정타가 되는 허리와 앞쪽의 팔부터 그립니다.

2 동체와 좌우 다리의 길이 밸런스를 정합니다.

3 머리 부분과 어깨 뒤의 파츠 등을 추가하여, 상반신과 하반신의 조화를 확인합니다.

임시로 회색 명암을 간단히 넣어줍니다.

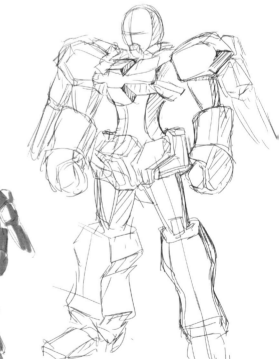

4 파츠마다 전후 관절과 장갑의 두께 등, 대략적인 굴곡과 입체감을 파악하기 위해서 가볍게 대각선 명암을 넣어준 것을 「S′로봇」이라 칭합니다.

S´로봇에서 러프 완성으로

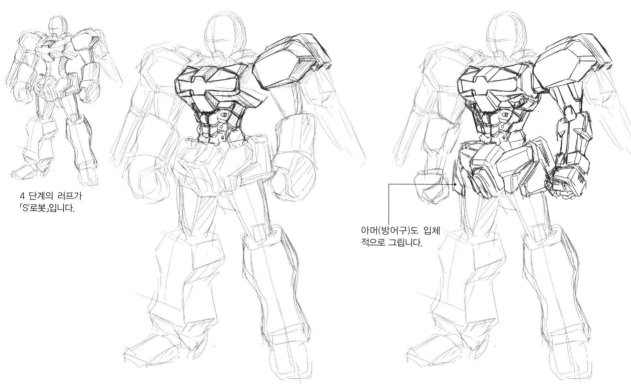

4 단계의 러프가
「S´로봇」입니다.

아머(방어구)도 입체
적으로 그립니다.

5 S´로봇 위에 새 레이어를 올려 작업을 시작합니다. 다시 허리부터 그립니다. 디테일
을 포함한 전체를 이미지 합니다.

6 팔은 손 부분이 허벅지에 머무르는 느낌으로 그려줍니다.

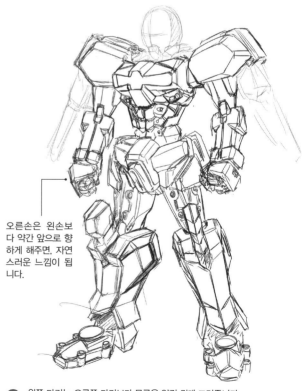

오른손은 왼손보
다 약간 앞으로 향
하게 해주면, 자연
스러운 느낌이 됩
니다.

7 오른발의 무릎과 장딴지 부분에 파츠를 추가하여 지면에 접지하는 포인트
를 정합니다.

8 왼쪽 다리는 오른쪽 다리보다 무릎을 약간 길게 그려줍니다.

머리 부분과 세세한 부분을 그려 넣어서 마무리

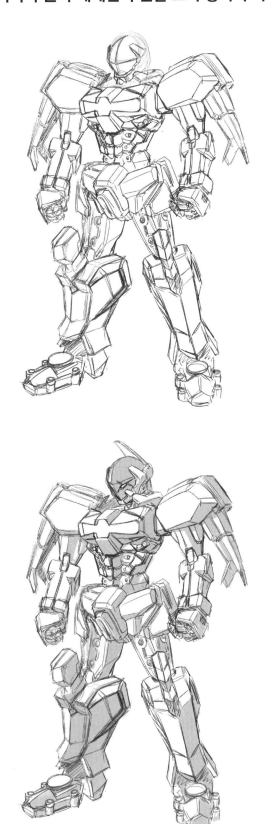

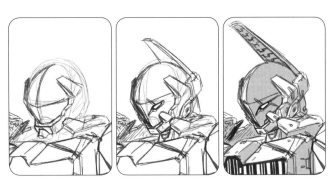

9 머리 부분을 지나치게 얼굴이라고 인식하면, 사람에 가까운 「밋밋한」디자인이 되기 십상입니다. 한층 더 샤프하고 강약이 있는 형태로 수정합니다.

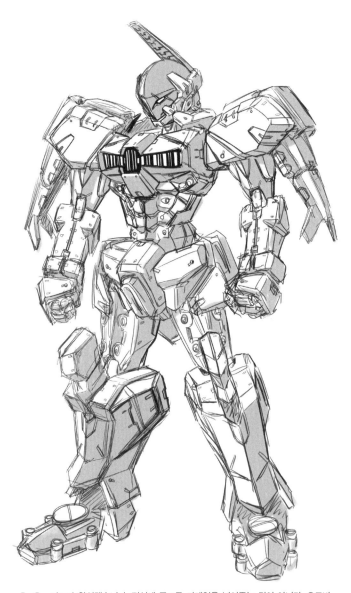

10 전체 밸런스를 최우선으로 하여 형태를 조정 합니다. 디테일은 마지막까지 기다리세요!

11 러프가 완성됐습니다. 전신에 골고루 디테일을 넣어주는 것이 아니라, 오토바 이와 자동차처럼 기능을 지닌 파츠에는 많이 넣어주고, 커버링 되어 있는 부분 에는 적게 하는 것이 보기 편한 디자인이 됩니다.

그 외 3가지 작품 사례

박스 로봇을 베이스 삼아 체형을 바꿔주면, 여러 가지 타입의 슈퍼 박스 로봇(S로봇)이 만들어 집니다.
S로봇을 토대로 삼아 여러 가지 다양한 프로포션의 오리지널 로봇을 그려 봅시다.

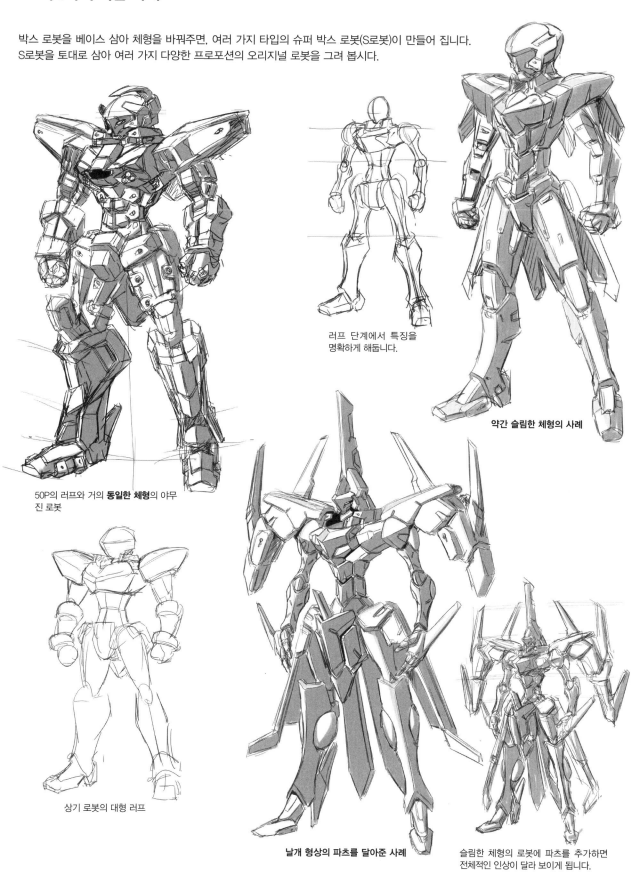

러프 단계에서 특징을
명확하게 해둡니다.

약간 슬림한 체형의 사례

50P의 러프와 거의 **동일한 체형**의 아무
진 로봇

상기 로봇의 대형 러프

날개 형상의 파츠를 달아준 사례

슬림한 체형의 로봇에 파츠를 추가하면
전체적인 인상이 달라 보이게 됩니다.

자유로이 로봇을 그려보자(2) ··· 클린업해서 완성으로

잔뜩 그려진 선을 하나로 통합하는 것만이 「클린업」인 것은 아닙니다. 머릿속에서 「어떤 입체인가」를 연상하여 블록마다 그려봅시다. 예를 들어 어깨 파츠는 어떨까요? 커다란 아웃 라인에서 어떤 형태를 하고 있는지 감을 잡은 후에 면을 파악하며, 각이 있는 접힌 부분의 입체감을 표현해서 그린 후에, 마지막으로 디테일을 더해 줍니다. 마음속에 있는 로봇의 이미지를 구현하듯이 그려봅시다.

처음부터 갑자기 세세하게 그리려고 하면 형태가 어긋나기 쉽고, 입체감도 드러나지 않게 됩니다!

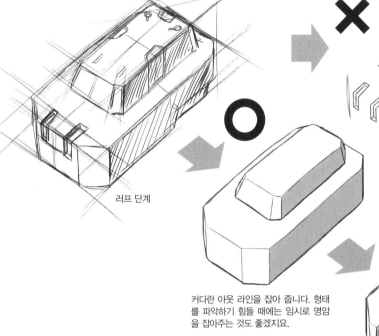

러프 단계

커다란 아웃 라인을 잡아 줍니다. 형태를 파악하기 힘들 때에는 임시로 명암을 잡아주는 것도 좋겠지요.

마지막으로 디테일을 더해 줍니다.

선을 깔끔하게 긋는 것에만 집중하면 입체감을 잃어서, 인식률이 낮아집니다. 균일한 선으로만 그리지 말고, 그늘이 지는 부분 등은 강조해서 그려 봅시다. 하이라이트가 발생하는 부분과 C면(각이 깎인 부분)에 닿는 부분은 약간 희미한 정도로 유연하게 그리는 것도 좋습니다.

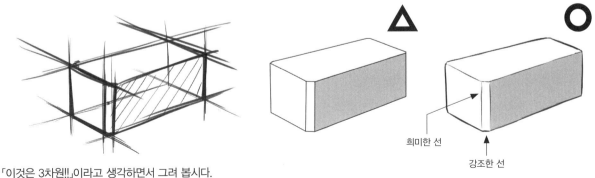

희미한 선

강조한 선

「이것은 3차원!!」이라고 생각하면서 그려 봅시다.
설령 보이지 않는 부분이라 해도 공간과 단면을 의식해서 그려주면, 설득력 있는 그림이 됩니다.

클린업 하여 오리지널 로봇으로 마무리 한다

「입체를 조립하여, 면을 깎아내는 듯한 감각」으로 클린업을 하면 한층 구체적인 이미지로 만들기 쉬워집니다.

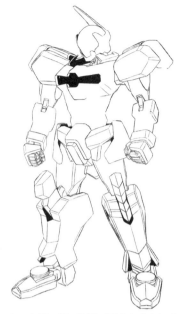

1 거대한 아웃 라인을 잡았다면 패여서 그늘지는 부분을 강조하면서 그립니다.

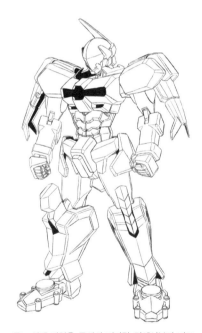

2 선에 강약을 주어서 커다란 면에서부터 자그마한 엣지 부분까지 정리합니다..

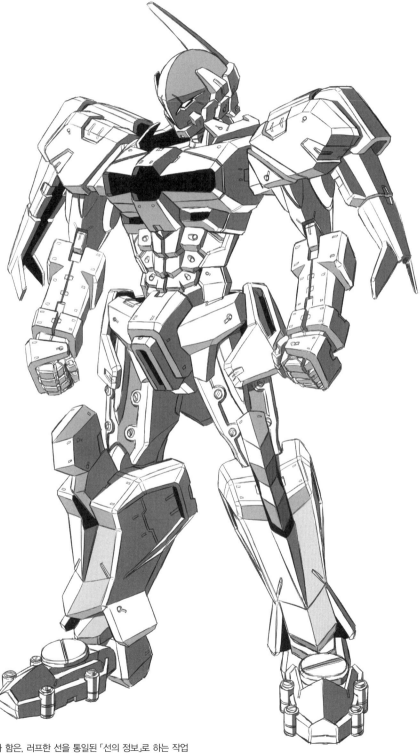

3 클린업하여 작품이 완성되었습니다. 「클린업」이라 함은, 러프한 선을 통일된 「선의 정보」로 하는 작업을 지칭합니다. 2~3단계 정도의 명암을 넣어주면, 입체감이 알기 쉬워집니다.

머리 파츠를 그려보자

사람에 가깝게 디자인한다

오리지널 로봇을 그릴 때 특징을 주기 쉬운 머리 파츠에 관해서 되짚어 보겠습니다. 머리도 박스 로봇과 인간형 로봇 소체를 적당히 믹스하여 생각합니다. 제 1단계는 인간으로서의 「시각 · 청각」이라고 하는 「기능」을 내포하고 있는 것을 고려하여 머리의 사이즈를 생각해 둡니다. 눈과 귀의 위치, 윤곽과 안면의 형상에 따라서 인상이 크게 달라집니다.

인간의 머리와 비교한다

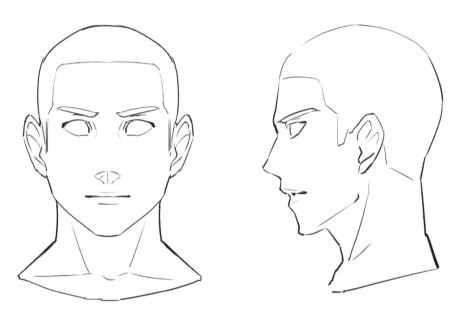

사람의 머리와 비교했을 때 로봇의 파츠는 어느 부분이 될지를 생각하면서 디자인 합니다.

모자라는 머리 부분의 사례

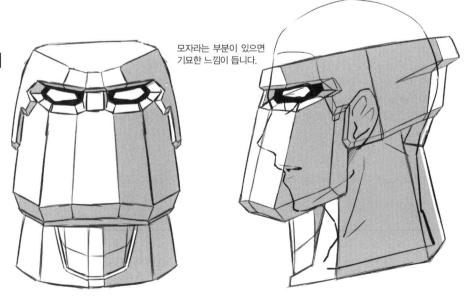

모자라는 부분이 있으면 기묘한 느낌이 듭니다.

뇌에 해당하는 부분의 용적이 부족한 디자인의 경우, 인간 형태를 하고 있는 이상 아무리 해도 위화감이 듭니다.

인간의 기능을 고려한 머리 부분의 사례

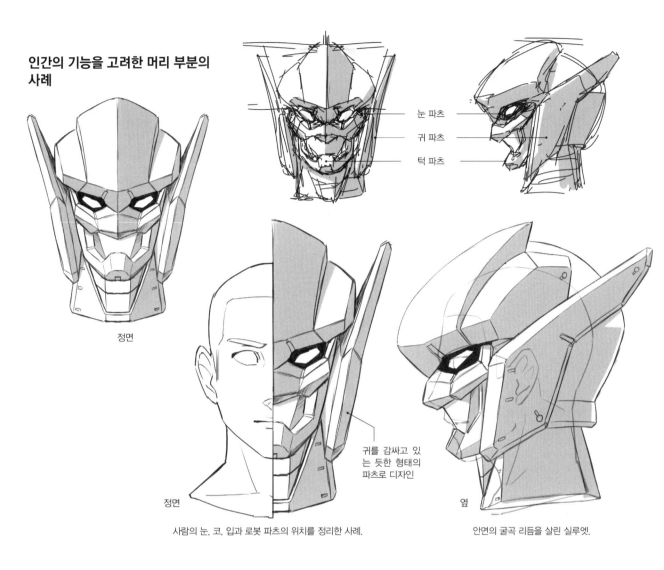

눈 파츠

귀 파츠

턱 파츠

정면

정면

귀를 감싸고 있는 듯한 형태의 파츠로 디자인

옆

사람의 눈, 코, 입과 로봇 파츠의 위치를 정리한 사례.

안면의 굴곡 리듬을 살린 실루엣.

무기적인 머리 부분의 사례

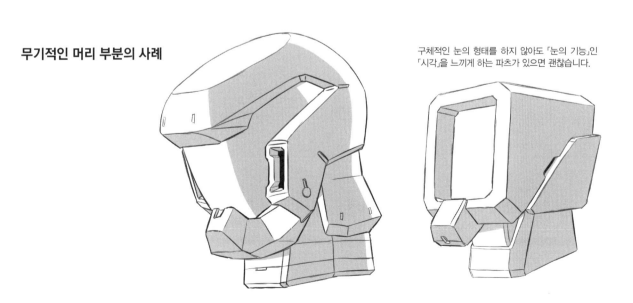

구체적인 눈의 형태를 하지 않아도 「눈의 기능」인 「시각」을 느끼게 하는 파츠가 있으면 괜찮습니다.

얼굴에 카메라 등으로 기계적인 모티브를 넣어주는 경우에도, 사람에 가까운 요소를 연상케 하면 캐릭터로 인식할 수 있습니다.

입체물에서 디자인 한다

기본적인 입체와 머리 부분에 관련하는 물체로부터 디자인을 할 때에, 3단계 공정으로 생각해 봅시다.

기본적인 입체에서 만드는 경우

1 대략적으로 봐서 동그라미, 삼각, 사각의 형태를 각각의 입체로 생각합니다.
2 그러한 실루엣과 비슷한 계통의 파츠를 보충하여, 외형을 조립해 나갑니다.
3 비슷한 계통의 형태만으로는 정보가 부족하므로, 여러 가지 파츠를 추가합니다.

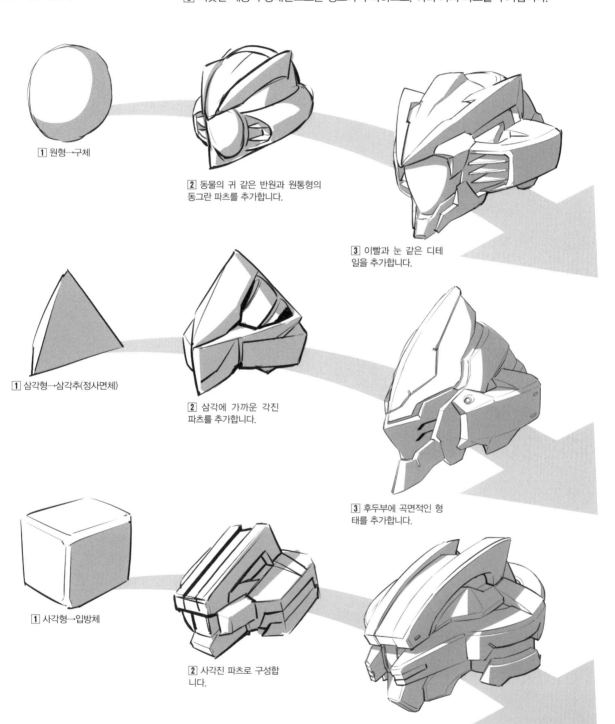

1 원형→구체

2 동물의 귀 같은 반원과 원통형의 동그란 파츠를 추가합니다.

3 이빨과 눈 같은 디테일을 추가합니다.

1 삼각형→삼각추(정사면체)

2 삼각에 가까운 각진 파츠를 추가합니다.

3 후두부에 곡면적인 형태를 추가합니다.

1 사각형→입방체

2 사각진 파츠로 구성합니다.

3 사각 형태를 만든 후에, 선의 일부를 곡선으로 하여 억양을 줍니다.

기존에 있는 물체로부터
만드는 경우

1️⃣ 이미 존재하는 모티브(주요 소재가 되는 사물)을 선택합니다.

2️⃣ 원래 모티브의 파츠 일부를 늘리거나, 비슷한 계통의 형태를 추가합니다.

3️⃣ 비슷한 계통의 형태만이 아니라, 여러 가지 파츠를 추가하여 조정합니다.

1️⃣ 자전거 헬멧

머리에 장착하는 타입의 소형 디스플레이를 모티브로 했습니다.

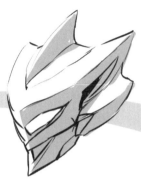

2️⃣ 파츠를 변형 시켜서, 눈의 형태를 추가합니다.

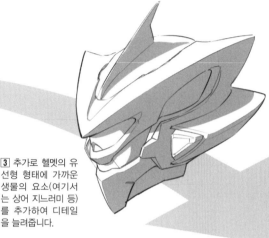

3️⃣ 추가로 헬멧의 유선형 형태에 가까운 생물의 요소(여기서는 상어 지느러미 등)를 추가하여 디테일을 늘려줍니다.

1️⃣ HMD(헤드 마운트 디스플레이)

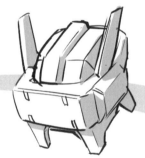

2️⃣ 전자기기로부터 이미지를 부풀려서, 안테나 등의 형태를 추가합니다.

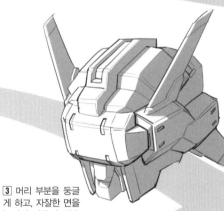

3️⃣ 머리 부분을 둥글게 하고, 자잘한 면을 늘려서 마무리 짓습니다.

1️⃣ 서양 기사의 투구

2️⃣ 이마 부분의 파츠를 뒤로 이동 시키고, 원래의 장소에는 뿔 같은 파츠를 달아줍니다.

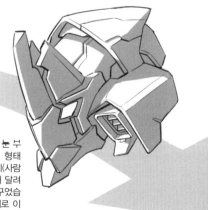

3️⃣ 원래 투구의 눈 부분은 가느다란 형태지만, 트윈 아이(사람처럼 눈이 두 개 달려 있는 것)로 바꾸었습니다. 위치를 위로 이동 시켜서 밸런스를 조정했습니다.

손 파츠를 그려보자

인간에 가깝게 디자인 한다

얼굴에 감정이나 표정을 드러내기 힘든 로봇에게, 손(로봇에서 팔 부분과 손을 지칭하는 매니퓰레이터 부분)은 비교적 감정이 풍부하게 나오는 부위라 할 수 있습니다. 여기서는 당연히 사람의 손을 모델로 하여 골격과 근육, 움직이는 방법을 이미지해서 파츠의 대략적인 역할을 구상합니다.

사람의 손과 비교한다…구조를 고찰한다

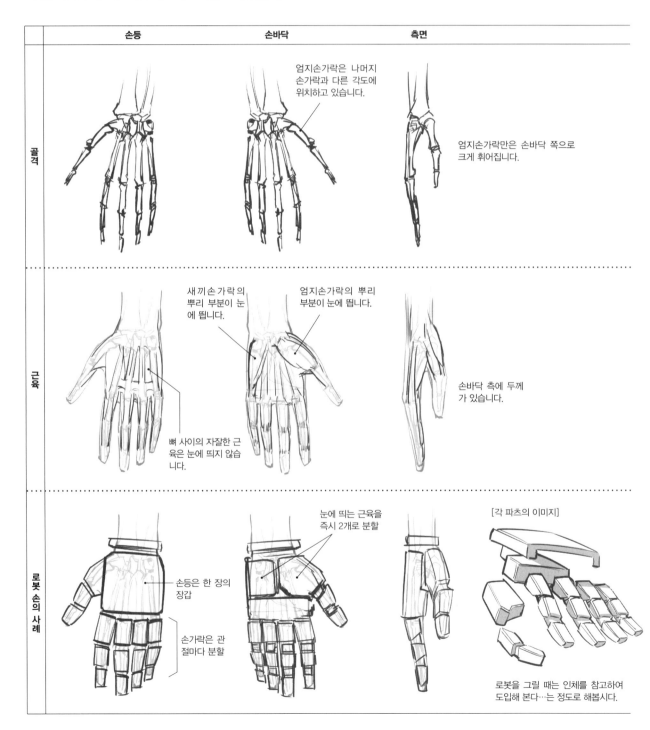

	손등	손바닥	측면
골격		엄지손가락은 나머지 손가락과 다른 각도에 위치하고 있습니다.	엄지손가락만은 손바닥 쪽으로 크게 휘어집니다.
근육	새끼손가락의 뿌리 부분이 눈에 띕니다. / 뼈 사이의 자잘한 근육은 눈에 띄지 않습니다.	엄지손가락의 뿌리 부분이 눈에 띕니다.	손바닥 측에 두께가 있습니다.
로봇 손의 사례	손등은 한 장의 장갑 / 손가락은 관절마다 분할	눈에 띄는 근육을 즉시 2개로 분할	[각 파츠의 이미지] 로봇을 그릴 때는 인체를 참고하여 도입해 본다…는 정도로 해봅시다.

사람의 손과 비교한다…움직임과 형태를 고찰한다

사람의 손

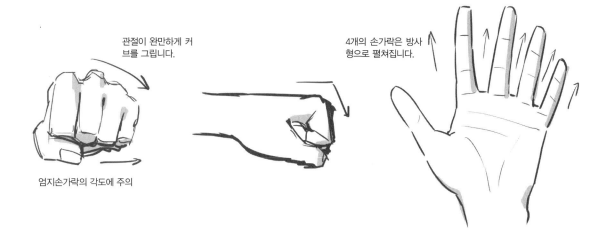

관절이 완만하게 커브를 그립니다.

4개의 손가락은 방사형으로 펼쳐집니다.

엄지손가락의 각도에 주의

로봇의 손…기계적

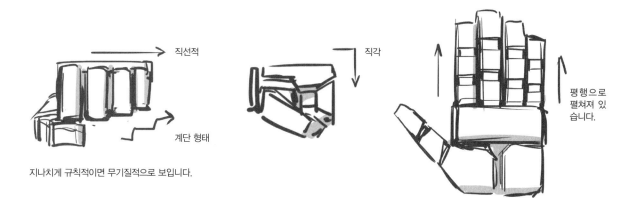

직선적

계단 형태

직각

평행으로 펼쳐져 있습니다.

지나치게 규칙적이면 무기질적으로 보입니다.

로봇의 손…데포르메

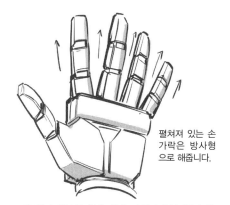

펼쳐져 있는 손가락은 방사형으로 해줍니다.

이상적인 로봇의 손은 사람에 가까운 형태를 도입하여, 부분적으로 기울어진 형태가 됩니다.

손가락을 구부려도 지나치게 직각으로 하지 않고, 둥글게 합니다.

프라모델과 완구 등에서는 한층 더 멋지게 보여주기 위해서, 로봇의 움직임이나 포즈만으로는 표현할 수 없는 파츠를 만드는 경우도 있습니다. 애니메이션 작품에서도 움직였을 때에 멋지게 보이도록 데포르메 하는 경우도 있습니다.

포즈를 취해본다

로봇의 손이 기계적인 구조인 채로는 부자연스러운 움직임과 형태가 되어 버립니다. 기계적이 아닌 캐릭터성이 있는 힘찬 모습과 자연스러움을 끌어내기 위해서는 「기계와 인간의 중간을 취하는 듯한」 데포르메를 하여, 적절하게 과장을 섞어 줍니다.

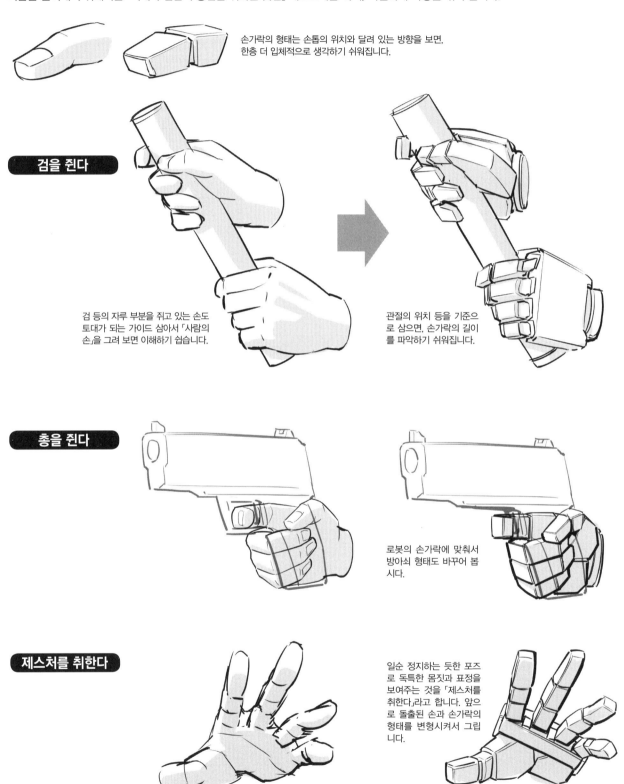

손가락의 형태는 손톱의 위치와 달려 있는 방향을 보면, 한층 더 입체적으로 생각하기 쉬워집니다.

검을 쥔다

검 등의 자루 부분을 쥐고 있는 손도 토대가 되는 가이드 삼아서 「사람의 손」을 그려 보면 이해하기 쉽습니다.

관절의 위치 등을 기준으로 삼으면, 손가락의 길이를 파악하기 쉬워집니다.

총을 쥔다

로봇의 손가락에 맞춰서 방아쇠 형태도 바꾸어 봅시다.

제스처를 취한다

일순 정지하는 듯한 포즈로 독특한 몸짓과 표정을 보여주는 것을 「제스처를 취한다」라고 합니다. 앞으로 돌출된 손과 손가락의 형태를 변형시켜서 그립니다.

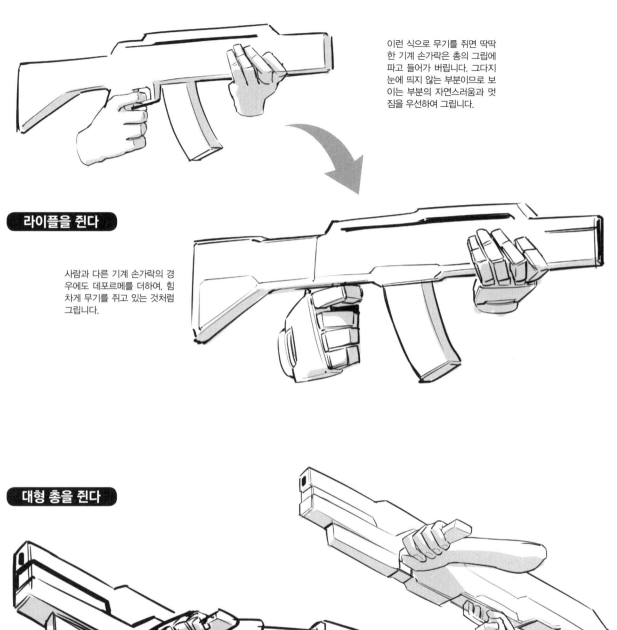

이런 식으로 무기를 쥐면 딱딱한 기계 손가락은 총의 그립에 파고 들어가 버립니다. 그다지 눈에 띄지 않는 부분이므로 보이는 부분의 자연스러움과 멋짐을 우선하여 그립니다.

라이플을 쥔다

사람과 다른 기계 손가락의 경우에도 데포르메를 더하여, 힘차게 무기를 쥐고 있는 것처럼 그립니다.

대형 총을 쥔다

로봇이 총을 들 때는 커다란 것이 어울립니다. 방아쇠 가드를 제거하여 손가락 부분의 간섭이 눈에 띄지 않도록 합시다.

로봇 디자인을 **4**가지 타입으로 생각해 보자

메카닉과 캐릭터로서의 매력을 겸비하는 것이 로봇입니다. 기계를 그리는 것에만 집중해 버리면 가식미(박력을 내기 위해서 과장된 연출을 하는 것)가 드러나지 않아 애착이 가지 않는 로봇이 되어버리고 말겠죠. 로봇의 디자인과 밸런스는 시대와 미디어, 완구 등의 기술 발전과 함께 진화하고 있습니다. 완구 디자이너의 입장에서 대표적인 4가지 타입을 열거하오니 일러스트를 그릴 때에 참고해 주십시오.

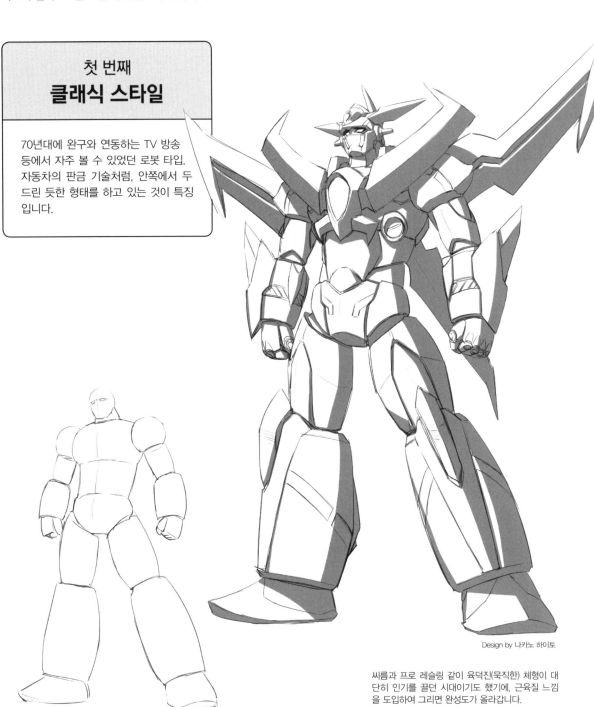

첫 번째
클래식 스타일

70년대에 완구와 연동하는 TV 방송 등에서 자주 볼 수 있었던 로봇 타입. 자동차의 판금 기술처럼, 안쪽에서 두드린 듯한 형태를 하고 있는 것이 특징입니다.

Design by 나카노 하이토

씨름과 프로 레슬링 같이 육덕진(묵직한) 체형이 대단히 인기를 끌던 시대이기도 했기에, 근육질 느낌을 도입하여 그리면 완성도가 올라갑니다.

클래식 스타일의 로봇 소체
금속판을 안쪽에서 두들겨서 「부풀린」형태를 하고 있습니다. 망치로 두들기는 방법은, 사실 전통적인 금속 가공 기술입니다.

히어로 스타일의 로봇 소체

외형의 스타일링과 크기를 드러내
는 스케일 감은 남자 애들의 시선을
고려하고 있습니다. 자그마한 아이
들은 일상적으로 올려다보는 경우
가 많으므로, 로봇도 올려다보는 구
도로 그려져 있습니다. 아이들은 시
점이 낮기 때문에 올려다보는 것을
동경의 대상으로 인식하는 경우가
많습니다.

두 번째
히어로 스타일

주로 남자 어린이용 완구에서 채용하는 타입입니다. 남
자 아이들이 좋아할 거 같은 동물이나 환수등의 모티브
를 적극적으로 도입하고 있습니다. 밀러터리 요소와 지
식이 필요한 모티브는 제외합니다.

※모티브는 작품을 만들 때에 주제가 되는 것을 칭합니다. 자세한 사항은 3장에서 설명하겠습니다.

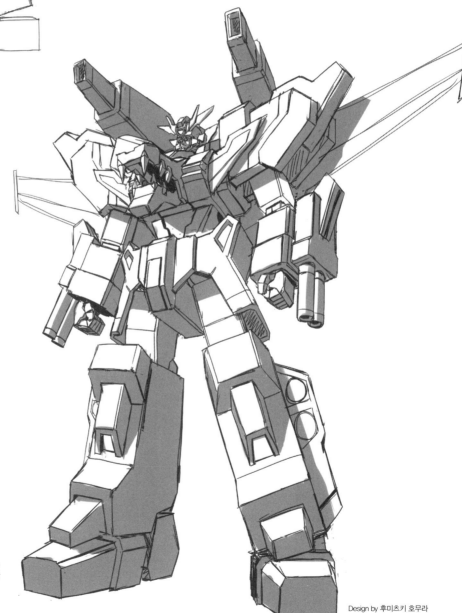

손과 다리는 일부러 심플하게 하여,
모티브가 집중되어 있는 얼굴과 가슴
등으로 시선을 유도하고 있습니다.

Design by 후미츠키 호무라

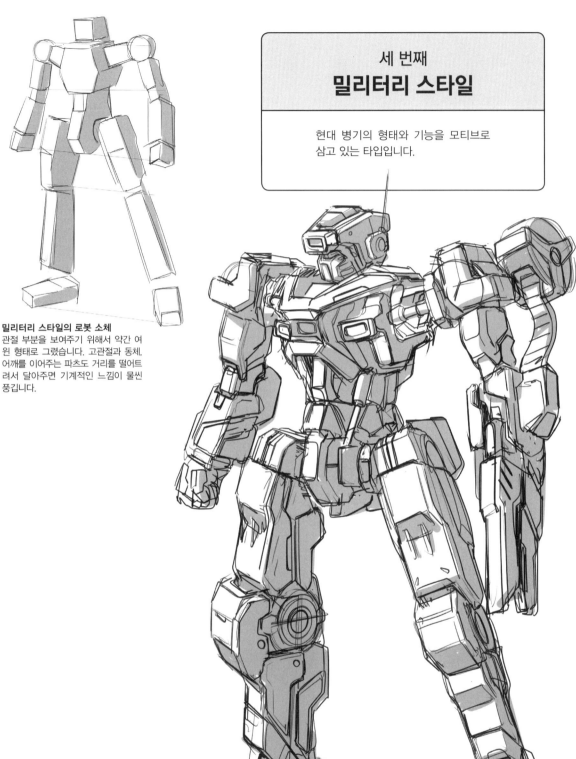

밀리터리 스타일

현대 병기의 형태와 기능을 모티브로
삼고 있는 타입입니다.

밀리터리 스타일의 로봇 소체
관절 부분을 보여주기 위해서 약간 여
윈 형태로 그렸습니다. 고관절과 동체,
어깨를 이어주는 파츠도 거리를 떨어트
려서 달아주면 기계적인 느낌이 훨씬
풍깁니다.

안테나, 실린더, 액츄에이터(에너지를
전기 모터와 유압 장치에 의해서, 신축
시키거나 선회하는 등의 운동으로 변환
해 주는 것)등을 각 부위에 도입하고 있
습니다. 건 벨트와 개틀링 건 등, 무언
가를 장비하고 있는 게 한눈에 확 들어
오는 이미지 소스를 각 부분에 사용하
고 있습니다.

Design by 스케키요

64

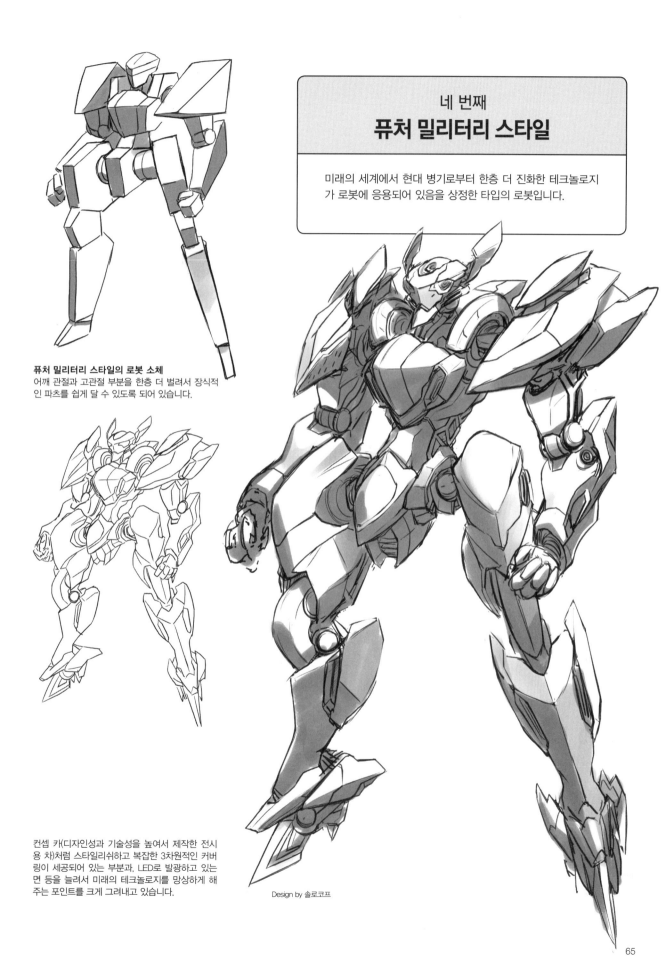

네 번째
퓨처 밀리터리 스타일

미래의 세계에서 현대 병기로부터 한층 더 진화한 테크놀로지가 로봇에 응용되어 있음을 상정한 타입의 로봇입니다.

퓨처 밀리터리 스타일의 로봇 소체
어깨 관절과 고관절 부분을 한층 더 벌려서 장식적인 파츠를 쉽게 달 수 있도록 되어 있습니다.

컨셉 카(디자인성과 기술성을 높여서 제작한 전시용 차)처럼 스타일리쉬하고 복잡한 3차원적인 커버링이 세공되어 있는 부분과, LED로 발광하고 있는 면 등을 늘려서 미래의 테크놀로지를 망상하게 해주는 포인트를 크게 그려내고 있습니다.

Design by 솔로코프

디테일은 어디까지 그려 넣어야 하는 걸까?!

대략적인 형태가 잡히면 각 파츠의 역할을 명확하게 하고 정보량을 늘려서 멋지게 보이기 위한 세부 디테일을 추가하여 마무리합니다. 전체 구조가 확실해 진 후에 작업에 착수하도록 합니다.

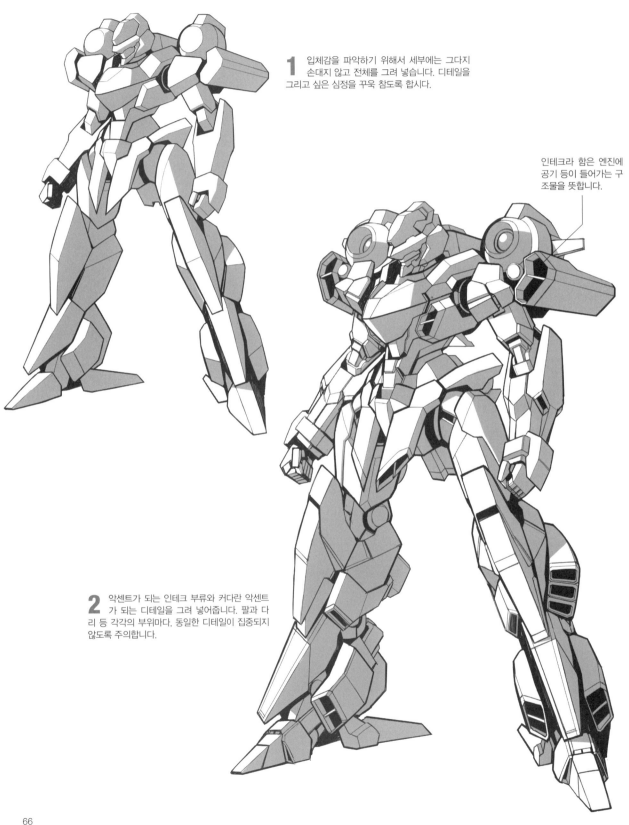

1 입체감을 파악하기 위해서 세부에는 그다지 손대지 않고 전체를 그려 넣습니다. 디테일을 그리고 싶은 심정을 꾹욱 참도록 합시다.

인테크라 함은 엔진에 공기 등이 들어가는 구조물을 뜻합니다.

2 악센트가 되는 인테크 부류와 커다란 악센트가 되는 디테일을 그려 넣어줍니다. 팔과 다리 등 각각의 부위마다. 동일한 디테일이 집중되지 않도록 주의합니다.

철저하게 그려 넣은 사례입니다. 디테일이
많아지면 동체와 안쪽 팔 등의 전후 관계를
파악하기 힘들어지므로, 세부가 적고 깔끔한
부분을 만들어두는 것도 좋습니다.

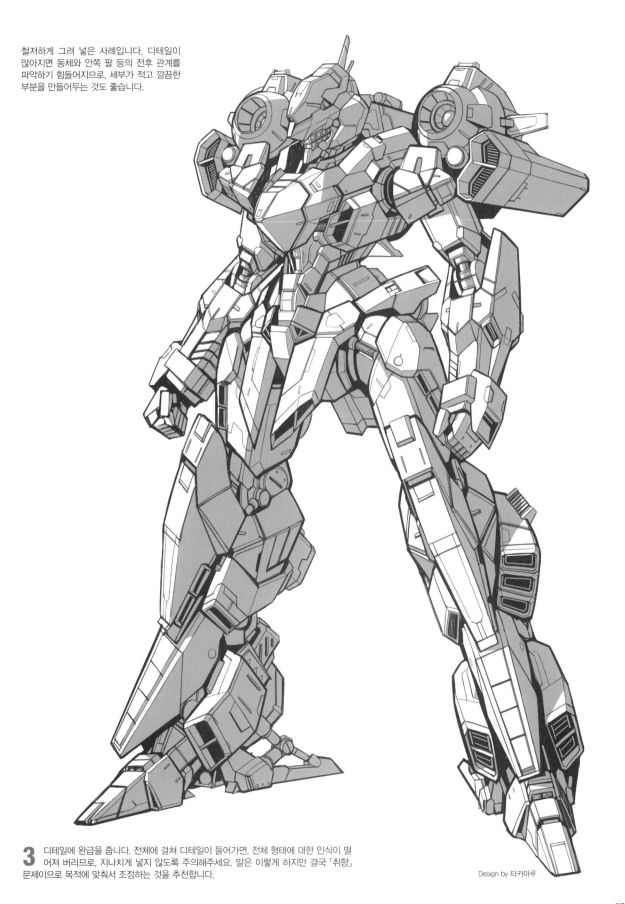

3 디테일에 완급을 줍니다. 전체에 걸쳐 디테일이 들어가면, 전체 형태에 대한 인식이 떨
어져 버리므로, 지나치게 넣지 않도록 주의해주세요. 말은 이렇게 하지만 결국 「취향」
문제이므로 목적에 맞춰서 조정하는 것을 추천합니다.

Design by 타카마루

데생 트레이닝 후에는,
자신만의 아이디어 로봇을 그리자

처음에는 일부러 단순한 박스 로봇을 그려서, 입체를 2차원으로 그려내기 위한 감각을 배양했습니다. 다음은 인간형 로봇 소체를 적당히 믹스한 슈퍼 박스 로봇(S로봇) 데생으로, 로봇의 체형과 파츠의 밸런스를 익혀두면 효과적입니다. 기본적인 로봇 형태를 그릴 수 있게 되면, 다음에는 어떻게 자신만의 아이디어가 넘치는 로봇을 그릴지에 대해서 의문이 생길 거라고 생각합니다. 그 작품 사례로서, 여기서는 탑승물과 곤충 등의 특징적인 형태를 도입한 로봇을 소개하도록 하겠습니다.

지하철을 모티브로 하는 로봇
단순히 지하철의 파츠를 달아주는 것뿐만이 아니라,
에너지 공급원과 각각의 기능을 상상해 봅니다.

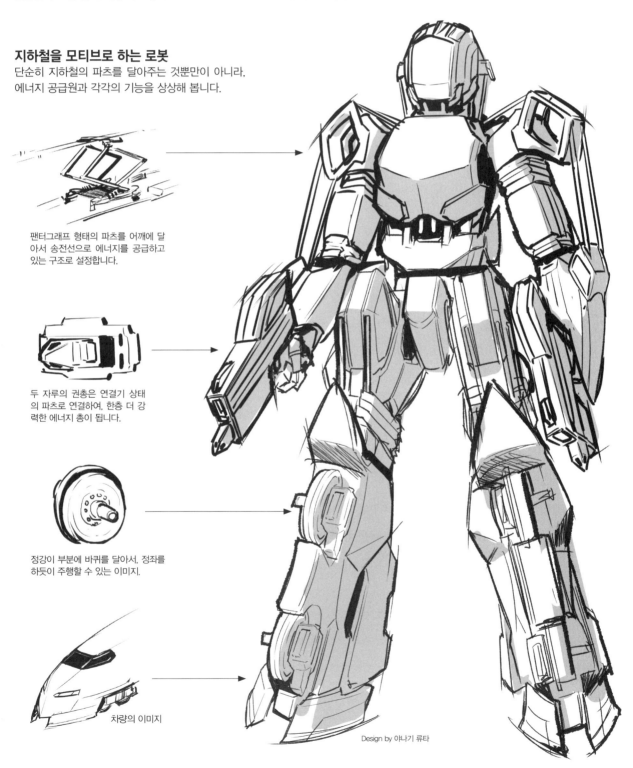

팬터그래프 형태의 파츠를 어깨에 달아서 송전선으로 에너지를 공급하고 있는 구조로 설정합니다.

두 자루의 권총은 연결기 상태의 파츠로 연결하여, 한층 더 강력한 에너지 총이 됩니다.

정강이 부분에 바퀴를 달아서, 정좌를 하듯이 주행할 수 있는 이미지.

차량의 이미지

Design by 야나기 류타

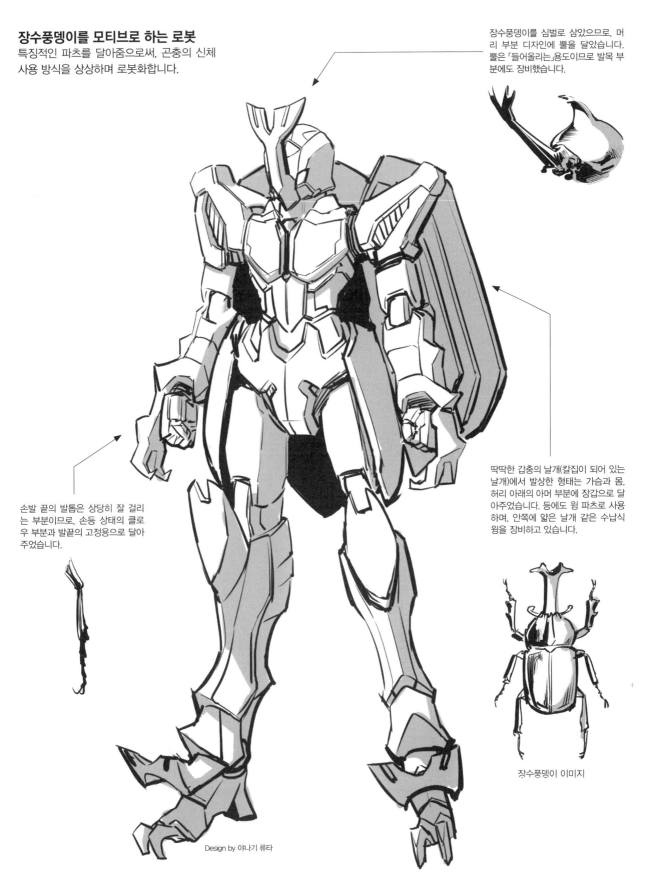

장수풍뎅이를 모티브로 하는 로봇

특징적인 파츠를 달아줌으로써, 곤충의 신체 사용 방식을 상상하며 로봇화합니다.

장수풍뎅이를 심벌로 삼았으므로, 머리 부분 디자인에 뿔을 달았습니다. 뿔은 「들어올리는」용도이므로 발목 부분에도 장비했습니다.

손발 끝의 발톱은 상당히 잘 걸리는 부분이므로, 손등 상태의 클로우 부분과 발끝의 고정용으로 달아주었습니다.

딱딱한 갑충의 날개(칼집이 되어 있는 날개)에서 발상한 형태는 가슴과 몸, 허리 아래의 아머 부분에 장갑으로 달아주었습니다. 등에도 윙 파츠로 사용하며, 안쪽에 얇은 날개 같은 수납식 윙을 장비하고 있습니다.

장수풍뎅이 이미지

Design by 야나기 류타

69

사진을 보고 박스 로봇을 그려보자

이 책에 게재되어 있는 전개도를 조립하여 박스 로봇을 만드는 것도 가능하지만 「당장 그리고 싶다!」고 생각하는 경우에는. 이 페이지의 사진을 보면서 다양한 방향을 입체적으로 그릴 수 있도록 연습해 봅시다. 디지털 페인트 툴 등으로 사진을 트레이스해서 연습해도 효과적입니다. 1장당 30분을 제한시간으로 그려보세요.

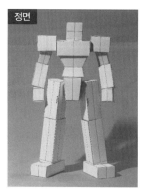
정면

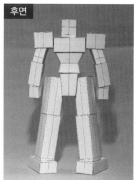
후면

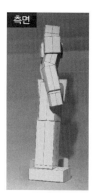
측면

[아이 레벨이 가슴 부분]

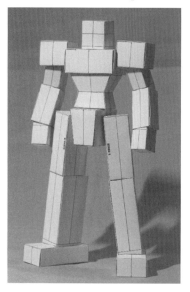

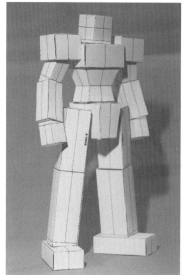

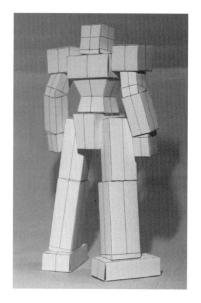

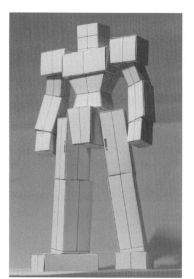

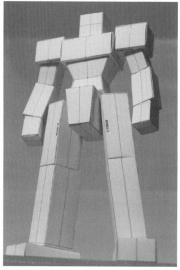

올려보기
[아이 레벨이 발보다 아래]

액션 포즈가 들어간
로봇을 그려보자

움직임이 있는 포즈는 철사 인간으로부터

인간형 로봇이 서 있는 포즈를 그릴 때에는 「박스와 인간」의 형태를 기본으로 했습니다. 로봇의 거대한 동작을 그리려고 할 때 바탕선을 잽싸게 잡아주기 위해서는, 사람을 그릴 때에 곧잘 사용하는 철사 인간을 이용하는 게 편리합니다.

베이스가 되는 철사 인간

우선은 간단한 도형과 선으로 구성되어 있는 철사 인간을 그려 봅시다. 사람을 간략화한 밑그림이므로, 동그라미와 사각을 철사로 이어주는 느낌으로 작업해도 상관없습니다. 동작의 패턴을 빠르고 다양하게 그릴 수 있기 때문에, 포징을 모색하기 쉬워집니다.

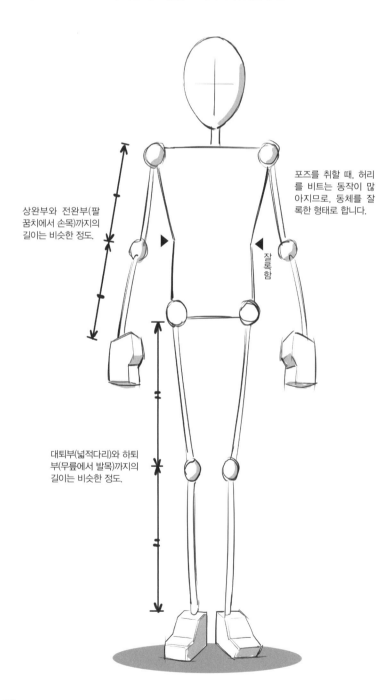

상완부와 전완부(팔꿈치에서 손목)까지의 길이는 비슷한 정도.

잘록함

대퇴부(넓적다리)와 하퇴부(무릎에서 발목)까지의 길이는 비슷한 정도.

포즈를 취할 때, 허리를 비트는 동작이 많아지므로, 동체를 잘록한 형태로 합니다.

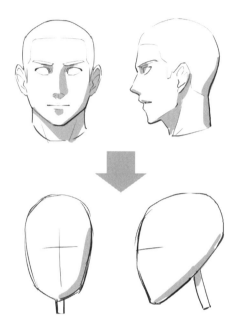

머리 부분은 사람의 머리 형태를 간략화
옆에서 보았을 때, 사람의 목은 한 가운데서 약간 뒤에 달려 있습니다. 철사 인간의 경우에도 목을 나타내는 선은 약간 뒤로 기울어진 느낌으로 합니다.

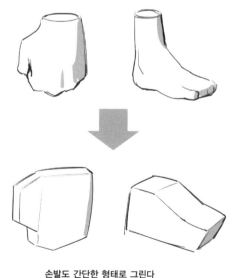

손발도 간단한 형태로 그린다
포즈를 취할 때에 각도와 방향을 알기 쉽도록 합니다. 예를 들어 손은 엄지손가락이 있는 부분을 돌출시키고, 발끝으로 갈수록 가늘게 하는 등의 방법으로 그리는 것도 좋겠지요.

철사 인간으로 로봇을 걷게 한다

만약 로봇이 사람처럼 유연하게 걸을 수 있다면 어떤 느낌일까요. 앞으로 내미는 팔과 다리에 대응해서 어깨와 허리를 조금 들어올리고, 팔을 안쪽으로 가볍게 휘게 해주면 자연스럽게 걷는 모습을 그릴 수 있습니다. 걷기에 관해서는 파츠를 움직이는 범위도 좁으므로, 그다지 데포르메를 하지 않아도 그림이 됩니다.

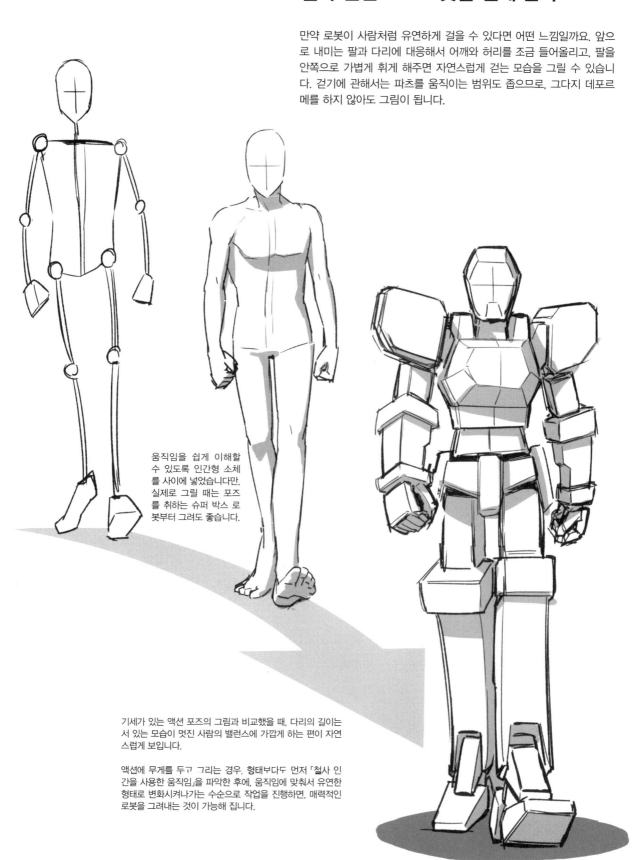

움직임을 쉽게 이해할 수 있도록 인간형 소체를 사이에 넣었습니다만, 실제로 그릴 때는 포즈를 취하는 슈퍼 박스 로봇부터 그려도 좋습니다.

기세가 있는 액션 포즈의 그림과 비교했을 때, 다리의 길이는 서 있는 모습이 멋진 사람의 밸런스에 가깝게 하는 편이 자연스럽게 보입니다.

액션에 무게를 두고 그리는 경우, 형태보다도 먼저 「철사 인간을 사용한 움직임」을 파악한 후에, 움직임에 맞춰서 유연한 형태로 변화시켜나가는 수순으로 작업을 진행하면, 매력적인 로봇을 그려내는 것이 가능해 집니다.

액션 포즈를 그려보자

「자세」의 기본 포즈

합기도 방어하는 포즈이므로 상체를 약간 뒤로 하고 있습니다.

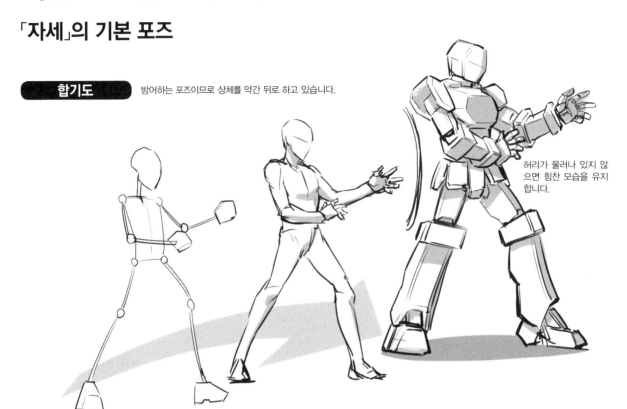

허리가 물러나 있지 않
으면 힘찬 모습을 유지
합니다.

복싱 팔로 가드를 하고 있지만 적극적으로 공격에 나서는 포즈이므로 등을 둥글게 하여,
앞으로 기울인 자세를 취합니다.

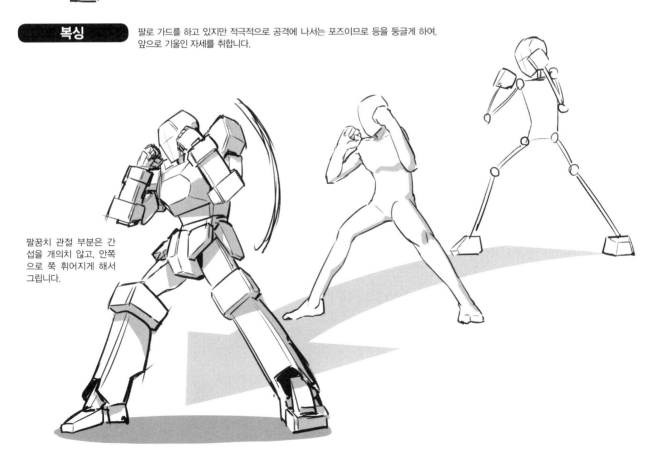

팔꿈치 관절 부분은 간
섭을 개의치 않고, 안쪽
으로 쭉 휘어지게 해서
그립니다.

봉 부분을 끼우고 있는 겨드랑이를 안쪽에 감추고, 허리 옆에 있는 파츠와 팔꿈치의 간섭이 눈에 띄지 않도록 합니다.

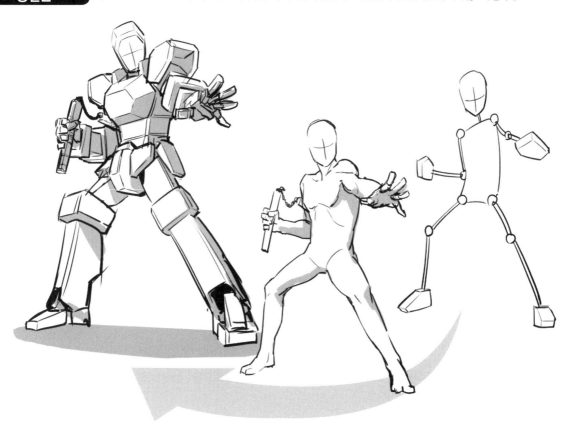

검술 양손으로 검을 잡고 있는 경우, 팔을 앞으로 나오게 하면 팔과 가슴의 파츠가 부딪치게 되는데, 이 경우 포징을 우선하여 그립니다.

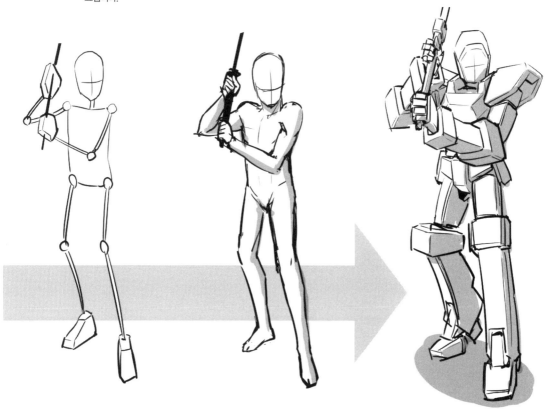

힘의 라인으로 「때리고, 차는」 포즈

움직임에는 반드시 힘의 방향이 있습니다. 가령 펀치라면 주먹을 전방으로 찌르는 움직임에 대응하여, 반대쪽 팔은 후방으로 물러나게 됩니다. 아래 사례에서는 오른쪽 다리로 지면을 박차고, 왼쪽 다리를 전방으로 올리는 방향을 보여줍니다. 인간형에서 로봇으로 전환할 때에도 이러한 힘의 라인을 도입해 주면 자연스러운 액션 포즈가 됩니다.

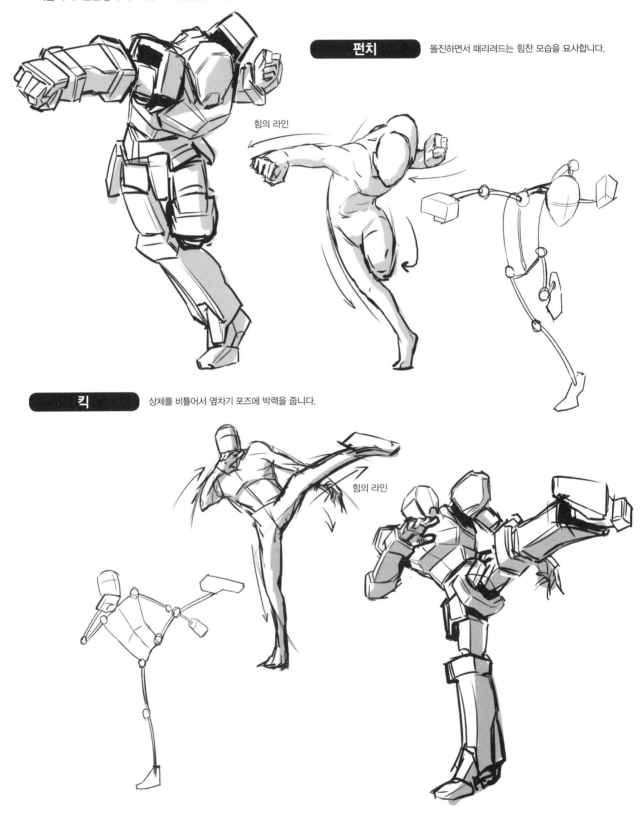

펀치 돌진하면서 때리려드는 힘찬 모습을 묘사합니다.

힘의 라인

킥 상체를 비틀어서 옆차기 포즈에 박력을 줍니다.

힘의 라인

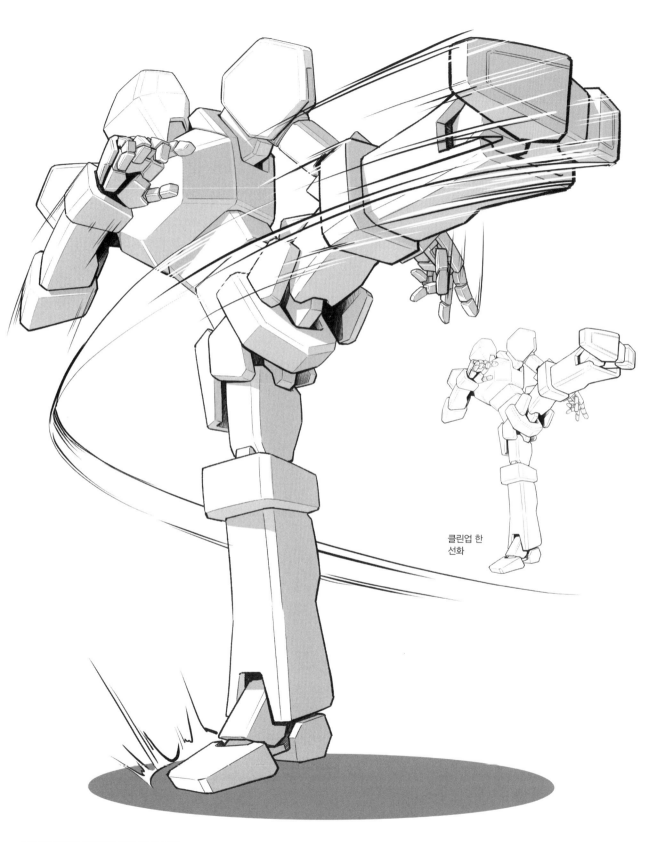

클린업 한
선화

효과선을 넣어서 돌려차기로 마무리 한 그림.

더욱 데포르메 한 포즈

로봇에 격렬한 움직임을 주면 「간섭」하는 파츠가 늘어나므로, 적절하게 과장을 섞어서 대담한 포즈로 그립니다.

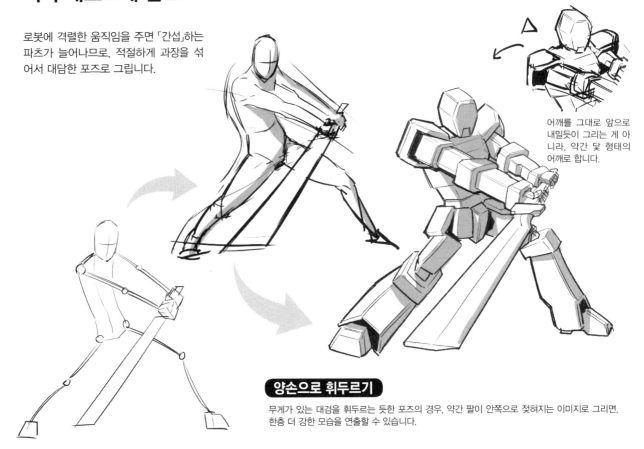

어깨를 그대로 앞으로 내밀듯이 그리는 게 아니라, 약간 닻 형태의 어깨로 합니다.

양손으로 휘두르기

무게가 있는 대검을 휘두르는 듯한 포즈의 경우, 약간 팔이 안쪽으로 젖혀지는 이미지로 그리면, 한층 더 강한 모습을 연출할 수 있습니다.

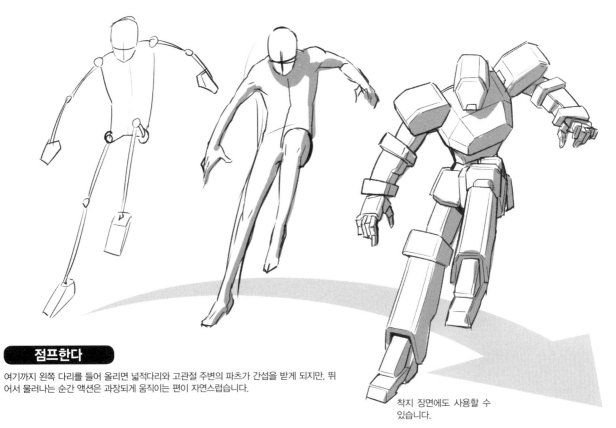

점프한다

여기까지 왼쪽 다리를 들어 올리면 넓적다리와 고관절 주변의 파츠가 간섭을 받게 되지만, 뛰어서 물러나는 순간 액션은 과장되게 움직이는 편이 자연스럽습니다.

착지 장면에도 사용할 수 있습니다.

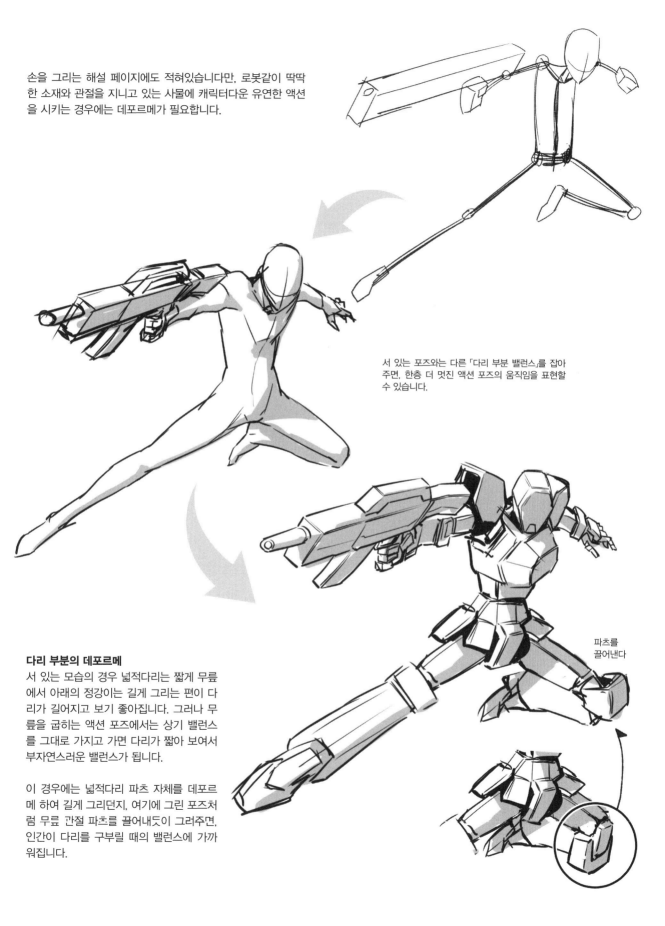

손을 그리는 해설 페이지에도 적혀있습니다만, 로봇같이 딱딱한 소재와 관절을 지니고 있는 사물에 캐릭터다운 유연한 액션을 시키는 경우에는 데포르메가 필요합니다.

서 있는 포즈와는 다른 「다리 부분 밸런스」를 잡아주면, 한층 더 멋진 액션 포즈의 움직임을 표현할 수 있습니다.

다리 부분의 데포르메

서 있는 모습의 경우 넓적다리는 짧게 무릎에서 아래의 정강이는 길게 그리는 편이 다리가 길어지고 보기 좋아집니다. 그러나 무릎을 굽히는 액션 포즈에서는 상기 밸런스를 그대로 가지고 가면 다리가 짧아 보여서 부자연스러운 밸런스가 됩니다.

이 경우에는 넓적다리 파츠 자체를 데포르메 하여 길게 그리던지, 여기에 그린 포즈처럼 무릎 관절 파츠를 끌어내듯이 그려주면, 인간이 다리를 구부릴 때의 밸런스에 가까워집니다.

파츠를
끌어낸다

오버 투시도로 포징 해 보자

앞쪽과 안에 있는 부분의 크기에 극단적으로 차이를 주면, 거대한 원근감이 발생해서 박력 있는 화면이 됩니다. 이 또한 적절하게 거짓을 섞어서 깊이를 만들어내는 테크닉 중 하나로, 무기질적으로 보이는 로봇이 캐릭터의 약동감을 생생하게 표현하는 수단으로써 꽤 유효합니다. 오버 투시도를 이용하면 거대한 느낌을 연출할 수 있습니다.

마무리 포즈

애니메이션등의 장면에서, 합체 완료와 변형 완료 등의 후에 포즈를 취합니다.

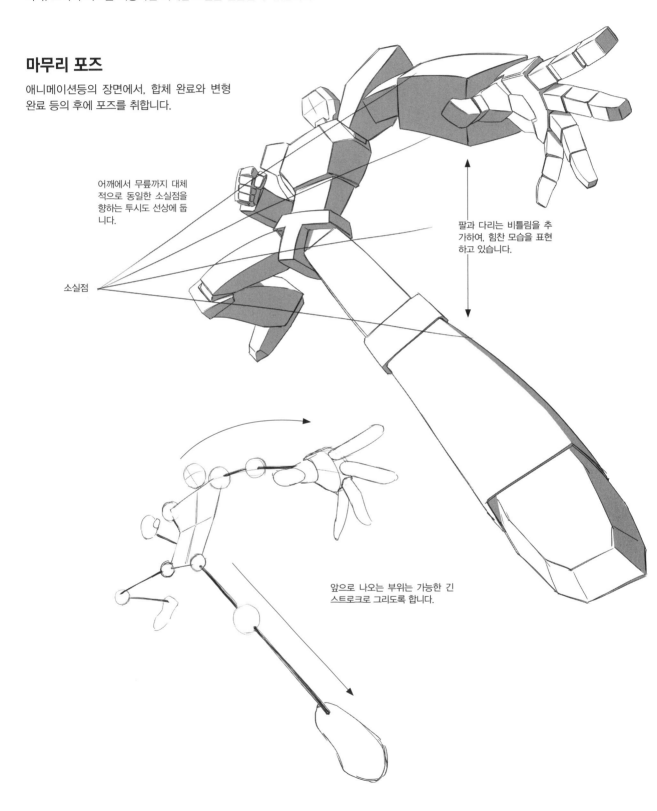

어깨에서 무릎까지 대체적으로 동일한 소실점을 향하는 투시도 선상에 둡니다.

소실점

팔과 다리는 비틀림을 추가하여, 힘찬 모습을 표현하고 있습니다.

앞으로 나오는 부위는 가능한 긴 스트로크로 그리도록 합니다.

무기를 이용한 포징

다소의 모순을 개의치 않고, 총과 소드 등을 표현하면 일러스트 같은 박력이 나옵니다.

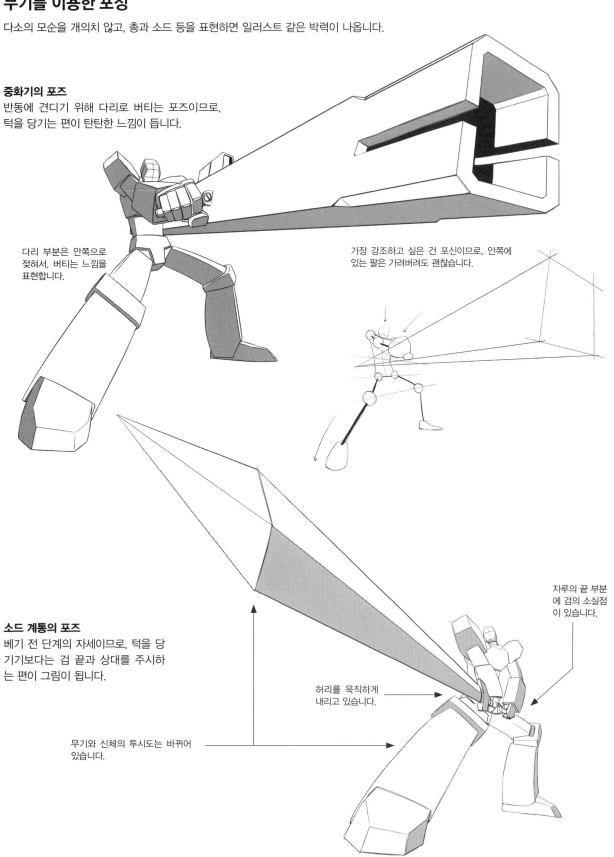

중화기의 포즈
반동에 견디기 위해 다리로 버티는 포즈이므로,
턱을 당기는 편이 탄탄한 느낌이 듭니다.

다리 부분은 안쪽으로
젖혀서, 버티는 느낌을
표현합니다.

가장 강조하고 싶은 건 포신이므로, 안쪽에
있는 팔은 가려버려도 괜찮습니다.

소드 계통의 포즈
베기 전 단계의 자세이므로, 턱을 당
기기보다는 검 끝과 상대를 주시하
는 편이 그림이 됩니다.

자루의 끝 부분
에 검의 소실점
이 있습니다.

허리를 묵직하게
내리고 있습니다.

무기와 신체의 투시도는 바뀌어
있습니다.

관절 가동과 간섭을 고려해 보자

로봇은 장갑과 기계 부품으로 구성되어 있습니다. 움직인다는 것을 염두에 두고 부품끼리 서로의 움직임을 방해하는 일이 없도록 디자인하기 위해서 어떻게 해야 할 것인가를 항상 생각합니다. 우선은 구부린 상태에서 멋진 형태를 떠올리고, 그 후 간섭이 없도록 디자인을 궁리합니다. 축이 하나인 1중 관절보다도 2개 축인 2중 관절 쪽이 넓은 가동 범위를 용이하게 확보할 수 있습니다.

일러스트로 그릴 때에는 간섭이 적은 2중 관절 쪽이 한층 더 매력적일지도 모르겠습니다. 그러나 실제로 피규어와 어린이용 완구를 만들어 보면 파츠가 늘어나서 가격이 상승해 버립니다. 완구 디자이너라고 하는 직업상, 인간적이고 자연스럽게 가동되는 1중 관절을 사용하도록 항상 명심하고 있습니다.

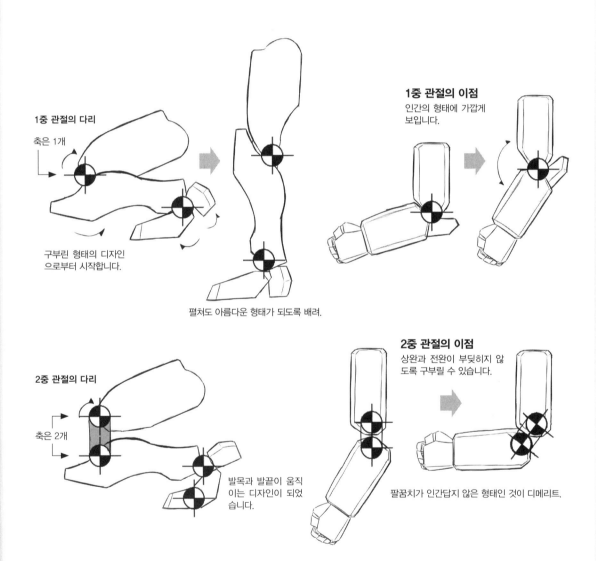

1중 관절의 다리

축은 1개

구부린 형태의 디자인 으로부터 시작합니다.

펼쳐도 아름다운 형태가 되도록 배려.

1중 관절의 이점
인간의 형태에 가깝게 보입니다.

2중 관절의 다리

축은 2개

발목과 발끝이 움직 이는 디자인이 되었 습니다.

2중 관절의 이점
상완과 전완이 부딪히지 않도록 구부릴 수 있습니다.

팔꿈치가 인간답지 않은 형태인 것이 디메리트.

인간의 관절은 1중 관절이므로, 이쪽이 인간적인 아름다움을 표현할 수 있습니다. 물론 가동 범위의 문제와 캐릭터성에 따라서는 2중 관절도 사용합니다. 디자인과 자신의 발상에 맞춰서 관절의 구조를 선택합시다.

제**3**장

기능성이 살아있는
로봇을 디자인 해 보자

로봇 디자인을 하기 전에···수도꼭지의 「기능」을 생각해 보자

이 책에서 말하는 로봇은, 현 단계에서 실존하는 로봇이 아니라 애니메이션과 만화 등에서 등장하는 가공의 로봇을 지칭합니다. 즉, 픽션이므로 어떠한 것을 그려도 된다는 뜻입니다. 그러나 실존하지 않기에 역으로 실존할 듯한 디자인 소스를 추가해주면 픽션이지만 「실존한다면 이런 느낌일지도」 같은 효과도 있겠죠.

기능과 디자인에 관해서

평상시에 자주 사용하는 친숙한 수도꼭지입니다만, 이를 구성하고 있는 파츠는 의외로 많은 편입니다. 겉에서는 보이지 않는 밸브스템 등을 핸들로 조작해서, 물을 나오게 하거나 멈추게 하거나 합니다. 금속과 연질고무 등, 형태도 소재도 다른 복수의 파츠가 모여 「수도꼭지」라고 하는 기능을 지닌 인공물이 되는 것입니다. 공업 제품이라는 의미에서는 로봇도 수도꼭지의 연장선상에 있습니다. 로봇의 부위도 각각의 기능으로부터 역산하여 파츠와 형태를 상상해 나간다면, 픽션이면서도 설득력 있는 운용 방법을 상상할 수 있는 디자인을 구축하는 것이 가능합니다.

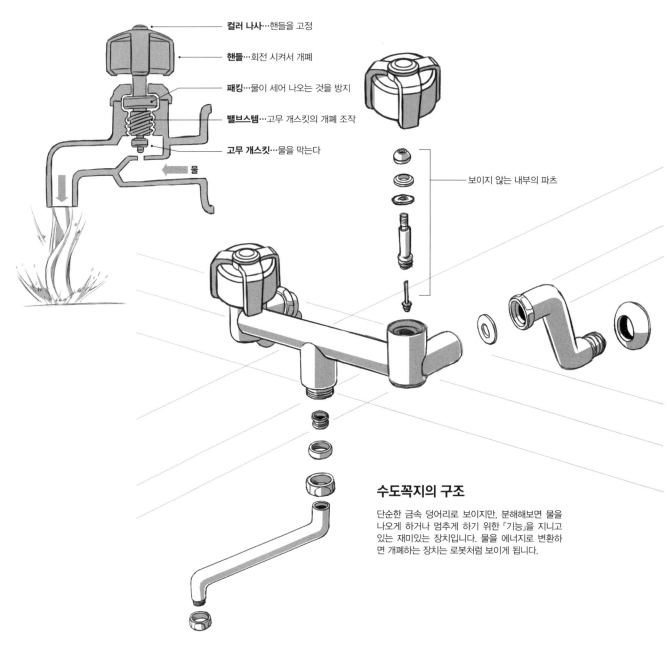

컬러 나사···핸들을 고정

핸들···회전 시켜서 개폐

패킹···물이 세어 나오는 것을 방지

밸브스템···고무 개스킷의 개폐 조작

고무 개스킷···물을 막는다

물

보이지 않는 내부의 파츠

수도꼭지의 구조

단순한 금속 덩어리로 보이지만, 분해해보면 물을 나오게 하거나 멈추게 하기 위한 「기능」을 지니고 있는 재미있는 장치입니다. 물을 에너지로 변환하면 개폐하는 장치는 로봇처럼 보이게 됩니다.

「조립 공정」을 상상할 수 있는 구조의 디자인으로 한다

블록을 사람의 형태로 조합하는 것만이 아니라, 어떤 동력으로 움직이고 있는가? 어떠한 소재로 장갑이 만들어지고 또한 고정되어 있는가? …를 상상해봅시다

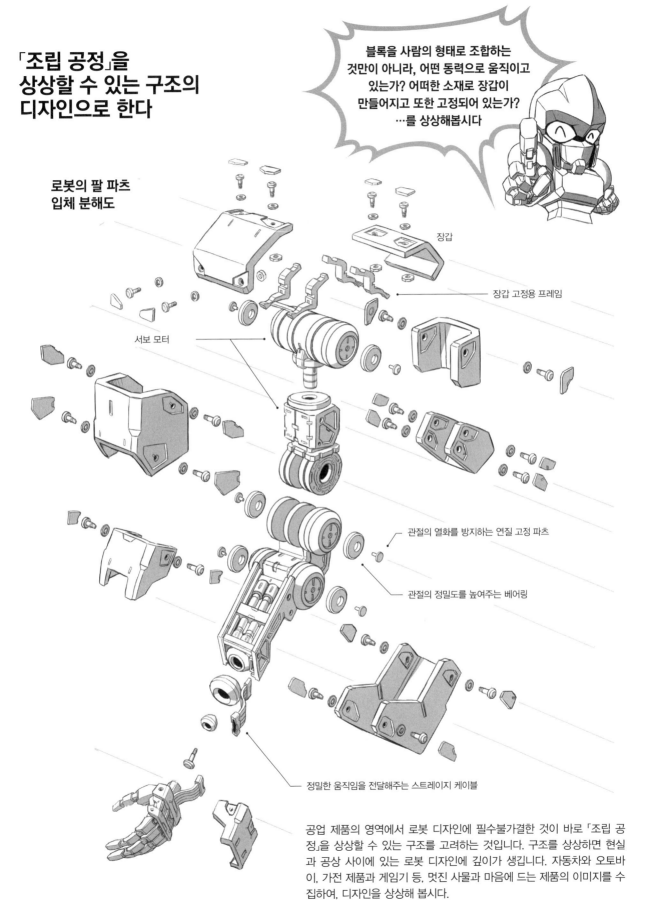

로봇의 팔 파츠 입체 분해도

장갑

장갑 고정용 프레임

서보 모터

관절의 열화를 방지하는 연질 고정 파츠

관절의 정밀도를 높여주는 베어링

정밀한 움직임을 전달해주는 스트레이지 케이블

공업 제품의 영역에서 로봇 디자인에 필수불가결한 것이 바로 「조립 공정」을 상상할 수 있는 구조를 고려하는 것입니다. 구조를 상상하면 현실과 공상 사이에 있는 로봇 디자인에 깊이가 생깁니다. 자동차와 오토바이, 가전 제품과 게임기 등. 멋진 사물과 마음에 드는 제품의 이미지를 수집하여, 디자인을 상상해 봅시다.

형태에 기능을 담는다

로봇의 디자인을 고려하면서 기능적인 구조를 동반하는 형태감은 기본 전제입니다.
단순히 「강할 거 같다」는 것만이 아니라 「뭔가 기능이 있을 거 같다」는 인상을 안겨주는 멋진 디자인을 목표로 인간형 로봇을 그려봅시다.
그러기 위해서는 「기능」, 「구조」, 「형태」의 삼박자를 항상 풀로 활용해야 합니다.

「기능」, 「구조」, 「형태」 ➡ 「펑션 모티브」

「기능」, 「구조」, 「형태」를 모티브로 사용하는 것을, 이 책에서는 「펑션 모티브」라 부르고 있습니다. 모티브는 작품을 만들 때 뼈대가 되는 것입니다. 실제로 존재하는 멋진 기계를 공상 로봇의 모티브로 삼는 것은 흔한 일입니다. 예를 들어서 탱크의 구조상의 특징이랄 수 있는 무한궤도(캐터필러), 탑승석, 포탑 등 눈에 띄는 파츠를 선택하여 로봇에 그려 넣는 방식입니다. 단순히 눈에 띄는 파츠를 붙이는 것을 넘어, 그 부분이 지닌 본질을 파악하여 달아주면 매력적이고 설득력 있는 로봇으로 그려낼 수 있습니다.

세부에 미가 깃든다! 디테일의 기능과 구조를 이미지

손잡이를 구성하는 파츠와 조립 사례입니다. 각각의 금속 부품마다 역할이 있습니다. 장갑에 어떤 식으로 장착되어 있는지 세부와 간격 등을 신경 쓰는 것도 좋겠지요.

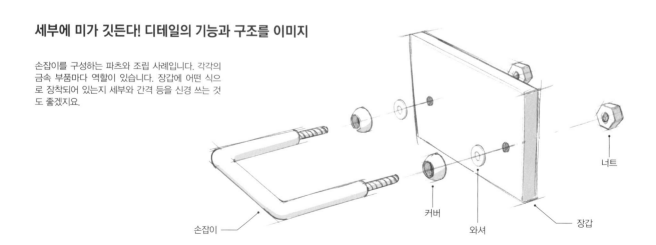

손잡이

커버

와셔

장갑

너트

펑션 모티브를 실천한다…탱크 로봇을 디자인 하는 경우

동일한 모티브의 「탱크」를 이용한다 하더라도, 해석과 어떠한 기능에 주목하고 있는지의 여부에 따라서, 다양한 디자인의 로봇이 탄생할 가능성이 펼쳐집니다. 제3장에서는 그 방법, 제4장에서는 각 디자이너의 시점으로 「펑션 모티브」를 사용한 로봇 일러스트의 작품 사례를 소개합니다.

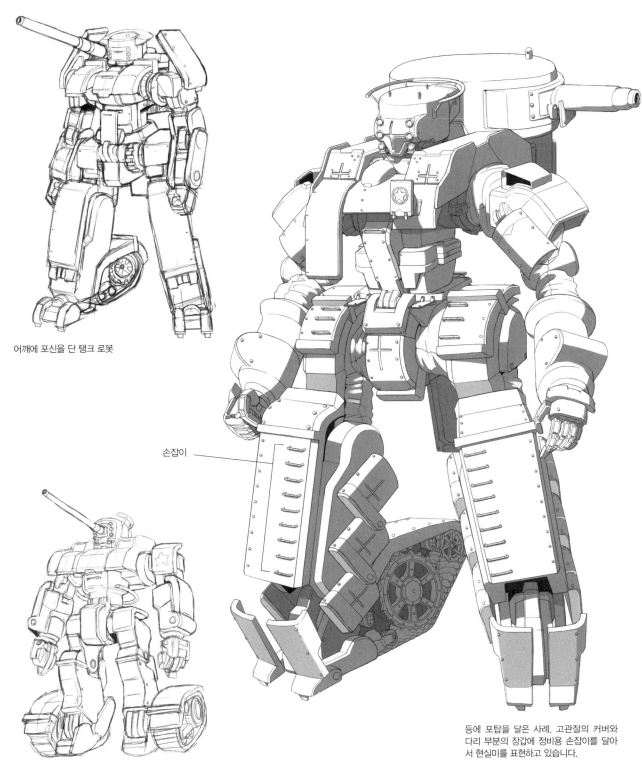

어깨에 포신을 단 탱크 로봇

손잡이

등에 포탑을 달은 사례. 고관절의 커버와 다리 부분의 장갑에 정비용 손잡이를 달아 서 현실미를 표현하고 있습니다.

머리 자체를 포탑으로 만들고, 다리 바깥쪽에 힘 있어 보이는 캐터필러를 접한 작품.

전자 제품에서 로봇을 디자인해 보자

그럼, 실제로 어떤 사물을 펑션 모티브로 삼는 것이 좋을까요? 발상의 근원이 될 만한 것을 찾아봅시다.

주변의 전자 제품에 주목한다

저희는 운 좋게도 다양한 전자 제품이 주위에 잔뜩 있는 삶을 살고 있습니다. 어느 것이든 간에 「어떤 기능을 가지고 있는가」, 「어떤 형태를 하고 있는가」를 여러분은 잘 알고 있으리라 생각합니다. 전자 제품은 전부 이런 디자인적인 고뇌를 거쳐 탄생한 것이므로, 사용하기 쉬운 것은 물론이고 사용하는 연령과 성별 등을 이미지 해서 개성 있는 모습이지요.

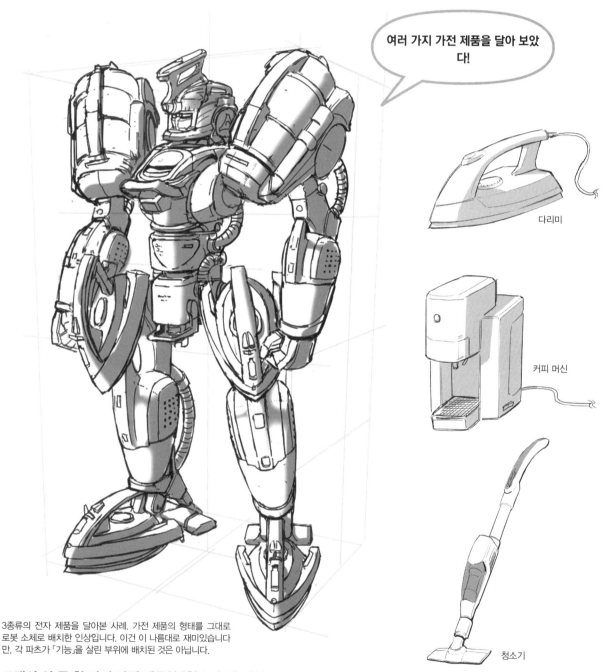

여러 가지 가전 제품을 달아 보았다!

다리미

커피 머신

청소기

3종류의 전자 제품을 달아본 사례. 가전 제품의 형태를 그대로 로봇 소체로 배치한 인상입니다. 이건 이 나름대로 재미있습니다만, 각 파츠가 「기능」을 살린 부위에 배치된 것은 아닙니다.

그래서 이 중 한 가지 가전 제품인 「청소기」에 펑션 모티브의 사용 방식을 생각해 봅니다.

청소기로 한정해서 「기능」을 언어로 표현한다

모티브가 정해졌다면 사물의 「기능」, 즉 「목적에 걸맞은 작업」에 관해서 언어와 각 파츠로 「분해 작업」을 해봅니다. 일상생활에서 받았던 고정 관념을 배제하고, 백지 상태의 심정으로 생각해 봅니다.

청소기다운 부분에 대해서 고찰한다

청소기의 기능은 다음 3가지입니다.

- ① **빨아들인다**
- ② **모은다**
- ③ **배기한다**

이 3가지에 관련된 파츠는…

- ① **빨아들인다→노즐**
- ② **모은다→탱크**
- ③ **배기한다→덕트**

모은다

빨아들인다

배기한다

이 3개 파츠가 청소기의 기능을 지탱해 주고 있습니다. 복잡한 기계의 기능이라고 해도, 처음에는 가능한 단순화 시켜서 생각해 봅시다.

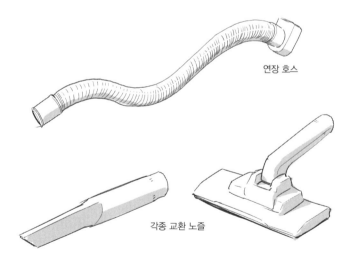

연장 호스

각종 교환 노즐

이 3가지 외에 추가로 특징적인 부분과 옵션 파츠에 주목해 봅니다.

- · **연장 호스**
- · **교환 노즐**
- · **굴림 바퀴**
- · **전원 케이블**
- · **그립(손잡이 부분)**

등이 있으며, 이것은 로봇의 여러 부위에 배치할 수 있을 듯합니다. 작업에 관해서 언어화를 해보니, 기능에 관련된 파츠가 명확해지며 상상 이상으로 많은 요소로 성립되어 있음을 알 수 있습니다.

굴림 바퀴(캐스터)

전원 케이블과 플러그

그립

청소기 종류를 따져서 딱 알맞은 부위를 검토한다

청소기는 몇 가지 종류로 나뉘어있으며, 용도에 따라서 형태가 크게 다릅니다. 여기서는 주로 사용되는 4가지 타입을 사용해 봅시다.

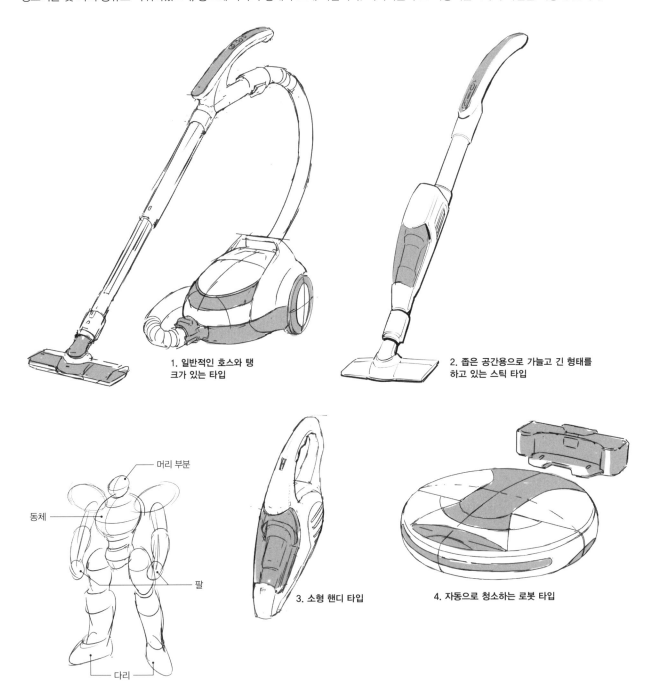

1. 일반적인 호스와 탱크가 있는 타입

2. 좁은 공간용으로 가늘고 긴 형태를 하고 있는 스틱 타입

머리 부분

동체

팔

다리

3. 소형 핸디 타입

4. 자동으로 청소하는 로봇 타입

4가지 타입의 청소기가 「어느 부위에 적합한가」를 검토 합니다.

1. 일반적인 호스와 탱크가 있는 타입…대형이므로 동체 등에 사용합니다.
2. 좁은 공간용으로 가늘고 긴 형태를 하고 있는 스틱 타입…가늘고 긴 형태이므로 팔과 다리에 적합합니다.
3. 소형 핸디 타입…소형이라 다루기 간편하므로 머리와 손발의 연장, 디테일의 보강에 사용하는 건 어떨까요.
4. 자동으로 청소하는 로봇 타입…평평하고 둥근 형태는 실드(방패)등의 옵션 파츠로 사용할 수 있습니다.

각 부위에 파츠를 배치하여 아이디어를 짜낸다

청소기가 지니고 있는 「엔진」을 연상케 하는 파워풀한 형태는, 로봇 디자인의 모티브로 삼기에 매우 적절합니다. 내부의 쓰레기를 볼 수 있게 해주는 클리어 파츠도, 메카니컬한 내부 구조를 보여주기 위한 악센트가 됩니다. 이동하는 데 이용하는 캐스터(바퀴) 파츠, 회전하는 모터 부분들도 디자인에 도움이 될 듯합니다.

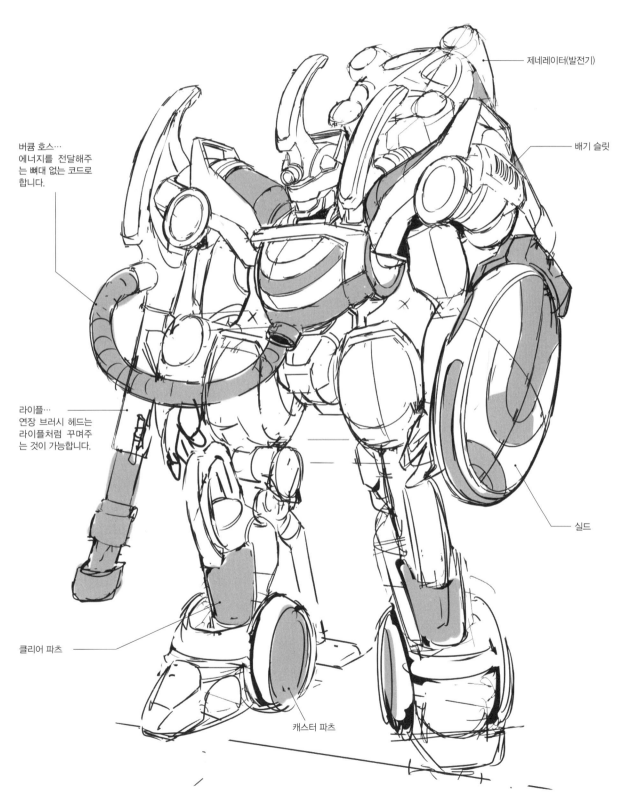

버큠 호스…
에너지를 전달해주는 뼈대 없는 코드로 합니다.

라이플…
연장 브러시 헤드는 라이플처럼 꾸며주는 것이 가능합니다.

클리어 파츠

캐스터 파츠

제네레이터(발전기)

배기 슬릿

실드

실루엣을 정하고 그려 넣어서, 디자인을 마무리한다

각 파츠의 배치가 거의 정해지면, 대략적인 실루엣을 정합니다. 다리 부분 모티브의 디자인과 기능을 참고하면서 실루엣을 메워주듯이 그려줍니다.

이때, 이상적인 실루엣의 「틈새」가 메워지지 않는다! 는 생각이 든다면, 탈락시킬 후보로 생각하고 있던 파츠를, 기능성을 고려해서 쓸 만하다고 여겨지는 부분에 채워줍니다

중요한 포인트! 소체에 가까운 형태로 되돌려서 실루엣을 확인합니다.

[쓸 만한 파츠 사례]

연장 호스와 교환 노즐
➡ 무기 파츠

굴림 바퀴
➡ 발뒤꿈치로 채용하여 롤러 대시
 (평지라면 바퀴 이동 가능)

프렉시블 노즐
➡ 발뒤꿈치로 채용하여 전복 방지

본체 탱크
➡ 등에 짊어지게 한다

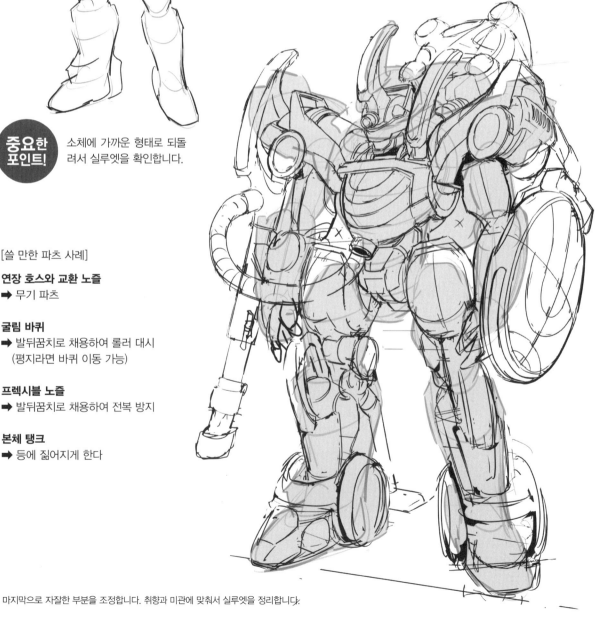

마지막으로 자잘한 부분을 조정합니다. 취향과 미관에 맞춰서 실루엣을 정리합니다.

클린업해서 완성으로

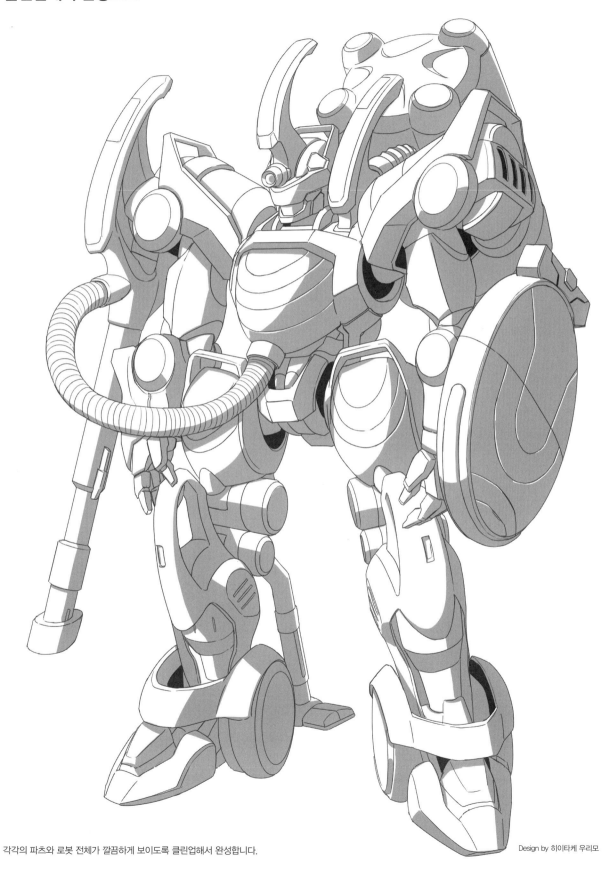

각각의 파츠와 로봇 전체가 깔끔하게 보이도록 클린업해서 완성합니다.

Design by 히이타케 우리모

화장실을 모티브로 로봇을 디자인 해 보자

다음은 주거 환경에 갖추어져 있는 기능적인 사물을 로봇으로 만들어 봅시다.
모두에게 익숙한 「화장실」을 모티브로 로봇을 그려 봅니다. 크게 열리는 소변기의 뚜껑을 인테이크 삼아, 이것이 메인기관인 로봇으로 그렸습니다. 최신형 변기의 형태와 장치등도 모티브에 딱 맞습니다.
※인테이크란 엔진에 공기 등이 들어가는 입구를 뜻합니다.

화장실 파츠에서 아이디어를 고안해 본다

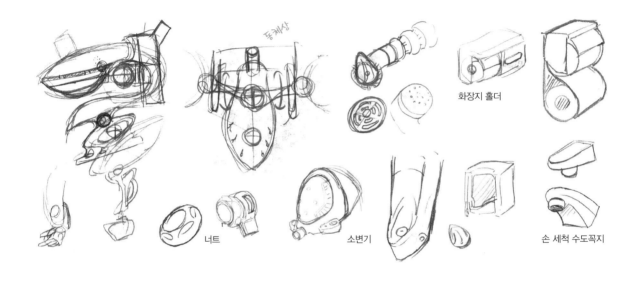

화장지 홀더

너트 소변기 손 세척 수도꼭지

머리 부분 파츠

모티브는 손 세척 수도꼭지와 수도 배관에 사용되는 육각 너트입니다. 슬릿 상태의 카메라 아이는 가정용 일체형 양변기에 있는 「배기구」, 원형 디테일은 소변기 바닥에 있는 배수 부분의 뚜껑형 기구입니다.

동체 파츠

좌우 팔 파츠가 달려 있는 메인의 「대형 추진기」를 플렉시블하게 가동시키기 위해 좌변기를 모티브 삼아, 동체 중심부의 공간에 팔의 스윙 기구를 설치하는 형태입니다. 겨드랑이 아래에서 등까지 걸쳐져 있는 에어로 파츠는 파이프 손잡이를 참고했습니다.

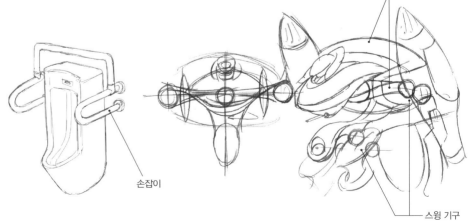

※에어 파츠라 함은, 공기 저항을 조정하고, 오염을 방지하는 것 외에도 시각적인 효과를 높이기 위해서 달아주는 파츠입니다.

팔 파츠

이 화장실 로봇의 최대 장점인 「대형 추진기」의 디자인은 소변기를 그대로 차용하고 있습니다. 변기 자체가 물을 빨아들이는 형태를 취하고 있으므로, 그 부분을 인테이크로 삼았습니다. 인테이크내에 뾰족하게 솟아나 있는 부분은, 거치형 방향제를 도입한 것이며, 서브 추진 폿은 화장실의 세정용 탱크입니다. 거기에 팔을 붙여 줍니다. 팔꿈치 부분은 좌변기의 접합부, 팔은 손 세척 수도꼭지, 다리 부분의 조인트에 육각 너트가 있습니다.

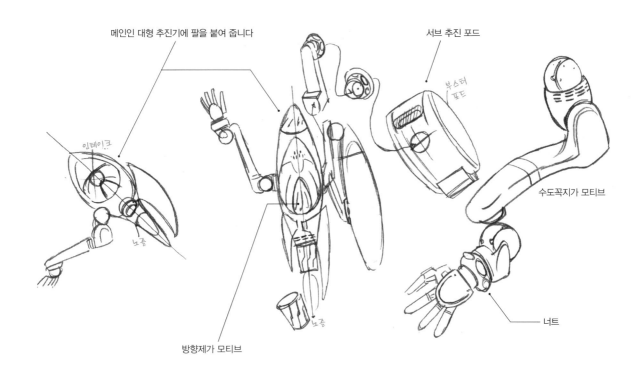

메인인 대형 추진기에 팔을 붙여 줍니다

서브 추진 포드

부스터 포드

인테이크

노즐

수도꼭지가 모티브

방향제가 모티브

노즐

너트

다리 파츠

최근에 나온 가정용 일체형 양변기의 실루엣을 사용하고 있습니다. 추진기는 팔 파츠와 마찬가지로 소변기를 모티브,
원반 형태의 배수구와 동그란 고정 장치를 배치했습니다.

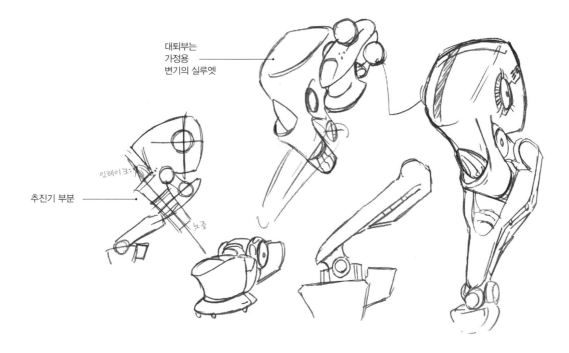

대퇴부는
가정용
변기의 실루엣

인테이크

추진기 부분

노즐

무장시키고, 세부를 그려 넣어서 마무리한다

무기 디자인

총의 모티브는 공중 화장실에 있는 예비 종이 저장식의 「화장지
홀더」입니다. 카트리지가 화장지의 통 형태이고, 에너지를 종이형
의 전달 벨트로 공급합니다. 전부 사용해 버린 카트리지를 퍼지하
고 안쪽의 예비가 앞으로 밀려 나오는 구조로 되어 있습니다.

디테일을 넣어준다

관절 부분은 디자인상으로 그다지 중요하게 여기지 않지만, 그 부분을 하나하나 디자인해나가면, 한층 개성 있는 로봇이 될 것입니다. 이번 경우는 유선형이 특징인 로봇
이니 디테일은 관절과 무기 부근에만 넣어서 깔끔한 인상으로 합니다.

선 그림으로 실루엣을 재확인

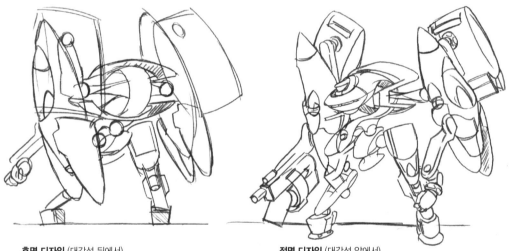

후면 디자인 (대각선 뒤에서) **정면 디자인** (대각선 앞에서)

다리 부분의 디자인이 끝나면,
대략적이라도 좋으니 재조립
을 합니다. 이를 베이스로 이제
까지 디자인해온 각 부위를 상
세하게 그려 넣습니다.

후면 (동체+다리 파츠) **정면** (동체+다리 파츠)

클린업해서 완성으로

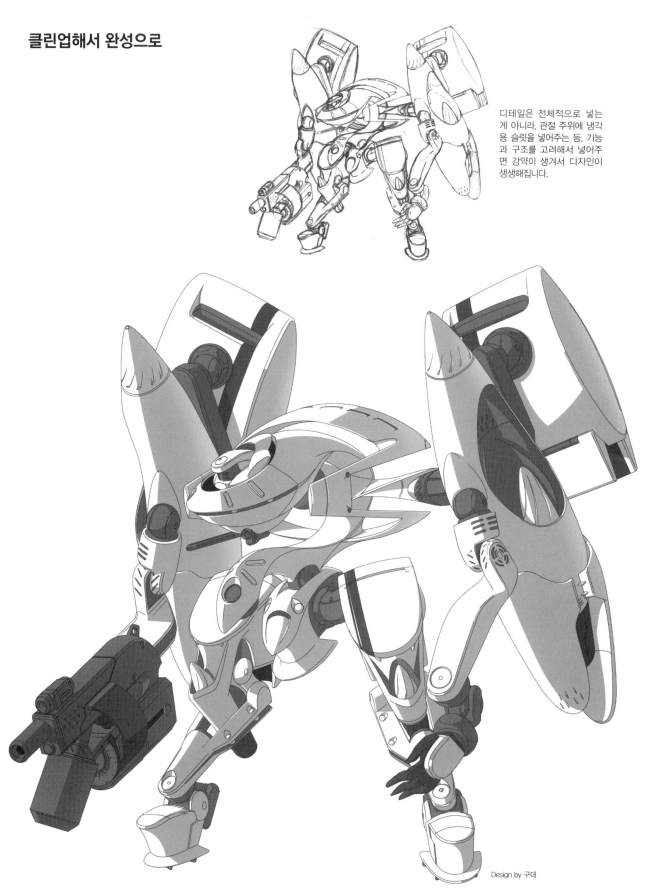

디테일은 전체적으로 넣는 게 아니라, 관절 주위에 냉각용 슬릿을 넣어주는 등, 기능과 구조를 고려해서 넣어주면 강약이 생겨서 디자인이 생생해집니다.

Design by 구데

무기와 관절 부분 등은 본체보다도 어두운 색으로 하고, 명암을 넣어서 완성합니다.

주방을 모티브로 로봇을 디자인해 보자

수도 배관과 가스레인지 등, 주방에 있는 다양한 사물을 모티브로 해보았습니다.
샤워기를 거대 버니어(추진 장치)로 삼는 등, 각각 역할에 맞게 배치했습니다. 호스 형태의 파츠를 전신에 둘러서,
동력이 관내를 통해서 전달되는 듯한 생물적인 연출에도 이어지는 디자인입니다. 공업 제품의 집합체라는 점도 있
어서, 메인터넌스 하기 쉽도록 분해가 가능한 관절 구조로 되어 있습니다.

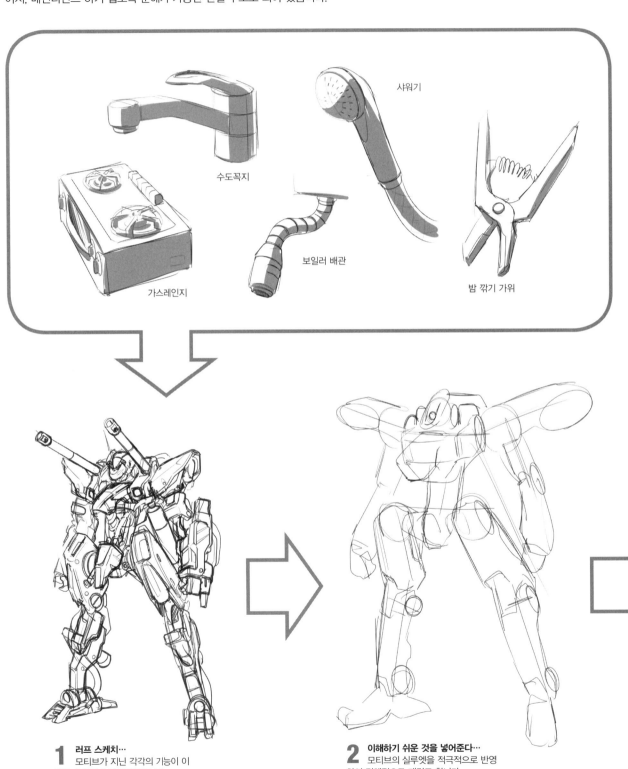

샤워기

수도꼭지

보일러 배관

밤 깎기 가위

가스레인지

1 러프 스케치…
모티브가 지닌 각각의 기능이 이
해하기 힘들게 되어버렸습니다.

2 이해하기 쉬운 것을 넣어준다…
모티브의 실루엣을 적극적으로 반영
하여 전체적으로 재검토 합니다.

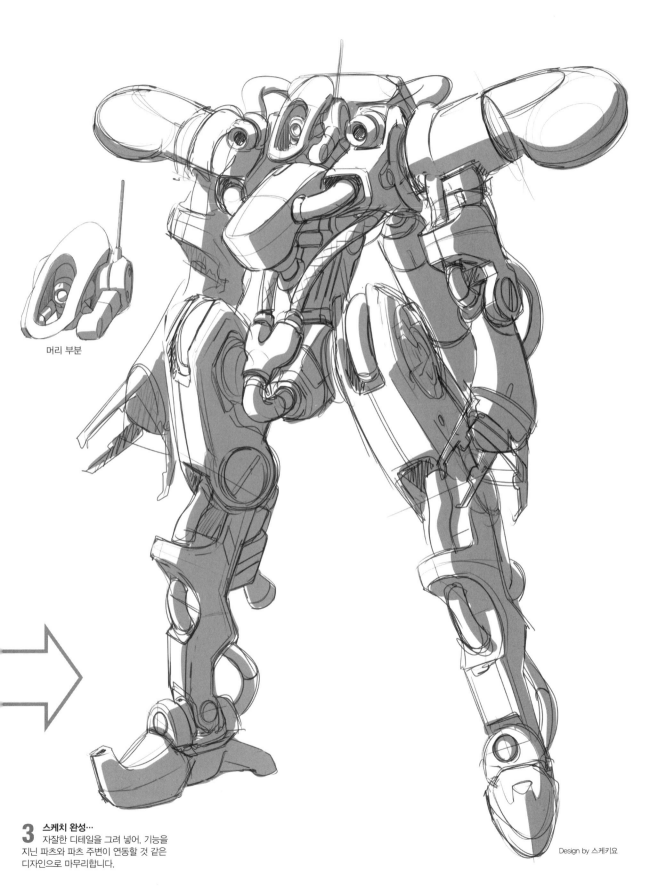

머리 부분

3 **스케치 완성…**
자잘한 디테일을 그려 넣어, 기능을
지닌 파츠와 파츠 주변이 연동할 것 같은
디자인으로 마무리합니다.

Design by 스케키요

애착이 가는 사물을 모티브로 로봇을 디자인해 보자

일상적으로 사용하는 사물, 귀여운 동물 등도 로봇으로 디자인할 수 있습니다. 취미에 관련된 것과 매일 돌보는 애완동물 등에 집착이나 애착을 가지고 있을 터입니다. 그 기능을 잘 관찰하여 로봇에 활용해 봅시다.

휴대폰 모티브 로봇…터프한 인상으로 마무리한다

충격에 강한 투박한 휴대폰을 모티브로 했습니다. 전신에 카메라와 센서가 달려 있으며, 정밀 기기를 보호하기 위해서 강도 높은 프레임으로 가드하고, 금속과 탄성 고무 같은 이질적인 소재를 이미지 하기 쉬운 디자인으로 마무리했습니다.

로봇 소체로 모티브의 특징을 살리는 체형의 러프를 고안합니다.

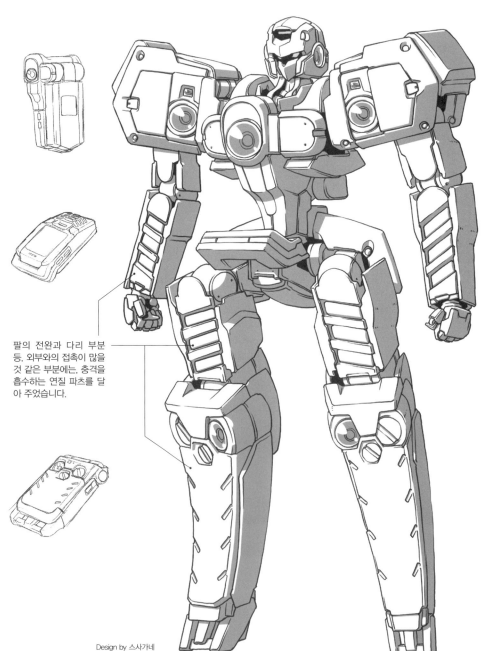

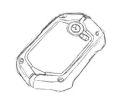

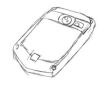

팔의 전완과 다리 부분 등, 외부와의 접촉이 많을 것 같은 부분에는, 충격을 흡수하는 연질 파츠를 달아 주었습니다.

Design by 스사가네

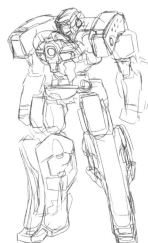

최초 단계의 러프

오디오 기기 모티브 로봇…음파로 싸우는 이미지

오디오에 사용하는 전파 송수신기, 접속용 잭을 위시로 하는 코드류, 품질 좋은 골드 등의 금속을
로봇의 내부 프레임에서 살짝 엿보이도록 디자인하고 있습니다.

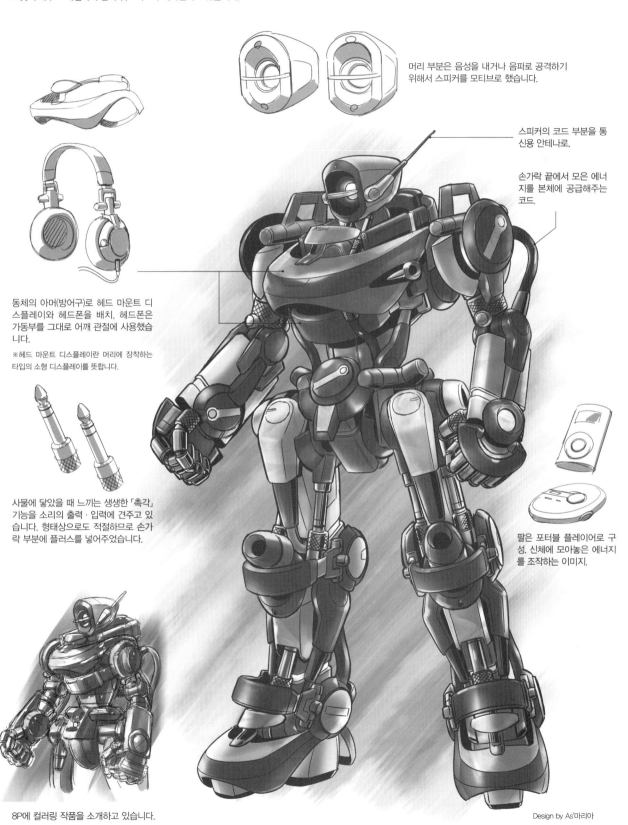

머리 부분은 음성을 내거나 음파로 공격하기
위해서 스피커를 모티브로 했습니다.

스피커의 코드 부분을 통
신용 안테나로.

손가락 끝에서 모은 에너
지를 본체에 공급해주는
코드.

동체의 아머(방어구)로 헤드 마운트 디
스플레이와 헤드폰을 배치, 헤드폰은
가동부를 그대로 어깨 관절에 사용했습
니다.

※헤드 마운트 디스플레이란 머리에 장착하는
타입의 소형 디스플레이를 뜻합니다.

사물에 닿았을 때 느끼는 생생한 「촉각」
기능을 소리의 출력·입력에 견주고 있
습니다. 형태상으로도 적절하므로 손가
락 부분에 플러스를 넣어주었습니다.

팔은 포터블 플레이어로 구
성. 신체에 모아놓은 에너지
를 조작하는 이미지.

8P에 컬러링 작품을 소개하고 있습니다.

Design by As'마리아

101

개를 모티브로 삼은 로봇…턱과 귀의 기능에 착안

애착이 있다면 그것에 대해 흥미를 느끼고 특징을 고찰하는 것도 가능하겠지요. 펑션 모티브는 기계와 도구 종류에만 한정되지 않습니다. 무기질적인 사물 이외에도 생물의 기능에 관해서 언어와 각 파츠로 「분해 작업」을 해봅니다. 개의 경우는 「물어뜯는」 기능 때문에 「턱」이라고 하는 파츠가 특징적입니다. 빨리 달리게 해주는 튼튼한 다리도 독특한 형태를 하고 있습니다.

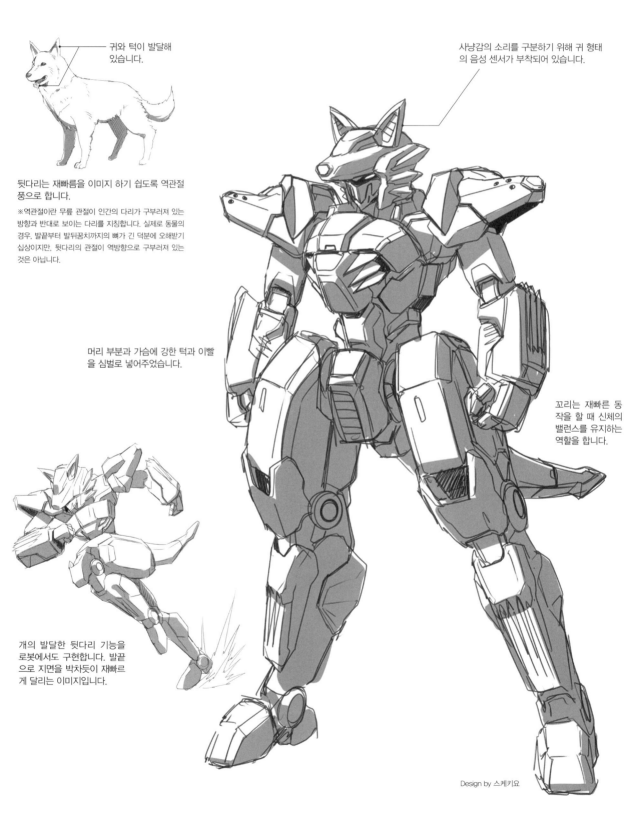

귀와 턱이 발달해 있습니다.

사냥감의 소리를 구분하기 위해 귀 형태의 음성 센서가 부착되어 있습니다.

뒷다리는 재빠름을 이미지 하기 쉽도록 역관절 풍으로 합니다.

※역관절이란 무릎 관절이 인간의 다리가 구부러져 있는 방향과 반대로 보이는 다리를 지칭합니다. 실제로 동물의 경우, 발끝부터 발뒤꿈치까지의 뼈가 긴 덕분에 오해받기 십상이지만, 뒷다리의 관절이 역방향으로 구부러져 있는 것은 아닙니다.

머리 부분과 가슴에 강한 턱과 이빨을 심벌로 넣어주었습니다.

꼬리는 재빠른 동작을 할 때 신체의 밸런스를 유지하는 역할을 합니다.

개의 발달한 뒷다리 기능을 로봇에서도 구현합니다. 발끝으로 지면을 박차듯이 재빠르게 달리는 이미지입니다.

Design by 스케키요

고양이를 모티브로 삼은 로봇…특징적인 눈을 센서로

넘치는 매력을 가진 귀여운 애완동물 고양이는 사냥감을 붙잡기 위해서 넣었다 뺐다 하는 발톱을 지니고 있으며, 안테나 역할을 하는 수염이 달려 있습니다. 생물의 경우에도 「기능」과 그 「형태와 구조」를 참고하여 로봇을 그립니다.

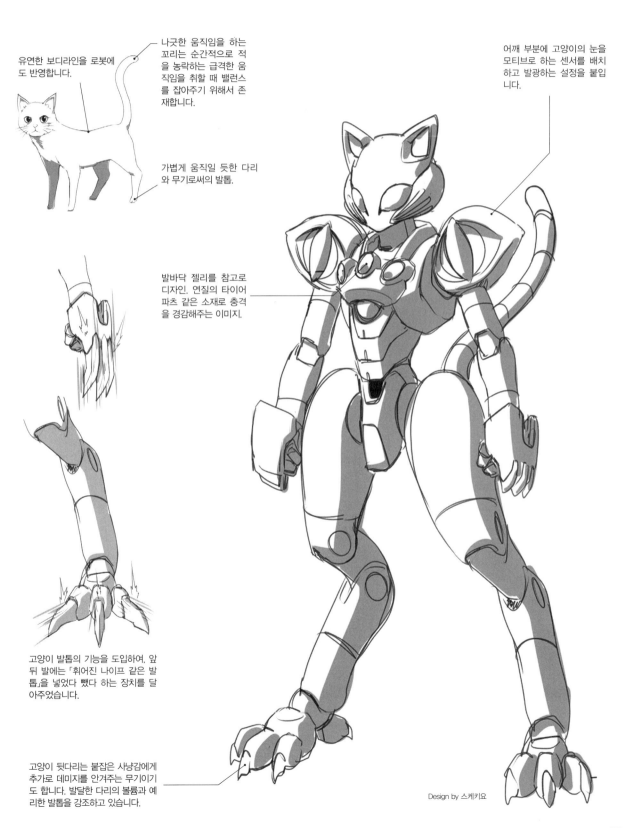

유연한 보디라인을 로봇에도 반영합니다.

나긋한 움직임을 하는 꼬리는 순간적으로 적을 농락하는 급격한 움직임을 취할 때 밸런스를 잡아주기 위해서 존재합니다.

가볍게 움직일 듯한 다리와 무기로써의 발톱.

어깨 부분에 고양이의 눈을 모티브로 하는 센서를 배치하고 발광하는 설정을 붙입니다.

발바닥 젤리를 참고로 디자인. 연질의 타이어 파츠 같은 소재로 충격을 경감해주는 이미지.

고양이 발톱의 기능을 도입하여, 앞뒤 발에는 「휘어진 나이프 같은 발톱」을 넣었다 뺐다 하는 장치를 달아주었습니다.

고양이 뒷다리는 붙잡은 사냥감에게 추가로 데미지를 안겨주는 무기이기도 합니다. 발달한 다리의 볼륨과 예리한 발톱을 강조하고 있습니다.

Design by 스케키요

로봇 디자인의 발주➡수정➡완성 까지

펑션 모티브를 지정하고 「기능」에 즉각적인 형태를 부여하여 2명의 디자이너가 로봇의 디자인을 직접 작업하는 흐름을 소개합니다. 기획 의도에 따라서 수정 지시를 한 후에, 다시금 아이디어를 짜내서 마무리 짓는 과정을 소개하겠습니다.

첫번째 게임기를 모티브로 삼는 로봇 디자인

발주합니다

「각종 게임기의 기능적인 파츠를 살려서 로봇을 만들어 주십시오」라고 의뢰했습니다.

〈일러스트 제안〉

각 파츠를 부분적으로 추려내서, 다리 부분에 배치한 일러스트입니다. 모티브의 기능을 아직 살리지 못하고 있는 느낌입니다.

> 좀 더 게임기의 기능에 착안해서 파츠를 구성해 주실 수는 없겠습니까?

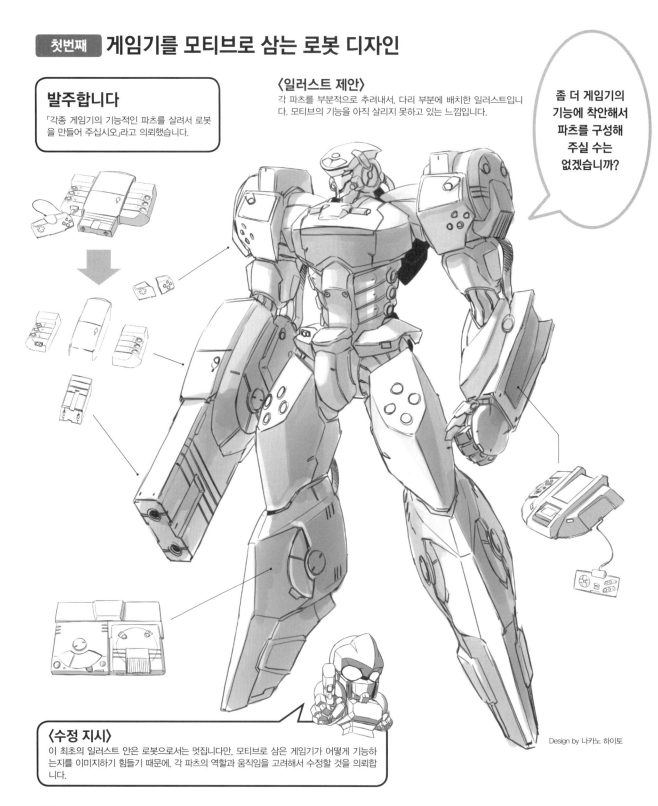

Design by 나카노 하이토

〈수정 지시〉

이 최초의 일러스트 안은 로봇으로서는 멋집니다만, 모티브로 삼은 게임기가 어떻게 기능하는지를 이미지하기 힘들기 때문에, 각 파츠의 역할과 움직임을 고려해서 수정할 것을 의뢰합니다.

첫 번째 수정 후…어디에 문제가 있는지를 검증!

고글은 두건으로 되어 있습니다.

〈수정 후의 디자인〉
게임기의 파츠가 어떻게 배치되었는지, 겉보기에 알기 쉬워졌지만, 정작 중요한 기능은 잘 도입되어 있지 않습니다.

이미지가 상당히 진전되었으므로, 게임기의 동작을 적극적으로 도입해 보고 싶군요

게임기의 본체와 컨트롤러의 형태가 동체에 접목해 있습니다.

본체의 실루엣이 팔이 달려 있습니다.

스틱 형태의 컨트롤러를 무릎의 디자인에 배치하고 있습니다.

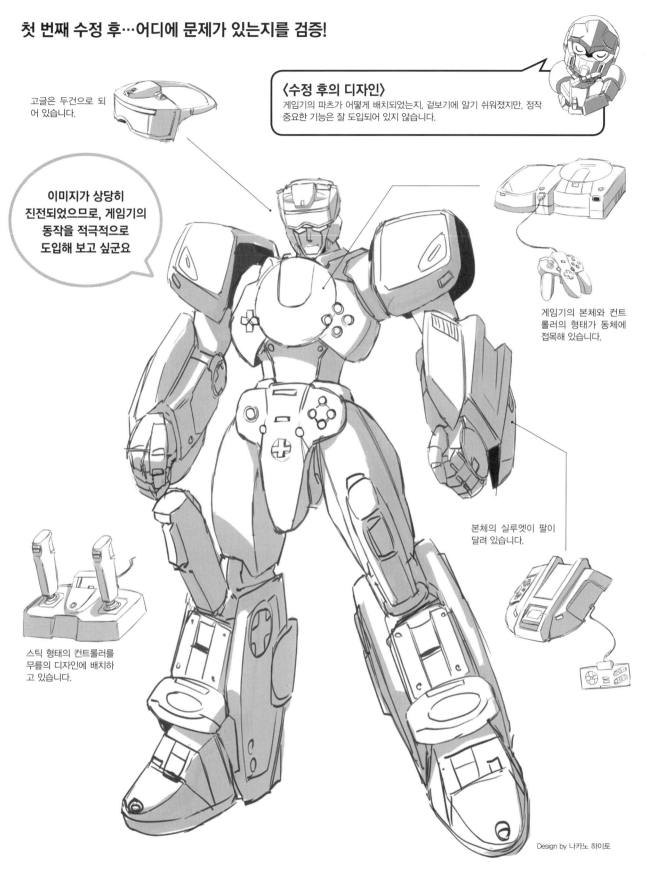

Design by 나카노 하이토

이번 컨셉인 「기능」을 느끼는 형태라고 하는 기획 의도와는, 아직 거리가 있으므로, 다음 페이지에서 다시 한 번 수정 지시를 내리겠습니다.

좀 더 「기능」을 명확하게 하기 위해서, 재수정을 지시

카트리지 삽입 기능

스틱과 버튼으로 조작

본체에 접속하여
에너지를 공급

무기가 없으면 허전한 느낌이
들기 때문에, 컨트롤러의 기능
을 덧붙인 전용 무기를 추가해
봅시다.

〈수정 지시〉
역할과 동작을 지닌 파츠를 달아줄 거라면 적재적소에 배치해 봅시다. 필요 없
는 것은 과감히 생략하는 것도, 디자인상 필요합니다.

원래의 파츠는 안면에 걸치는 것이므
로, 고글처럼 착용하면 기능을 살릴
수 있을 터입니다.

팔뚝 부분은 갑옷 부분에 원래의
모티브인 카트리지 삽입 부분과
그 기능을 조작하는 버튼 계통을
배치해 봅시다.

팔꿈치 관절과 대퇴부의 안쪽
고관절 부분에 「버튼」스러운
장치를 달아주면, 움직이다가
건드려서 오작동을 일으킬 수
있으므로 생략합니다.

스틱 컨트롤러를 디자인에 도입하는 경우, 그 주변
에 스틱으로 조작하는 캐논 등을 배치하면 기능을
살릴 수 있겠지요.

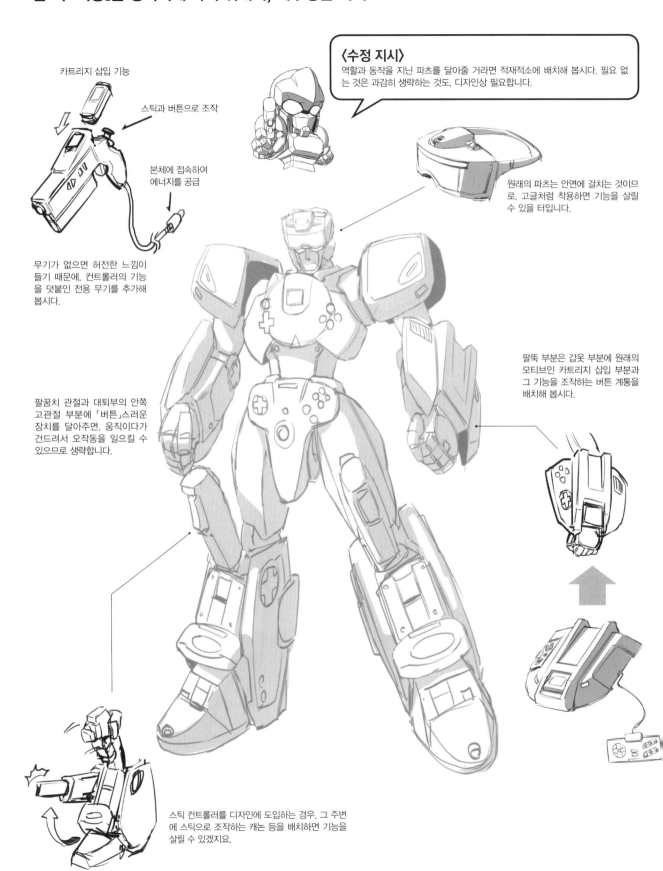

2번째 수정 후⋯문제점을 해결하여 완성!

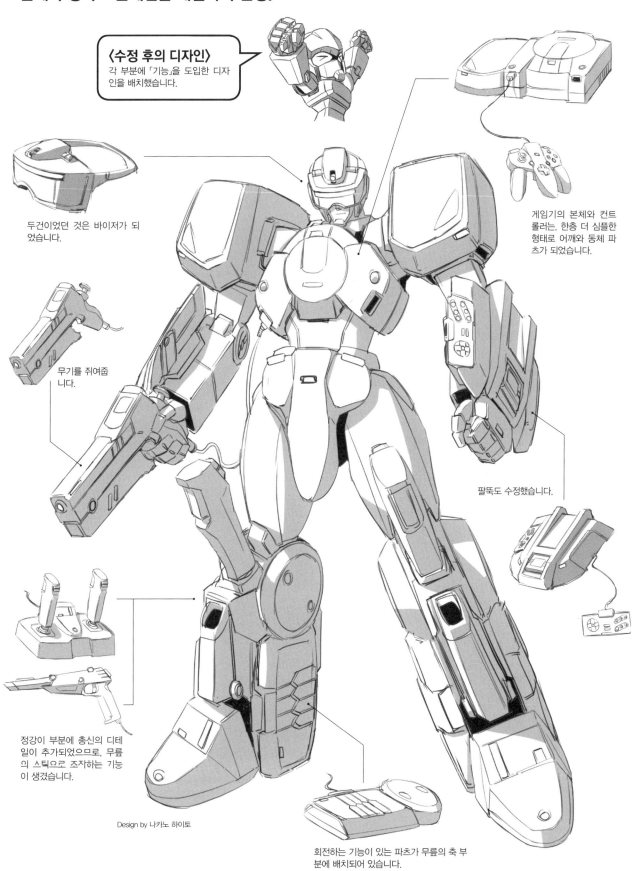

〈수정 후의 디자인〉
각 부분에 「기능」을 도입한 디자인을 배치했습니다.

두건이었던 것은 바이저가 되었습니다.

무기를 쥐여줍니다.

정강이 부분에 총신의 디테일이 추가되었으므로, 무릎의 스틱으로 조작하는 기능이 생겼습니다.

게임기의 본체와 컨트롤러는, 한층 더 심플한 형태로 어깨와 동체 파츠가 되었습니다.

팔뚝도 수정했습니다.

Design by 나카노 하이토

회전하는 기능이 있는 파츠가 무릎의 축 부분에 배치되어 있습니다.

두 번째 컴퓨터 관련 파츠를 모티브로 삼는 로봇 디자인

발주합니다

「컴퓨터의 각종 파츠를 살려서 로봇을 만들어 주십시오」라고 의뢰했습니다.

〈일러스트 제안〉

모티브가 각 부분에 반영되어 있지만, 기능이 도입되어 있지 않습니다. 여러 가지 부품을 조립한 느낌은 재미있군요.

〈수정 지시〉

컴퓨터 파츠의 웹 카메라를 이미지 소스로 머리 부분을 그리고, 한층 더 기능을 명확하게 해봅시다.

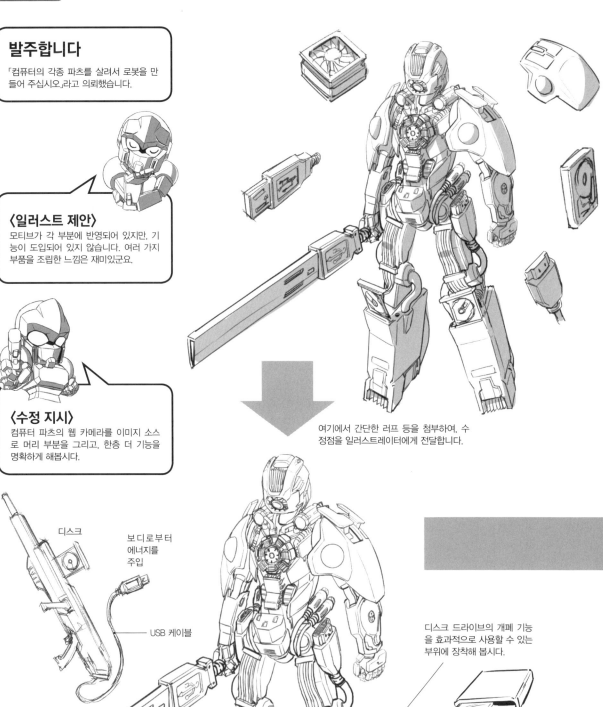

여기에서 간단한 러프 등을 첨부하여, 수정점을 일러스트레이터에게 전달합니다.

디스크

보디로부터 에너지를 주입

USB 케이블

디스크 드라이브의 개폐 기능을 효과적으로 사용할 수 있는 부위에 장착해 봅시다.

USB 커넥터는 꽂는 기능을 지닌 파츠이므로, 도검으로 사용하는 것보다도 실제 역할을 도입한 장소에 적절합니다.

수정 후⋯역할을 살리고, 재구성하여 완성!

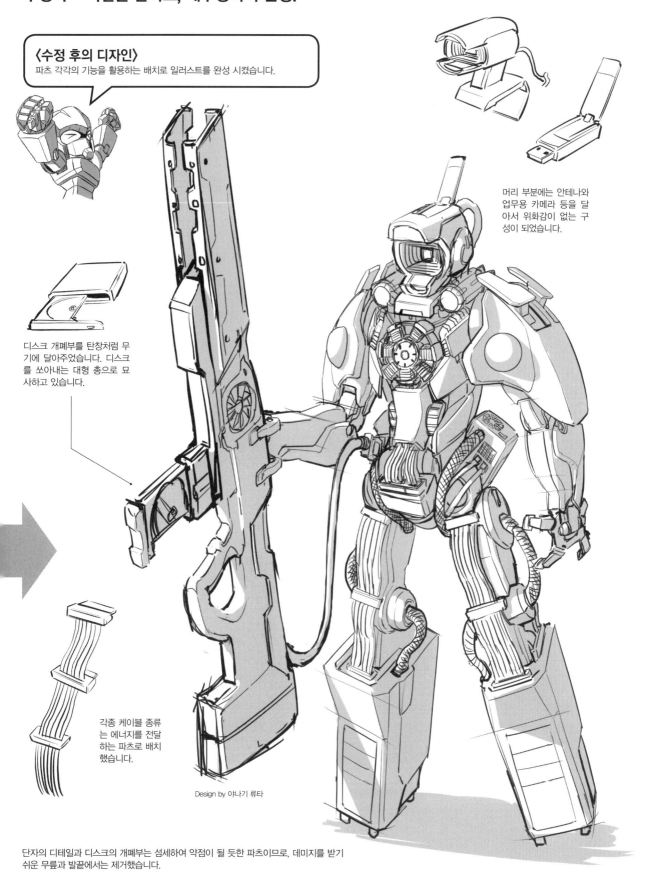

〈수정 후의 디자인〉
파츠 각각의 기능을 활용하는 배치로 일러스트를 완성 시켰습니다.

머리 부분에는 안테나와 업무용 카메라 등을 달아서 위화감이 없는 구성이 되었습니다.

디스크 개폐부를 탄창처럼 무기에 달아주었습니다. 디스크를 쏘아내는 대형 총으로 묘사하고 있습니다.

각종 케이블 종류는 에너지를 전달하는 파츠로 배치했습니다.

Design by 야나기 류타

단자의 디테일과 디스크의 개폐부는 섬세하여 약점이 될 듯한 파츠이므로, 데미지를 받기 쉬운 무릎과 발끝에서는 제거했습니다.

로봇 디자인은 인간을 파악하는 것이다!

로봇의 팔은 공업용 암처럼 기계적인 느낌으로 묘사한 것보다 사람의 팔과 비슷한 것이 더 매력적인 것은 어째서 일까요. 사람의 손에 달린 5개의 손가락 중에 엄지손가락은 나머지 4개의 손가락과 마주할 수 있기에 「집는다」는 동작이 가능해집니다. 수도꼭지를 꽈악 잡는 것이 가능한 것도, 집는다고 하는 동작의 발전형입니다. 사람의 동작을 흉내내게 하고 싶으니까 사람의 손과 비슷하게 만들기도 하겠지만, 5개의 손가락을 지닌 로봇은 기능적이며 합리적이라 생각할 수 있습니다. 또한 이제까지의 경험상, 로봇을 디자인할 때 인간적인 부위를 1개만 사실적으로 묘사해 주면, 섹시함이 확 올라가는 인상을 줍니다.

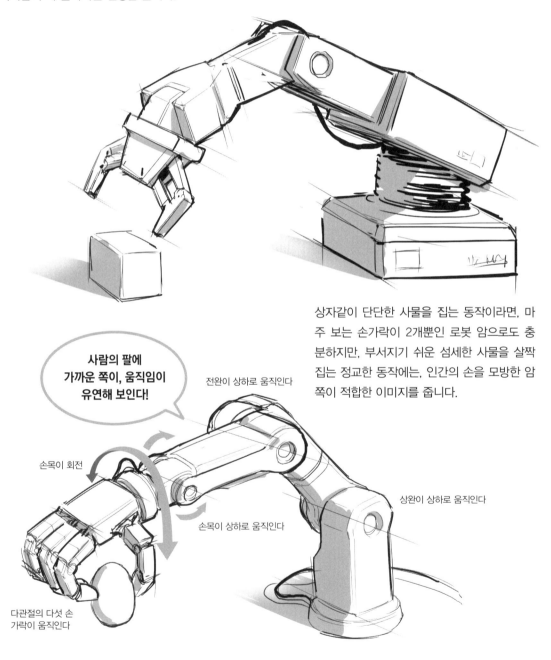

상자같이 단단한 사물을 집는 동작이라면, 마주 보는 손가락이 2개뿐인 로봇 암으로도 충분하지만, 부서지기 쉬운 섬세한 사물을 살짝 집는 정교한 동작에는, 인간의 손을 모방한 암 쪽이 적합한 이미지를 줍니다.

사람의 팔에 가까운 쪽이, 움직임이 유연해 보인다!

전완이 상하로 움직인다

손목이 회전

상완이 상하로 움직인다

손목이 상하로 움직인다

다관절의 다섯 손가락이 움직인다

오리지널 로봇을
그려보자

독창적인 오리지널 로봇을 디자인 해 보자

히로익이란 무엇인가?

이제 본격적으로 독창적인 로봇을 그려 보기로 하겠습니다. 우선, 우리들은 어째서 로봇을 동경하는 것인가를 다시금 재고하려 합니다. 애니메이션과 만화, 게임 등에서 활약하는 로봇은 강하고 멋진 특별한 존재입니다. 동경을 품는 존재는 「히로익(영웅적)」이라 할 수 있습니다. 완구 디자이너의 시점에서 보자면 「결코 손에 넣을 수 없는 동경의 대상」이 히로익이며, 펑션 모티브가 되는 소재입니다.

여자아이는 만지지 못하게 하는 식칼 등 조리 기구를 모방한 완구를 원하며, 사내아이는 아직 운전할 수 없는 자동차와 오토바이의 미니카에 마음이 끌리는 경우가 많을 겁니다. 어른에게도 결코 손에 넣을 수 없는 동경하는 존재가 있는 법입니다. 성장함에 따라서 동경하는 대상은 변하지만, 그 「히로익 모티브」를 선택하여, 디자인에 도입하는 것부터 시작해 봅시다.

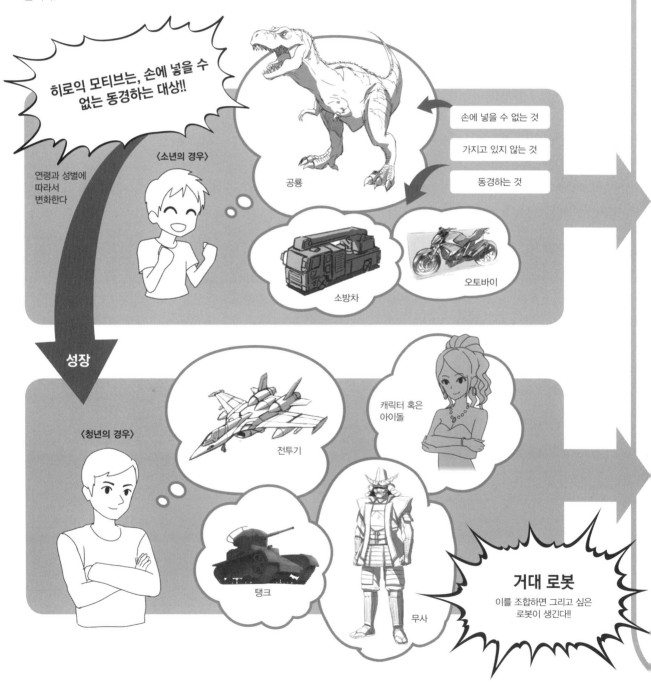

히로익 모티브는, 손에 넣을 수 없는 동경하는 대상!!

연령과 성별에 따라서 변화한다

〈소년의 경우〉

공룡

손에 넣을 수 없는 것

가지고 있지 않는 것

동경하는 것

소방차

오토바이

성장

〈청년의 경우〉

전투기

캐릭터 혹은 아이돌

탱크

무사

거대 로봇

이를 조합하면 그리고 싶은 로봇이 생긴다!!

히로익 모티브를 사용한 로봇의 디자인 방법을
각각의 디자이너의
실전 작품으로 해설합니다

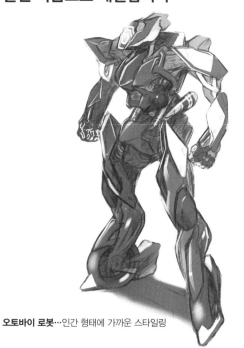

오토바이 로봇···인간 형태에 가까운 스타일링

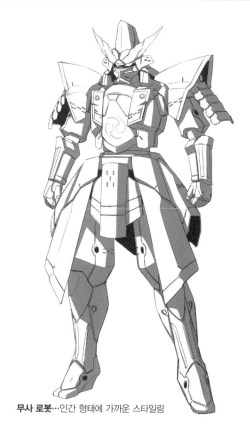

무사 로봇···인간 형태에 가까운 스타일링

「박스 로봇」과 「인간형」 사이에서 모티브가 살아나는 스타일링(디자인의 형태,
체형의 밸런스)을 합쳐서 로봇을 만들어 본다!
각 케이스 스터디로부터 창조성을 배우자.

※이 책에서 설명하는 스타일링이란, 대상 로봇의 기본적인 내부 구조는 바꾸지 않고,
외부 디자인을 바꿔나가는 것을 의미 합니다.

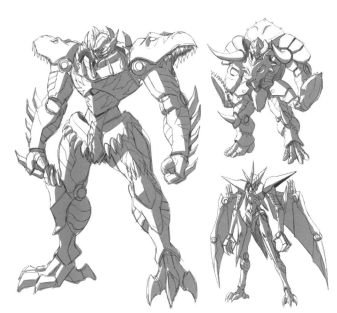

공룡 로봇···박스 로봇과 인간형의 중간 스타일링

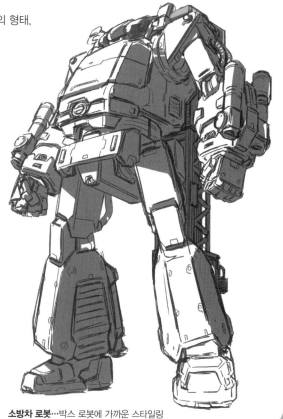

소방차 로봇···박스 로봇에 가까운 스타일링

특수 차량 로봇을 그려보자

건설 기계, 공사 현장에서 활약하는 차량들을 로봇화 합니다. 외견이 사각형이라서 「박스 로봇」에 딱 맞을 듯한 모티브입니다. 사용하는 화구는 「붓펜」입니다. 두터운 선, 가느다란 선, 표면 칠을 도구 하나로 그릴 수 있으므로, 작업 시간을 단축할 수 있어서 편리합니다. 스치기 등의 우연성을 살린 독특한 표현은 아날로그 툴에서만 가능한 것이지요.

불도저 로봇의 경우

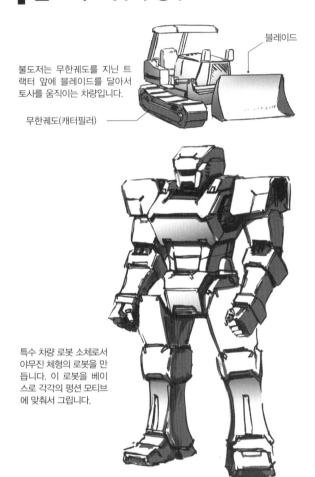

블레이드

불도저는 무한궤도를 지닌 트랙터 앞에 블레이드를 달아서 토사를 움직이는 차량입니다.

무한궤도(캐터필러)

특수 차량 로봇 소체로서 야무진 체형의 로봇을 만듭니다. 이 로봇을 베이스로 각각의 평션 모티브에 맞춰서 그립니다.

아이디어에서 러프로

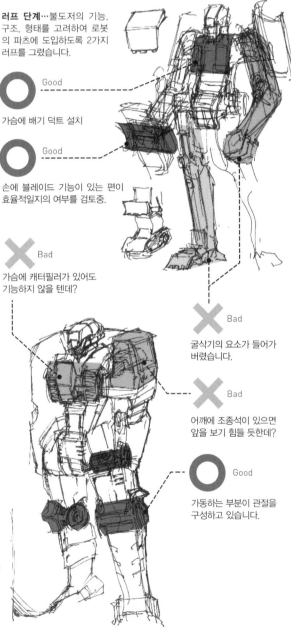

러프 단계…불도저의 기능, 구조, 형태를 고려하여 로봇의 파츠에 도입하도록 2가지 러프를 그렸습니다.

Good
가슴에 배기 덕트 설치

Good
손에 블레이드 기능이 있는 편이 효율적일지의 여부를 검토중.

Bad
가슴에 캐터필러가 있어도 기능하지 않을 텐데?

Bad
굴삭기의 요소가 들어가 버렸습니다.

Bad
어깨에 조종석이 있으면 앞을 보기 힘들 듯한데?

Good
가동하는 부분이 관절을 구성하고 있습니다.

아이디어 스케치

마치 심벌즈처럼 삽이 팔에 붙어 있다

방열을 위해 커다란 덕트

발이 캐터필러로 이동

버리기도 겸해서 발에 삽

커다란 삽을 들고 있다

파츠마다 어떤 기능이 있는지, 무엇을 할 수 있는지를 고려하여 스케치를 했습니다. 여기서 나온 아이디어를 정리하여 로봇의 러프를 그립니다.

2가지 러프에서 기능에 맞는 형태가 되도록, 요소를 추가로 선별했습니다.

러프에서 일러스트로

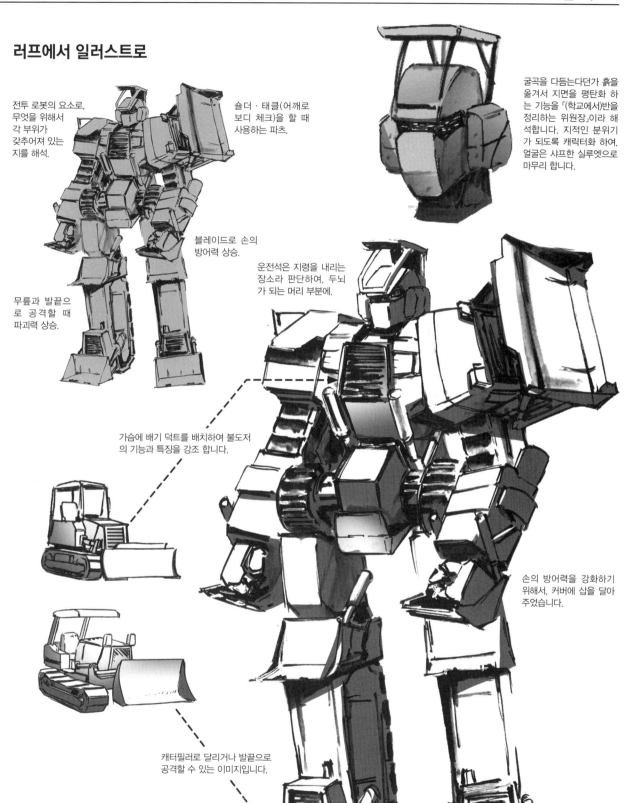

전투 로봇의 요소로, 무엇을 위해서 각 부위가 갖추어져 있는 지를 해석.

숄더 · 태클(어깨로 보디 체크)을 할 때 사용하는 파츠.

굴곡을 다듬는다던가 흙을 옮겨서 지면을 평탄화 하는 기능을 「(학교에서)반을 정리하는 위원장」이라 해석합니다. 지적인 분위기 가 되도록 캐릭터화 하여, 얼굴은 샤프한 실루엣으로 마무리 합니다.

블레이드로 손의 방어력 상승.

운전석은 지령을 내리는 장소라 판단하여, 두뇌 가 되는 머리 부분에.

무릎과 발끝으 로 공격할 때 파괴력 상승.

가슴에 배기 덕트를 배치하여 불도저 의 기능과 특징을 강조 합니다.

손의 방어력을 강화하기 위해서, 커버에 삽을 달아 주었습니다.

캐터필러로 달리거나 발끝으로 공격할 수 있는 이미지입니다.

일러스트 완성

로봇 소체의 박스 로봇에 가까운 실루엣을 남기고, 특징적인 기능이 있는 파츠를 조합 하였습니다.

트럭 로봇의 경우

짐을 옮기는 트럭에는 짐칸이 달려 있는 것과 밴이라고 불리는 박스 형태의 짐칸이 붙어 있는 것 등, 다양한 타입이 있습니다. 이번에는 밴 보디, 덮개로 덮어져 있는 것, 컨테이너 등을 끌고 다니는 트랙터의 3종류를 모티브로 삼았습니다.

새롭게 트럭의 특징적인 기능, 구조, 형태를 고찰해 본다

· 오래 달린다
· 보통 차량보다 튼튼
· 짐칸이 있다
· 보통 차량보다 타이어가 크다

무엇 때문에 그렇게 되어 있는지를 고찰하여, 로봇의 특징으로 변환합니다

장거리를 달리기 위해서는 **연료가 잔뜩 필요** ➡ 연료 탱크도 크고 두터운 체형을 이미지

보통 차량보다 튼튼 ➡ 범퍼 등도 강하고 힘찬 느낌입니다

짐칸으로 짐을 지킨다 ➡ 견고한 장갑을 달고 있는 형태로

커다란 타이어가 있다 ➡ 가동 부위에 타이어 요소를 살릴지 검토

아이디어에서 러프로

일단 어쨌든 간에 로봇 형태로 만들어 봅니다.

아이디어 스케치
특수 차량 로봇 소체를 토대로, 트럭다운 실루엣을 잡아 봅니다.

이 상태로는 그냥 트럭 풍의 로봇이 되어버립니다.

변환한 요소를 토대로 러프를 그린다

박스 형태의 짐칸은 튼튼하므로, 노출되어 있는 어깨와 팔등의 프로텍터로 합니다.

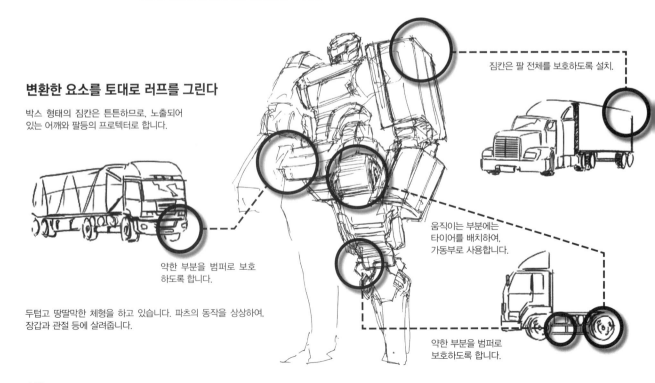

짐칸은 팔 전체를 보호하도록 설치.

약한 부분을 범퍼로 보호하도록 합니다.

움직이는 부분에는 타이어를 배치하여, 가동부로 사용합니다.

두텁고 땅딸막한 체형을 하고 있습니다. 파츠의 동작을 상상하여, 장갑과 관절 등에 살려줍니다.

약한 부분을 범퍼로 보호하도록 합니다.

러프에서 일러스트로

덮개를 입혀 봅니다. 천 형태의
덮개를 사용하여 팔을
커버합니다. 팔을 보
호하는 것은 좌우
의 형태에 차이를
주어서 디자인
요소를 높여
줍니다.

끌고 가는 컨테이너를 분리한 트럭
에서 헤드만이 남아 있는 상태는, 머
리가 커다란 미니 캐릭터 같은 인상
을 줍니다. 눈의 위치를 낮게 하여 동
안처럼 귀여운 안면으로 그립니다.

고간 파츠와 그 주변
을 크게 하여 뚱뚱한
캐릭터로 합니다.

보호하는 파츠를
넣어 봅니다.

일러스트 완성

러프에서는 근육질에 씩씩한 체형에 가까웠으므로, 복부
를 돌출시켜서 뚱뚱한 체형으로 수정 했습니다. 157P에
컬러링한 작품을 소개하고 있습니다.

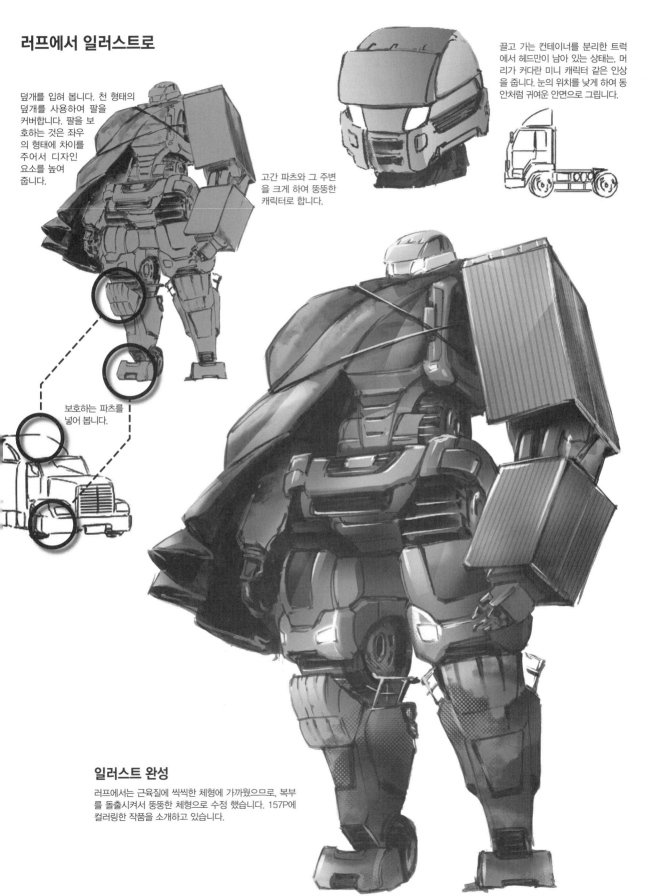

진동 롤러 로봇의 경우

진동 롤러는 지면을 평평하게 다듬으면서, 압력으로 굳혀주는 기계입니다.
특징이 되는 롤러 부분을 어느 부위에 사용할지를 검토 합니다.

아이디어에서 러프로

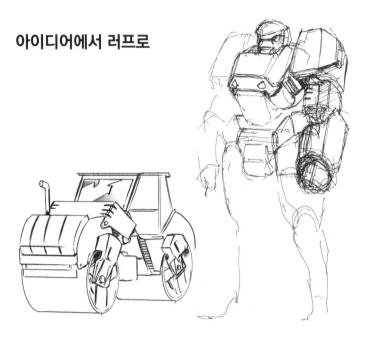

진동 롤러는 가동하는 부위(이동하기 위해서 사용하는 파츠)와 기능하는
부위(길을 다듬는 파츠)가 거의 직결되어 있습니다. 그래서 전신의 가동하
는 부위에 롤러를 사용해 보기로 정했습니다.

소형 타입은 잘 움직이므로
여러 가지 동작에 대응하는 어깨와 팔에 사용.

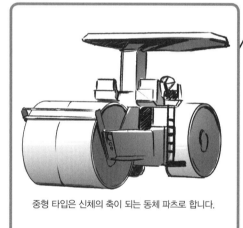

중형 타입은 신체의 축이 되는 동체 파츠로 합니다.

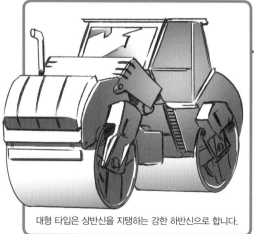

대형 타입은 상반신을 지탱하는 강한 하반신으로 합니다.

러프에서 일러스트로

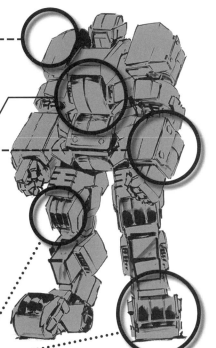

머리 부분에도 심벌이 되는 롤러를 달아 「평평하게 다듬는 것 외에는 흥미가 없다」고 외치는 이미지입니다.

한 가지 기능에 특화된 기계이므로 「힘은 있지만 약간 멍한 구석이 있는 애교 캐릭터」라는 이미지를 가진 근골이 큼직큼직한 로봇으로 디자인했습니다.

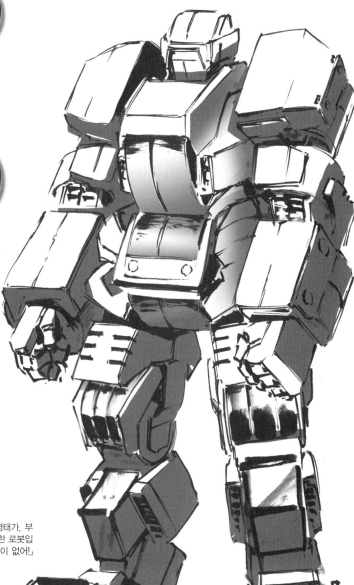

일러스트 완성

어깨와 팔에 달려 있는 롤러 부분의 형태가. 부풀어 오른 근육 부위처럼 보이는 우람한 로봇입니다. 「힘은 있지만 돌머리라서 융통성이 없어!」라는 인상을 표현해 보았습니다.

굴삭기 로봇의 경우

굴삭기는 거대한 암 끝에 삽을 달아서 바닥을 파내거나, 부속 장치를 교환하여 각종 작업을 하는 기계입니다. 이를 펑션 모티브로 삼아서 기능을 고찰합니다.

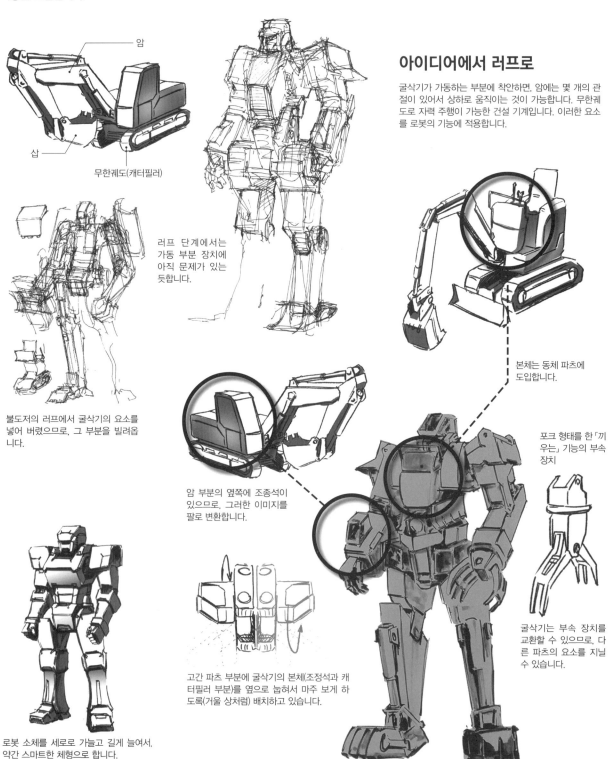

암

삽

무한궤도(캐터필러)

러프 단계에서는 가동 부분 장치에 아직 문제가 있는 듯합니다.

불도저의 러프에서 굴삭기의 요소를 넣어 버렸으므로, 그 부분을 빌려옵니다.

로봇 소체를 세로로 가늘고 길게 늘여서, 약간 스마트한 체형으로 합니다.

고간 파츠 부분에 굴삭기의 본체(조정석과 캐터필러 부분)를 옆으로 눕혀서 마주 보게 하도록(거울 상처럼) 배치하고 있습니다.

암 부분의 옆쪽에 조종석이 있으므로, 그러한 이미지를 팔로 변환합니다.

아이디어에서 러프로

굴삭기가 가동하는 부분에 착안하면, 암에는 몇 개의 관절이 있어서 상하로 움직이는 것이 가능합니다. 무한궤도로 자력 주행이 가능한 건설 기계입니다. 이러한 요소를 로봇의 기능에 적용합니다.

본체는 동체 파츠에 도입합니다.

포크 형태를 한 「끼우는」 기능의 부속 장치

굴삭기는 부속 장치를 교환할 수 있으므로, 다른 파츠의 요소를 지닐 수 있습니다.

러프에서 일러스트로

굴삭기의 특징은 암 끝에 달려 있는 부속 장치를 교환하여 다기능을 발휘하는 점입니다. 형태가 변화하는 재미를 팔과 다리에 적용해 보았습니다.

안면에 삽 부분의 꺼끌꺼끌함을 붙여 보았습니다. 산과 지면을 파낼 정도의 파괴 행위를 하는 기계이므로, 로봇으로 만들 때는 「상황에 따라서 교활하게 처신하는, 한 가닥 하는 성격」으로 설정했습니다.

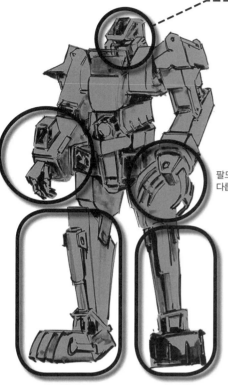

팔도 좌우가 다릅니다.

서 있기 위해서 기능할 듯하다. 다리 끝의 파츠도 좌우를 변경하는 것이 좋겠지요.

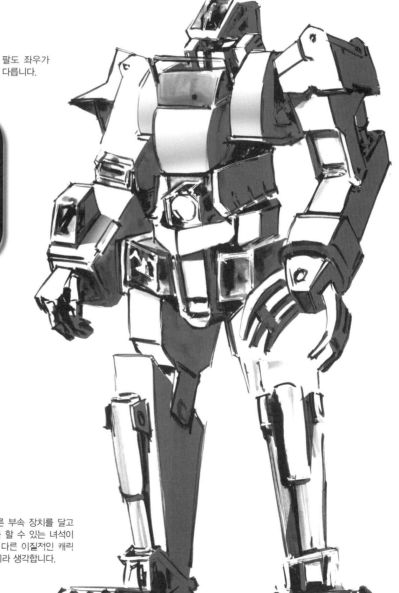

일러스트 완성

팔과 다리가 각각 다른 부속 장치를 달고 있습니다. 여러 가지를 할 수 있는 녀석이라는 이미지(어타와는 다른 이질적인 캐릭터)를 표현할 수 있으리라 생각합니다.

친숙한~판타지 로봇을 그려보자

야나기 류타 씨

주변에 있는 도구부터 사람이 몸에 달고 다니는 것 등, 어떠한 사물이라 하더라도 모티브로 삼는 것이 가능합니다.
「기능」, 「구조」, 「형태」를 확실하게 파악하여 그립니다.

문구 로봇의 경우

주변에 있는 사물 중에서 가장 다루기 쉽고, 어디에 어떻게
사용하는지 기능이 확실하게 정해져 있는 문구는, 펑션 모
티브로서 로봇에 도입하기 쉬운 성격을 지니고 있습니다.

> 극히 친숙한 사물에서
> 펑션 모티브를 찾아보자!

아이디어에서 일러스트로

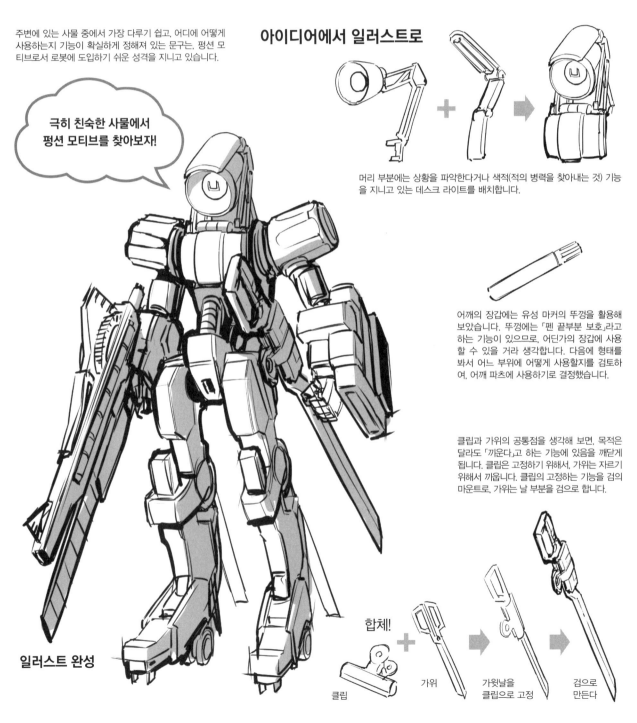

머리 부분에는 상황을 파악한다거나 색적(적의 병력을 찾아내는 것) 기능
을 지니고 있는 데스크 라이트를 배치합니다.

어깨의 장갑에는 유성 마커의 뚜껑을 활용해
보았습니다. 뚜껑에는 「펜 끝부분 보호」라고
하는 기능이 있으므로, 어딘가의 장갑에 사용
할 수 있을 거라 생각합니다. 다음에 형태를
봐서 어느 부위에 어떻게 사용할지를 검토하
여, 어깨 파츠에 사용하기로 결정했습니다.

클립과 가위의 공통점을 생각해 보면, 목적은
달라도 「끼운다」고 하는 기능에 있음을 깨닫게
됩니다. 클립은 고정하기 위해서, 가위는 자르기
위해서 끼웁니다. 클립의 고정하는 기능을 검의
마운트로, 가위는 날 부분을 검으로 합니다.

일러스트 완성

합체!

클립 + 가위 ➡ 가윗날을 클립으로 고정 ➡ 검으로 만든다

펑션 모티브로 구상을 짜낸다

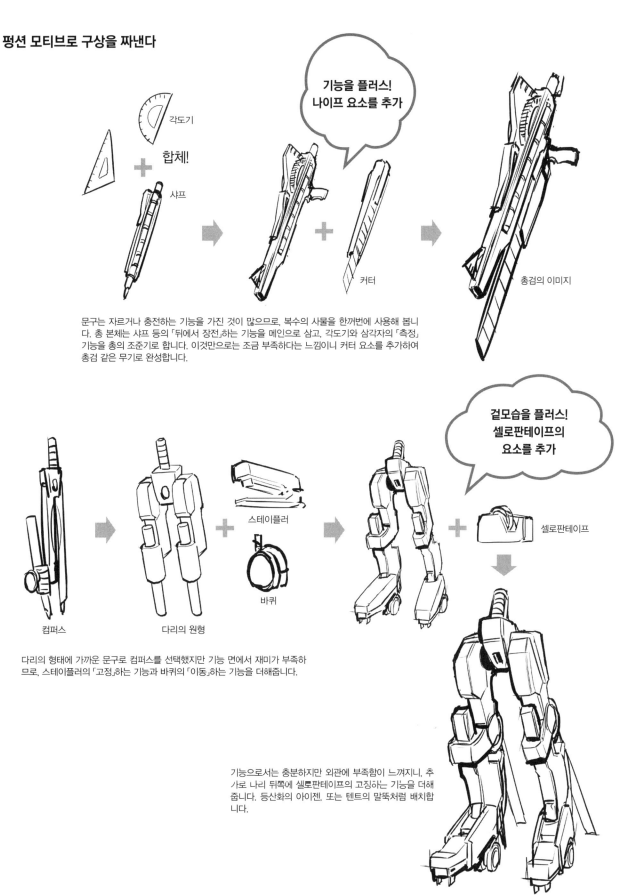

각도기

합체!

샤프

기능을 플러스!
나이프 요소를 추가

커터

총검의 이미지

문구는 자르거나 충전하는 기능을 가진 것이 많으므로, 복수의 사물을 한꺼번에 사용해 봅니다. 총 본체는 샤프 등의 「뒤에서 장전」하는 기능을 메인으로 삼고, 각도기와 삼각자의 「측정」 기능을 총의 조준기로 합니다. 이것만으로는 조금 부족하다는 느낌이니 커터 요소를 추가하여 총검 같은 무기로 완성합니다.

겉모습을 플러스!
셀로판테이프의
요소를 추가

스테이플러

바퀴

셀로판테이프

컴퍼스

다리의 원형

다리의 형태에 가까운 문구로 컴퍼스를 선택했지만 기능 면에서 재미가 부족하므로, 스테이플러의 「고정」하는 기능과 바퀴의 「이동」하는 기능을 더해줍니다.

기능으로서는 충분하지만 외관에 부족함이 느껴지니, 추가로 나리 뒤쪽에 셀로판테이프의 고정하는 기능을 더해줍니다. 등산화의 아이젠, 또는 텐트의 말뚝처럼 배치합니다.

리볼버 권총 로봇의 경우

펑션 모티브의 「기능」에 관하여, 언어와 각 파츠로 「분해 작업」을 해봅시다. 총이라고 하는 도구의 기능만 말하자면 「탄환을 쏜다」고 하는 용도뿐입니다. 하지만, 분해해서 그립(손잡이)의 부분만을 떼어내서 생각해 보면 어떨까요. 그저 손에 쥘 뿐인 부분이라 해도, 요소를 확장 해서 생각할 수가 있습니다.

그립(손잡이)에 추구되는 기능은 ➡ 안정과 고정

안정시키기 위해서는 ➡ 튼튼한 강도와 무게가 있다

로봇에서 안정된 강도와 무게를 추구하는 부위에, 그립 파츠를 배치하는 것이 가능합니다. 분해해서 생각해보면 기능과 구조를 더욱 끌어내는 것이 가능합니다.

탄창

총신

그립

방아쇠 가드

아이디어에서 일러스트로

리볼버 권총의 기능은 「탄환을 쏜다」는 것만이 아니다?!

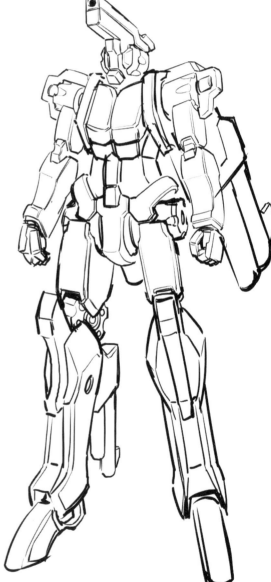

1 우선은 인간형 로봇의 실루엣을 투박하게 잡아주고, 그립을 다리 부분 등에, 탄창의 회전 기능을 관절 등에 채용합니다.

다리에 그립 파츠를 배치.

2 실루엣이 빈약하므로, 뒷면과 하퇴부의 장딴지에 부스터로 총신을 달아줍니다.

머리 부분에 심벌을 붙여준다

머리 부분에는 보고 듣는 센서 작용을 하는 파츠가 필요한데, 총에서는 시야에 해당하는 부분이 조준기 정도 밖에 없어서 머리를 형성하기에는 부족합니다.

머리의 역할 중 하나에「심벌」이라고 하는 요소가 있습니다. 그 로봇을 상징하는 표식이라고 생각하면, 마지막 수단으로 거의 똑같은 형태를 사용해도 설득력을 지닐 수가 있습니다.

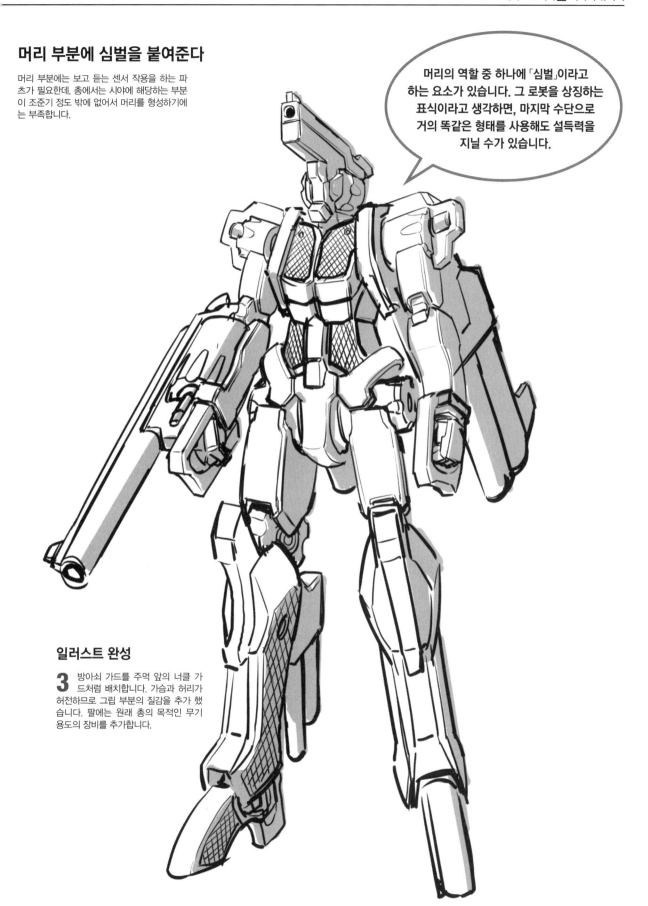

일러스트 완성

3 방아쇠 가드를 주먹 앞의 너클 가드처럼 배치합니다. 가슴과 허리가 허전하므로 그립 부분의 질감을 추가 했습니다. 팔에는 원래 총의 목적인 무기 용도의 장비를 추가합니다.

스쿠버 다이빙 로봇의 경우

물속으로 잠수하는 다이빙 용구를 펑션 모티브로 하면, 아무리 노력해도 수중에서의 활동에 무게를 두는 사양의 로봇이 되어 버리고 말겠죠. 하지만 「환경에 따라서 기능을 구분하여 사용」하도록 해주면, 육상에서의 활동도 가능한 디자인이 됩니다.

아이디어에서 일러스트로

마스크
(물안경)

호흡기 스노클

머리 부분의 바이저도 원래 그대로의 물안경으로 하지 않고, 선글라스 같은 용도를 추가하고 색을 넣어주면, 다른 장면에서도 사용하기 쉬워집니다.

핀(오리발)

다리에 물장구를 치게 해주는 오리발을 달아주면, 헤엄치는 기능을 도입하는 것이 가능하지만, 용도가 한정되어 있습니다. 오리발 부분을 가변형으로 하여 탈착이 가능한 파츠로 만들어주면, 수중 바닥과 육지를 걸어 다니는 장면에도 대응할 수 있습니다.

조끼(부력 조절기) 공기탱크

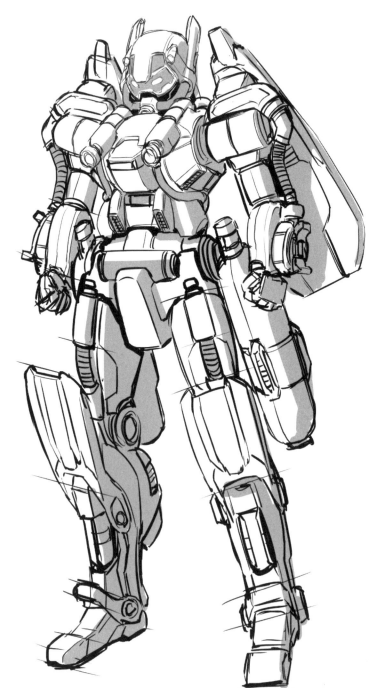

일러스트 완성

스쿠버 다이빙의 조끼에는 긴급 시에 부풀어 올라서 부상하는 기능이 있습니다. 거기에 착안하여 옆구리와 보디의 전후에 부상하기 위한 분사구를 달아주었습니다. 겉에서 보이는 형태보다도 기능 부분을 해석하여 도입하는 경우도 있습니다. 156P에 컬러링 된 작품을 소개합니다.

닌자 로봇의 경우

닌자는 무기의 종류가 다수 있으므로 펑션 모티브로 채택하기 쉽지만, 전부 장비시키면 매우 복잡해지게 됩니다. 몇 가지를 통합하여 하나의 무기로 만드는 등, 닌자의 은밀한 요소에 걸맞도록 무장을 줄여 줍니다.

아이디어에서 일러스트로

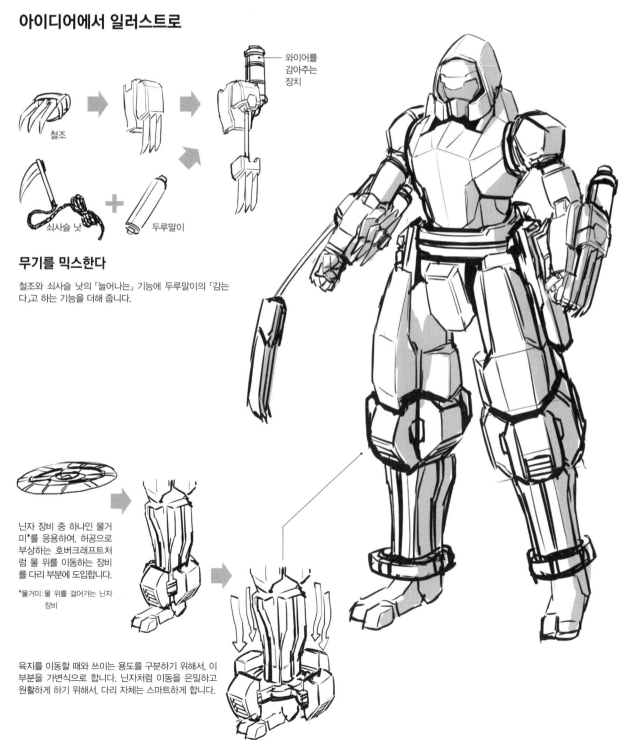

와이어를 감아주는 장치

철조

쇠사슬 낫

두루말이

무기를 믹스한다

철조와 쇠사슬 낫의 「늘어나는」 기능에 두루말이의 「감는 다」고 하는 기능을 더해 줍니다.

닌자 장비 중 하나인 물거미*를 응용하여, 허공으로 부상하는 호버크래프트처럼 물 위를 이동하는 장비를 다리 부분에 도입합니다.

*물거미: 물 위를 걸어가는 닌자 장비

육지를 이동할 때와 쓰이는 용도를 구분하기 위해서, 이 부분을 가변식으로 합니다. 닌자처럼 이동을 은밀하고 원활하게 하기 위해서, 다리 자체는 스마트하게 합니다.

127

스페이스 셔틀 로봇의 경우

스페이스 셔틀은 실제로 다양한 기능을 내장하고 있지만,
겉보기에 알기 쉬운 기능을 끄집어내서 도입합니다.

러프에서 일러스트로

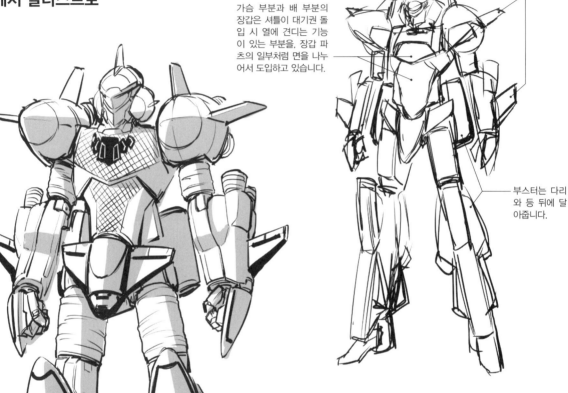

가슴 부분과 배 부분의
장갑은 셔틀이 대기권 돌
입 시 열에 견디는 기능
이 있는 부분을, 장갑 파
츠의 일부처럼 면을 나누
어서 도입하고 있습니다.

날개는 밸런스를 잡아주는
스태빌라이저(안정화 장치)
로 어깨, 팔, 정강이의 측면
에 도입합니다.

부스터는 다리
와 등 뒤에 달
아줍니다.

일러스트 완성

끝이 가느다란 형태는 진행 방향으로 향하도록 도입합니다. 어깨와 머리는 전방, 팔은
주먹 쪽으로, 다리는 비행하는 방향이 동체 측이므로 위를 향합니다.

겉보기에 알기 쉬운 기능을 채택한다

펑션 모티브로부터 기능하는 형태를 추려냅니다.

셔틀의 기체를 보호하는 내열
타일을 이미지 합니다.

스페이스 셔틀의 오비터
(궤도선 부분)

마법사 로봇의 경우

판타지틱한 세계를 모티브로 하면 통상의 현실에 있는 사물의 「기능」 취급 방식이 약간 변합니다. 예를 들어 빗자루는 지면을 청소하는 기능이 아니라, 운송 수단인 「날아다니는」 기능이 됩니다. 에너지원에 관해서도, 룬 문자가 적혀 있는 돌과 마나(신비적인 에너지원의 명칭 중 하나)등 비현실적인 요소가 포함됩니다.

아이디어에서 일러스트로

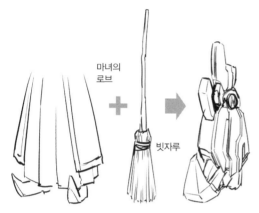

다리 파츠에는 마녀의 로브와 빗자루의 「비행 능력」이 담긴 부스터를 달아 줍니다.

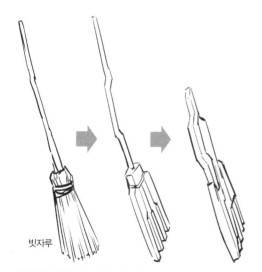

허리 부분과 등에는 빗자루의 디테일을 넣은 부스터를 장비하고 있습니다.

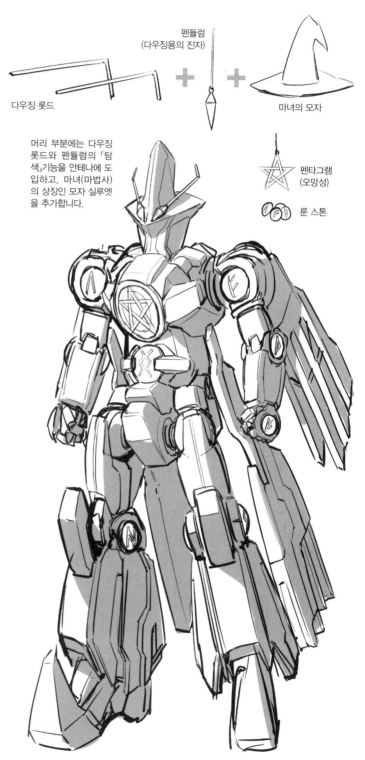

머리 부분에는 다우징 롯드와 펜듈럼의 「탐색」기능을 안테나에 도입하고, 마녀(마법사)의 상징인 모자 실루엣을 추가합니다.

일러스트 완성

이 로봇은 룬 스톤을 다리 부분에 넣어서, 콘덴서(축전지)같은 기능을 부여해 줍니다. 가슴 중앙은 마법의 촉매(에너지를 증폭 시켜주는 장치) 기능을 지니고 있으므로, 펜타그램의 문양을 넣었습니다.

육, 해, 공의 동경하는 로봇을 그려보자

다른 종류이기는 하지만, 지니고 있는 기능이 닮아있는 모티브를 로봇으로 디자인해 봅시다.
예를 들어 잠수함과 상어는 양쪽 다 수중에서 활동하므로, 기능과 형태가 상통하는 부분이 있습니다.

잠수함 로봇의 경우

잠수함이 갖추고 있는 심해의 수압에도 견디는 보디를 로봇 디자인에서도 펑션 모티브로 도입하고 있습니다.

아이디어에서 일러스트로

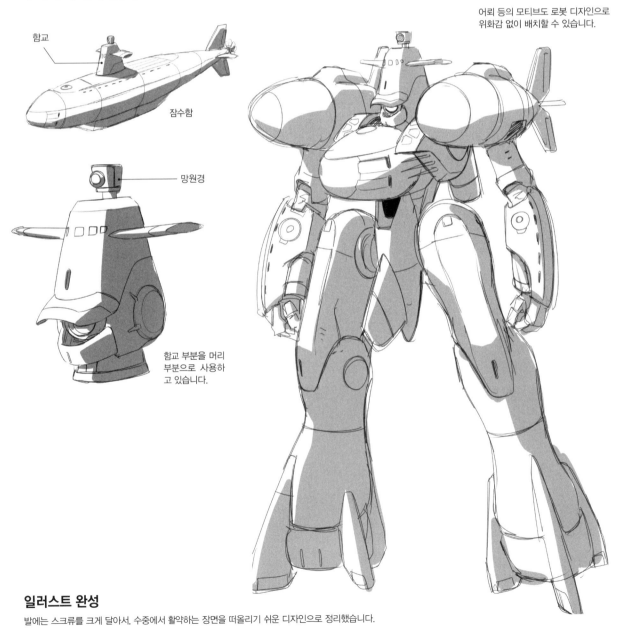

어뢰 등의 모티브도 로봇 디자인으로
위화감 없이 배치할 수 있습니다.

함교

잠수함

망원경

함교 부분을 머리
부분으로 사용하
고 있습니다.

일러스트 완성
발에는 스크류를 크게 달아서, 수중에서 활약하는 장면을 떠올리기 쉬운 디자인으로 정리했습니다.

상어 로봇의 경우

상어가 지닌 「예리한 이빨」의 이미지는 보는
사람에게 공포를 안겨주므로 임팩트를 주기
위해서 기체 전면에 그려줍니다.

1 팔에도 상어
의 파츠를 분
해해서 장착
해 봅니다.

2 다리 부분을 각
진 느낌으로 변
형시켜나갑니다.
완만한 부분에
는 일부러 각을
줍니다.

3 디테일을
추가합니다.

지느러미 등은
가장자리에 달
아주는 느낌으로
디테일을 넣어
줍니다.

아이디어에서 일러스트로

등지느러미와 가슴지느러
미를 사용하고 있습니다.

팔의 관절이 들어가 있는 부분은,
부풀어진 느낌으로 해주면 설득력
이 늘어납니다.

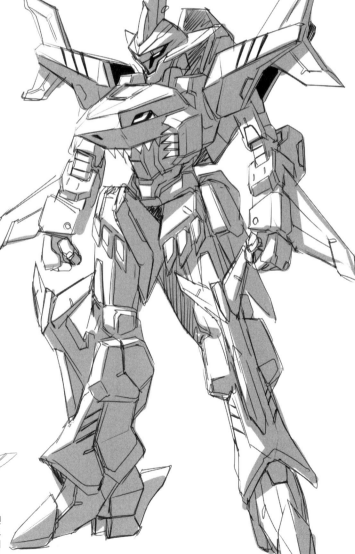

1 머리 부분은 상어 인
간 같은 이미지로 형
태 그 자체를 데포르
메 하여 머리로 만듭
니다.

2 한층 로봇다운 느낌을
드러내기 위해서, 무
기질적인 느낌으로 정
리합니다. 등지느러미
를 크게 해서 이 로봇
의 기호로 삼습니다.

3 각 부위를 더욱 각진
느낌으로 조정. 의도
적으로 굴곡을 늘려서
로봇틱하게 만들어 줍
니다. 상어의 입과 이
빨을 변형시켜서, 로
봇의 눈에 들어가는
슬릿으로 했습니다.

일러스트 완성

영화 등에서도 효과적인 상어의 특징으로 이용하는 「등지느러미」는 인
상에 남는 부위 이므로 크게 그려서 배치했습니다.

티라노사우루스 로봇의 경우

육지에서 활동하는 육식 공룡의 「거대한 턱에서 보이는 이빨」을 전신에 달아서, 위험한 이미지를 부여했습니다. 발달된 뒷다리 근육을 한 층 강하게 보이기 위해서, 파워가 넘칠 듯한 체형으로 변환했습니다.

아이디어에서 일러스트로

티라노사우루스의 이미지를 로봇에 대입한다

강하고 크다 ➡ 근육질이고 탄탄한 체격

육식 ➡ 공격적이고 매서운 파츠로

강건한 턱 ➡ 무기로 할지, 갑옷으로 할지를 검토

힘찬 모습을 표현하기 위해서 어깨 폭을 넓히고, 팔을 길게 했으며, 주먹을 크게 그려서 파워풀한 인상으로 했습니다.

고관절도 벌려서 대퇴부를 두껍게 합니다.

로봇 소체는 박스 로봇과 인간형 로봇의 중간 형태입니다. 근육질에 억양이 있는 체형으로 했습니다.

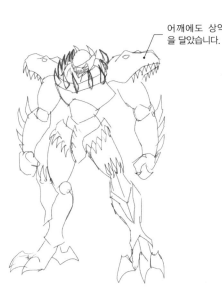

어깨에도 상악을 달았습니다.

회전축

입을 벌리고 있는 듯한 이미지로, 머리를 에워싸듯이 이빨을 달아 줍니다.

일러스트 완성

「물어뜯거나 할퀸다」고 하는 기능을 장갑에 도입합니다. 근접전에서 야만스러운 전투 방식을 취하는 점에 착안하여, 가벼운 갑옷 디자인으로 합니다. 관절 같이 움직이는 부분에는 알기 쉽게 회전축을 넣어주면, 로봇으로 존재하는 설득력이 생깁니다.

트리케라톱스 로봇의 경우

거대한 뿔과 「목과 몸을 지키는 실드」 같은 기능을 지닌 목덜미 부분을 전신에 두르고 돌진하는 타입의 완강한 이미지를 로봇에 대입합니다. 티라노사우루스와 마찬가지로 육지에서 활동하는 인기 있는 공룡이 모티브입니다.

아이디어에서 일러스트로

트리케라톱스의 이미지를 로봇에 대입한다

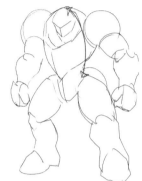

거대한 뿔 ➡ 날카롭게 찌르는 무기

돌진 ➡ 전방을 향하는 무기

얌전한 초식 공룡이지만 화나면 강하다 ➡ 육중한 이미지(두터운 체형)

방패 같은 머리 부분 ➡ 단단한 갑옷과 실드

로봇 소체의 체형은 땅딸막하게 하고 팔과 다리는 두텁고 무거울 듯한 느낌으로 합니다. 다리를 좀 더 짧게 그려도 괜찮을지도 모르겠습니다.

뿔의 배치를 고려한다

최대 특징이랄 수 있는 뿔을 대담하게 배치해 봅니다. 구체적인 무기로 하는 것보다도 전방을 향해서 전신에 달아주는 편이 「돌진해 온다」는 인상을 주기 쉬울 것 같습니다.

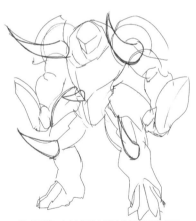

방패 같은 머리 부분의 인상에 통일감을 줘서. 몸에 두르는 갑옷도 두텁고 단단하게 합니다.

안면의 디자인은 투박함이 드러나도록 격자 같은 마스크로 했습니다.

일러스트 완성

심벌로 가슴에 공룡의 얼굴을 한 장갑을 달아주었습니다. 각 부위에 「새의 다리처럼 비늘 상태」인 피부를 의식하여 장식을 추가했습니다.

드래곤 로봇의 경우

하늘을 나는 공상의 생물과 고대의 동물을
모티브로 하여 로봇을 디자인합니다. 우선은
드래곤의 거대한 날개를 로봇의 「비행」하는
기능으로 삼고, 뿔과 발톱은 근접전용의 무기
로 전환합니다.

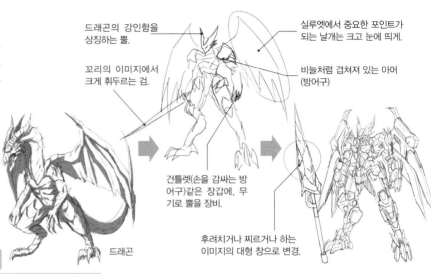

드래곤의 강인함을
상징하는 뿔.

꼬리의 이미지에서
크게 휘두르는 검.

실루엣에서 중요한 포인트가
되는 날개는 크고 눈에 띄게.

비늘처럼 겹쳐져 있는 아머
(방어구)

건틀렛(손을 감싸는 방
어구)같은 장갑에, 무
기로 뿔을 장비.

후려치거나 찌르거나 하는
이미지의 대형 창으로 변경.

아이디어에서 일러스트로

드래곤의 이미지를
로봇에 대입한다

강하고 크다 ➡ 라스트 보스의 느낌이 있다

파충류에 날개가 달려 있는 이미지 ➡ 거대한 날개를 지니고 있다

비늘과 발톱이 있으며, 물어뜯는다 ➡ 비늘과 뿔이 있는 장갑

드래곤

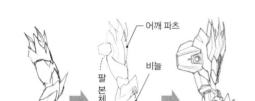

어깨 파츠

비늘

팔
본체

발톱

1

드래곤의 팔

2

어깨 파츠, 팔 본체,
비늘, 발톱의 느낌으
로 분해합니다.

3

분해한 부위를 각진
파츠로 변환하여, 인
간형 로봇 소체의 밸
런스에 맞춰서 재구
성 합니다.

부분 확대

일러스트 완성

전신에 두르고 있는
딱딱한 비늘을 각진
형태로 변환하여, 로
봇의 장갑에 이용합
니다.

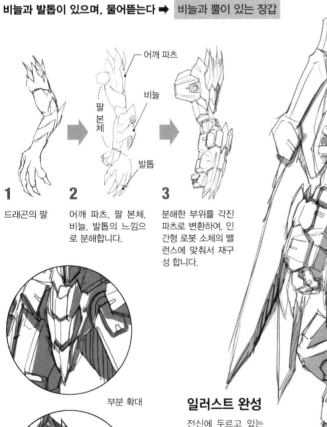

프테라노돈 로봇의 경우

고생물인 프테라노돈은 익룡이라 불리며, 화석을 통해서 그 모습을 추측하고 있습니다만 날개와 볏 등의 형태와 피부는 어떤 형태였을지 다양하게 상상을 부풀릴 수 있는 모티브입니다.

아이디어에서 일러스트로

프테라노돈의 이미지를 로봇에 대입한다

하늘을 난다 ➡ 거대한 날개를 지닌다

재빠르다 ➡ 슬림한 체형이고 가볍다

부리와 머리 부분이 뾰족하다 ➡ 예리한 아머

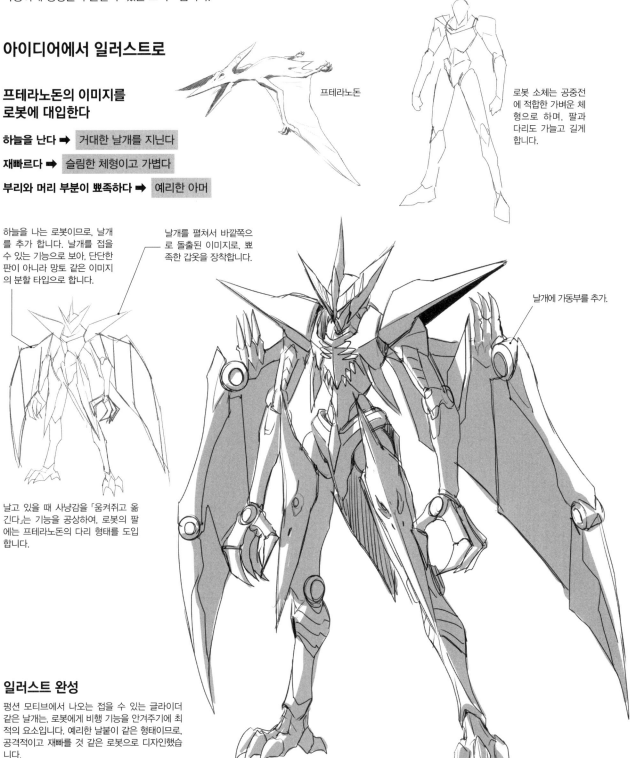

프테라노돈

로봇 소체는 공중전에 적합한 가벼운 체형으로 하며, 팔과 다리도 가늘고 길게 합니다.

하늘을 나는 로봇이므로, 날개를 추가 합니다. 날개를 접을 수 있는 기능으로 보아, 단단한 판이 아니라 망토 같은 이미지의 분할 타입으로 합니다.

날개를 펼쳐서 바깥쪽으로 돌출된 이미지로, 뾰족한 갑옷을 장착합니다.

날개에 가동부를 추가.

날고 있을 때 사냥감을 「움켜쥐고 옮긴다」는 기능을 공상하여, 로봇의 팔에는 프테라노돈의 다리 형태를 도입합니다.

일러스트 완성

펑션 모티브에서 나오는 접을 수 있는 글라이더 같은 날개는, 로봇에게 비행 기능을 안겨주기에 최적의 요소입니다. 예리한 날붙이 같은 형태이므로, 공격적이고 재빠를 것 같은 로봇으로 디자인했습니다.

스텔스 전투기 로봇의 경우

다음으로 「하늘을 비행」하는 동일한 기능을 지닌, 기계와 생물을 로봇으로 디자인해보겠습니다.
「기능」에 관해서 생각나는 말과 각 파츠로 「분해」하는 것이 아이디어 도출의 시작입니다.

아이디어에서 일러스트로

공중전에 사용. 빠르게 비행. 눈에 띄지 않는다. 검은 기체, 독특한 형태. 날개가 있다. 날고 있을 때 레이더에 걸리지 않는다. 삼각형. 얇고 군더더기가 없다. 무기질적인 느낌.

스텔스 전투기

캐노피(조종석을 덮는 유리)를 통해 내부 구조가 보이도록 하면, 무기질이고 교활한 인상이 됩니다.

스텔스 전투기의 이미지를 로봇에 대입한다

- 공중전에 사용
- 빠르게 비행
- 레이더에 걸리지 않는다

문장 중에서 3가지를 선택하여 샤프한 로봇 소체를 목표로 합니다.

적을 기만하는 책사 같은 이미지이므로, 계기판이 집중되어 있는 콕핏을 그대로 머리 부분으로 합니다.

각 부위의 장갑은 스텔스 전투기의 「얇고 군더더기가 없다」고 하는 이미지를 중용하여, 샤프하고 얇은 판 같은 스타일로 합니다.

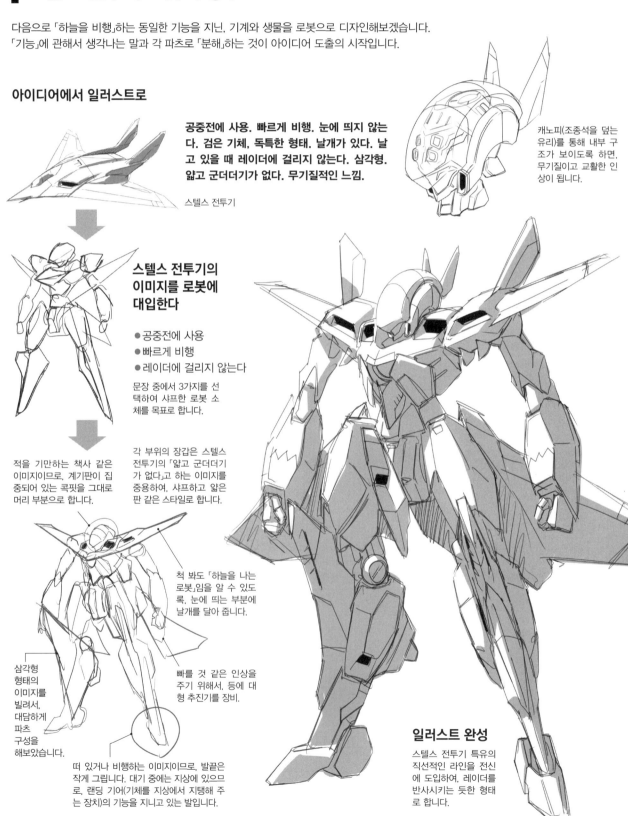

척 봐도 「하늘을 나는 로봇」임을 알 수 있도록, 눈에 띄는 부분에 날개를 달아 줍니다.

삼각형 형태의 이미지를 빌려서, 대담하게 파츠 구성을 해보았습니다.

빠를 것 같은 인상을 주기 위해서, 등에 대형 추진기를 장비.

떠 있거나 비행하는 이미지이므로, 발끝은 작게 그립니다. 대기 중에는 지상에 있으므로, 랜딩 기어(기체를 지상에서 지탱해 주는 장치)의 기능을 지니고 있는 발입니다.

일러스트 완성

스텔스 전투기 특유의 직선적인 라인을 전신에 도입하여, 레이더를 반사시키는 듯한 형태로 합니다.

이글 로봇의 경우

이글(독수리)같은 생물을 모티브로 하는 경우, 어떤 부분에든 생태계로부터 익힌 구조를 도입하여, 지나치게 무기질적인 느낌이 들지 않도록 디자인합니다. 거대한 날개를 등에 달아주는 경우에도, 전투기처럼 1장의 플랫 판과는 다르게, 자그마한 날개가 여러 장 모여 있는 디자인이 좋겠습니다. 머리 부분과 다리 등 생물의 기능을 담아주기 쉬운 부분에, 펑션 모티브의 개성을 살려줍니다.

아이디어에서 일러스트로

독수리

머리

측면 가드에는 날개 장식을 도입합니다.

독수리 눈을 남겨서 「센서」 기능을 부여하는 방법도 괜찮을지도 모르겠네요

각 부위를 잘게 「난도질」 하듯 굴곡을 늘려 줍니다.

1
독수리 형태의 모자를 쓰고 있는 듯한 형태에서 시작합니다.

2
로봇의 머리 부분임을 의식하여 각 부분을 단순화.

3
독수리 그 자체의 디테일은 남아 있지 않습니다만, 「독수리다움」을 표현하고 있습니다.

다리

1
독수리의 다리를 늘려서, 사람의 다리에 가깝게 합니다.

2
일단 심플한 박스의 집합체로 변화시켜 봅니다.

로봇다움을 드러내기 위해서, 관절부는 확실하게 구분을 해놓습니다.

3
굴곡을 강조하거나, 선 같은 디테일을 추가해 나갑니다.

새의 넓적다리다움이 부족하므로, 장갑을 늘려서 조정합니다.

무릎에서 아쉬움을 느껴, 표면에 발톱 형태를 추가하여, 공격적인 이미지로.

단순한 평행선이라 해도, 대각선으로 넣거나 도중에 접어서 구부려 주면 멋지게 보입니다.

일러스트 완성

날개를 구성하고 있는 자그마한 날개 파츠는 데미지를 받으면 분리되어, 로봇 본체는 데미지를 입지 않는다고 하는 기능을 독수리 날개를 참고하여 도입하고 있습니다.

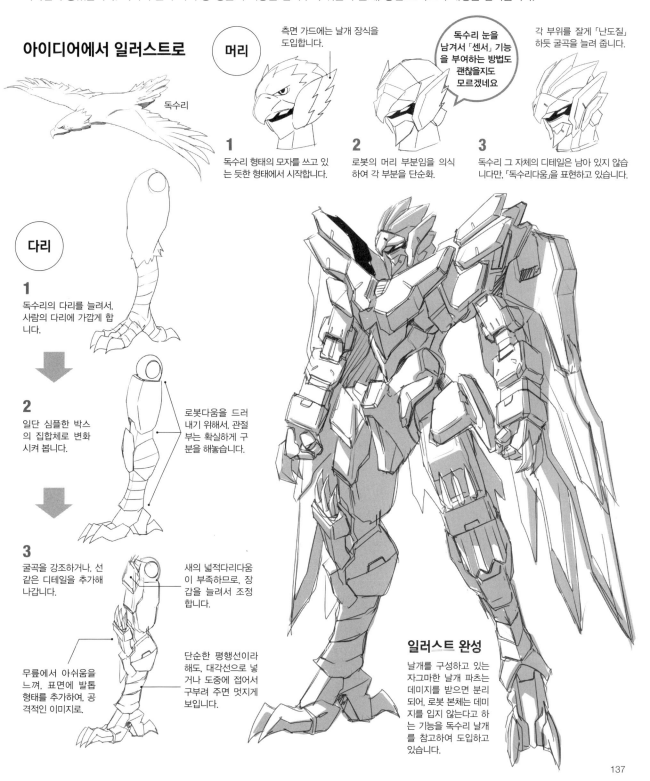

Painted MIKE 씨
긴급 자동차 로봇을 그려보자

긴급 자동차 중에서 소방차를 모티브로 선택하여 관찰합니다. 소방차의 사각 박스 같은 형태와, 수납고를 셔터로 닫아서 내용물을 보호하는 기믹(구조와 장치)을 로봇 디자인에도 도입할 수 있을 듯합니다. 팔과 다리의 관절 구조는 방수 암의 기구를 참고합니다. 전면 유리와 사이렌의 형태 등도, 긴급 자동차의 특징적인 부분입니다.

소방차 로봇의 경우

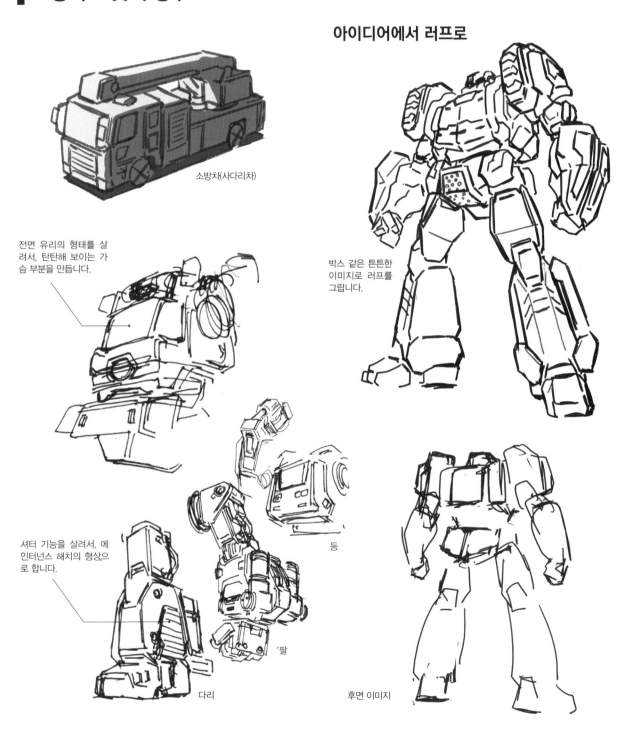

소방차(사다리차)

아이디어에서 러프로

전면 유리의 형태를 살려서, 탄탄해 보이는 가슴 부분을 만듭니다.

박스 같은 튼튼한 이미지로 러프를 그립니다.

셔터 기능을 살려서, 메인터넌스 해치의 형상으로 합니다.

등

팔

다리

후면 이미지

러프에서 일러스트로

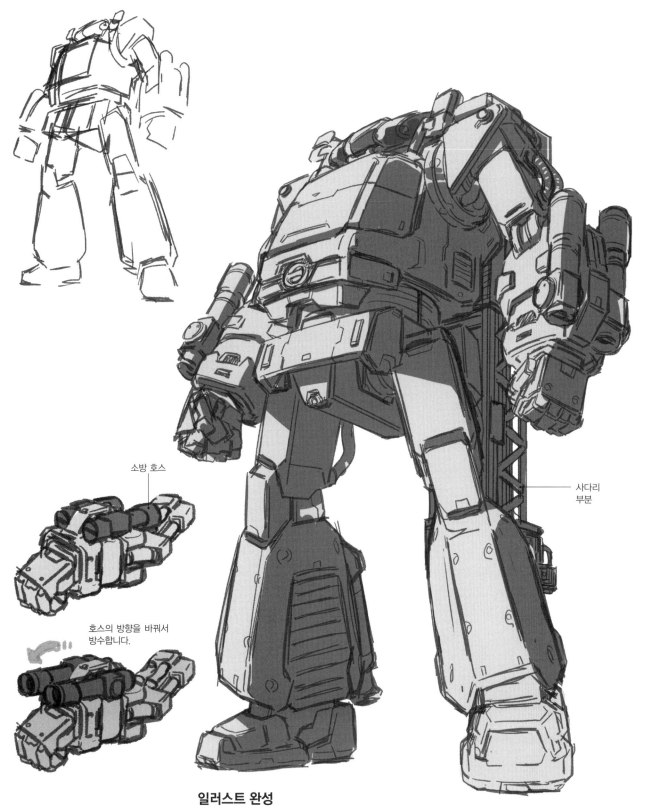

소방 호스

사다리
부분

호스의 방향을 바꿔서
방수합니다.

일러스트 완성
소방과 구급 시에 사용하는 로봇을 상정하여 디자인합니다.

스타일리시한 자동차 로봇을 그려보자

근 미래적인 형태와 획기적인 기능을 추구하는 전시용 차량, 경기용과 스포츠 타입의 자동차 등에서 멋진 것을 펑션 모티브 삼아 세련된 로봇 디자인을 목표로 하는 작품 사례입니다.

스포츠카 로봇의 경우

어깨 파츠

동체 파츠

구조와 이미지를 보면서 로봇의 스타일을 검토하고 있습니다.

전투기와 F1 레이싱카 를 연상케 하는 슈퍼카 를 베이스로, 공격적인 조형 이미지를 인간형 로봇으로 변환하는 것 에 중점을 두었습니다.

일러스트 완성

공기 저항을 억제한 기능적인 형태를 토대로, 바람을 가르듯이 「앞에서 뒤로 뚫고 지나가는 듯한」 곡선미를 로봇 디자인에 반영했습니다.

오토바이 로봇의 경우

4륜차와 다르게 엔진과 서스펜션, 디스크 브레이크와 머플러등이 노출되어 있으므로, 어느 파츠가 어떠한 기능을 지니고 있는지 다이렉트로 느낄 수 있는 것이 오토바이 디자인의 매력입니다.

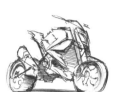

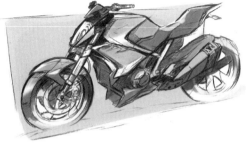

스트리트 파이터 계열의 오토바이를 모티브로 로봇화. 카울(엔진과 차체를 덮는 파츠)의 조형만이 아니라, 엔진과 프레임, 실린더 같은 바이크의 구조적 특징을 대입하고 있습니다.

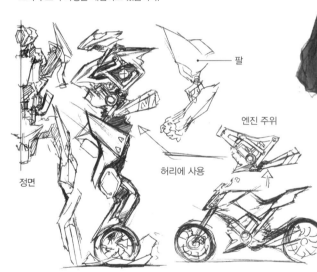

팔

엔진 주위

허리에 사용

정면

측면

일러스트 완성

노출되어 있는 파츠 부류를 최소한의 FRP(섬유 강화 플라스틱)같은 이질적인 소재로 커버링하고 있는 이미지로 로봇을 디자인 했습니다. 오토바이의 구조적인 특징을 로봇에 대입하고 있습니다.

하늘에서 싸우는 로봇을 그려보자

군용기 중, 전투기를 선택해 펑션 모티브로 삼고 기능하는 부분을 확인해 봅니다. 제트 엔진을 어깨와 다리에 달아주고, 보디는 경량화 업그레이드를 디자인으로, 경쾌한 움직임을 보여주는 로봇을 목표 삼아 디자인합니다.

전투기 로봇의 경우

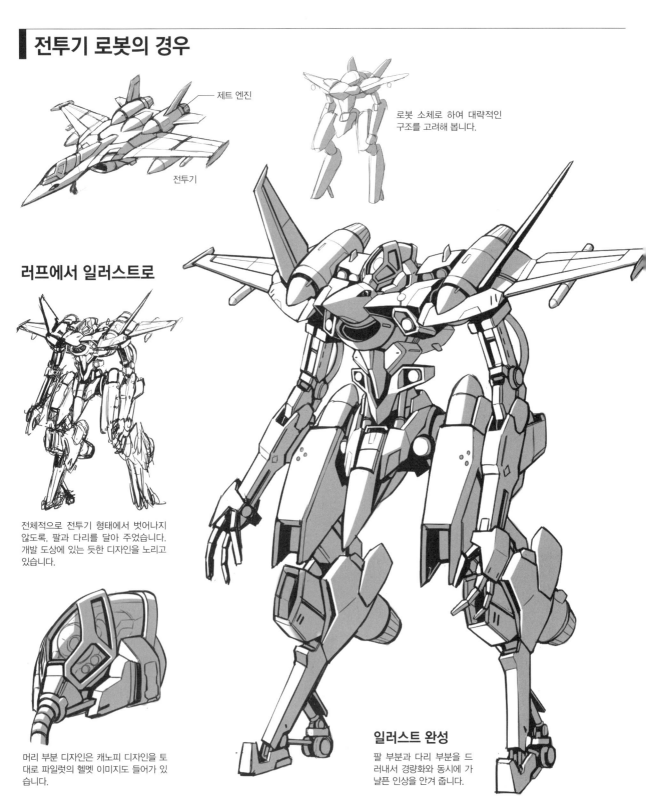

제트 엔진

전투기

로봇 소체로 하여 대략적인 구조를 고려해 봅니다.

러프에서 일러스트로

전체적으로 전투기 형태에서 벗어나지 않도록, 팔과 다리를 달아 주었습니다. 개발 도상에 있는 듯한 디자인을 노리고 있습니다.

머리 부분 디자인은 캐노피 디자인을 토대로 파일럿의 헬멧 이미지도 들어가 있습니다.

일러스트 완성

팔 부분과 다리 부분을 드러내서 경량화와 동시에 가냘픈 인상을 안겨 줍니다.

토나미 칸지 씨

육지에서 싸우는 로봇을 그려보자

포탑이 달린 머리띠식 안테나는, 인간 형태가 되어서도 로봇의 특징이 되므로 그대로 머리 부분에 살려줍니다. 거친 황무지에서의 전투를 상정하여, 관절 부분에는 방진용 커버를 달아주었습니다.

탱크 로봇의 경우

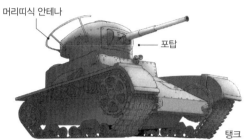

머리띠식 안테나

포탑

탱크

탱크의 포신을 어깨에서 앞으로 나오게 하는 것만으로는 너무 평범한 아이디어가 되어버리므로, 신축식으로 살짝 컴팩트하게 정리해 보았습니다.

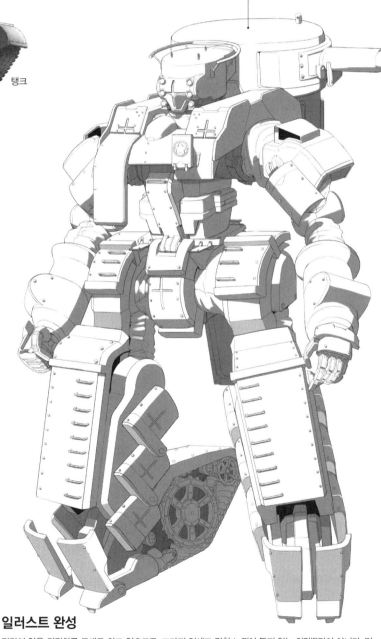

아이디어에서 일러스트로

머리 부분에 포탑을 두고, 다리 바깥쪽에 힘차게 보이는 캐터필러를 달아준 사례.

어깨에 포신을 붙인 경우. 여러 가지 스타일링을 검토해 봅니다.

일러스트 완성

장갑이 얇은 경전차를 토대로 하고 있으므로, 그다지 억세고 강한 느낌이 들지 않는 외견뿐만이 아니라, 민 어깨로 되어 있는 부분에 곡면을 채용하여, 가능한 인간 형태로 인식하기 쉬운 실루엣을 목표로 했습니다.

나카노 하이토 씨　전투하는 사람의 로봇을 그려보자

여기서는 「전투하는 사람」을 모티브로 하는 로봇 디자인의 사례를 살펴보겠습니다. 시대에 따라서 전투 스타일이 변화하므로, 무장과 기능이 있는 코스튬을 토대로 그리고 있습니다.

기사(나이트)로봇의 경우

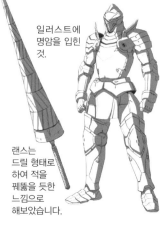

일러스트에 명암을 입힌 것.

랜스는 드릴 형태로 하여 적을 꿰뚫을 듯한 느낌으로 해보았습니다.

서양 기사의 갑주는 금속제여서 방어력이 높을 듯한 외관을 하고 있으므로, 가장 대중적으로 사용되는 로봇 모티브 중 하나입니다. 인간의 밸런스를 그대로 유지해서는 로봇으로 보이지 않으므로, 특징을 강조하여 기계적인 해석으로 바꾸어 나갑니다.

아이디어에서 일러스트로

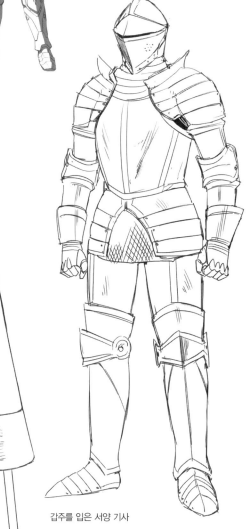

랜스(창의 일종)는 찌르는 무기입니다.

갑주를 입은 서양 기사

1 인체가 아니라 「갑주의 분할」에 기초한 밸런스로 로봇 소체를 만듭니다.

머리 부분의 변화

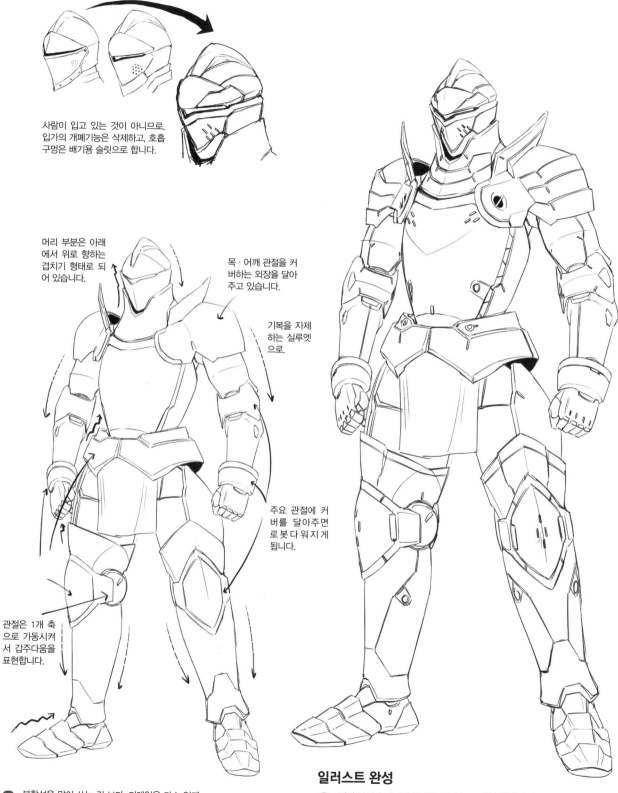

사람이 입고 있는 것이 아니므로, 입가의 개폐기능은 삭제하고, 호흡 구멍은 배기용 슬릿으로 합니다.

머리 부분은 아래에서 위로 향하는 겹치기 형태로 되어 있습니다.

목 · 어깨 관절을 커버하는 외장을 달아주고 있습니다.

기복을 자제하는 실루엣으로.

주요 관절에 커버를 달아주면 로봇 다워 지게 됩니다.

관절은 1개 축으로 가동시켜서 갑주다움을 표현합니다.

2 분할선을 많이 쓰는 것 보다, 디테일을 다소 억제하는 편이 방어력이 높아 보입니다.

일러스트 완성

3 머리 부분과 각각의 파츠에, 구조를 고려한 분할선과 세부 묘사를 넣어서 마무리합니다.

군인 로봇의 경우

군인이 입고 있는 옷은 자유로운 움직임이 가능하므로, 로봇 디자인을 할 때
도 가동 범위가 넓은 실루엣으로 합니다.

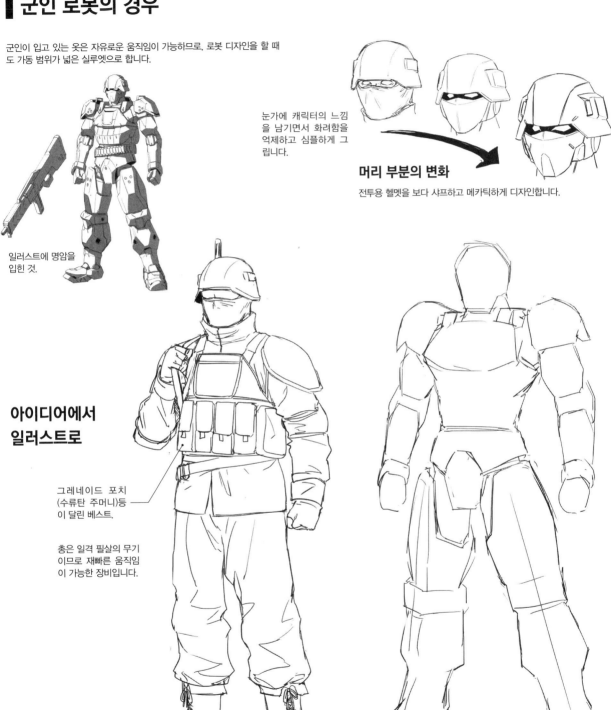

눈가에 캐릭터의 느낌
을 남기면서 화려함을
억제하고 심플하게 그
립니다.

머리 부분의 변화

전투용 헬멧을 보다 샤프하고 메카틱하게 디자인합니다.

일러스트에 명암을
입힌 것.

아이디어에서
일러스트로

그레네이드 포치
(수류탄 주머니)등
이 달린 베스트.

총은 일격 필살의 무기
이므로 재빠른 움직임
이 가능한 장비입니다.

전투복을 입은 군인

1 이번에는 기본적이고 균형이 잡혀 있는 체
형으로 로봇 소체화 하고 있습니다.

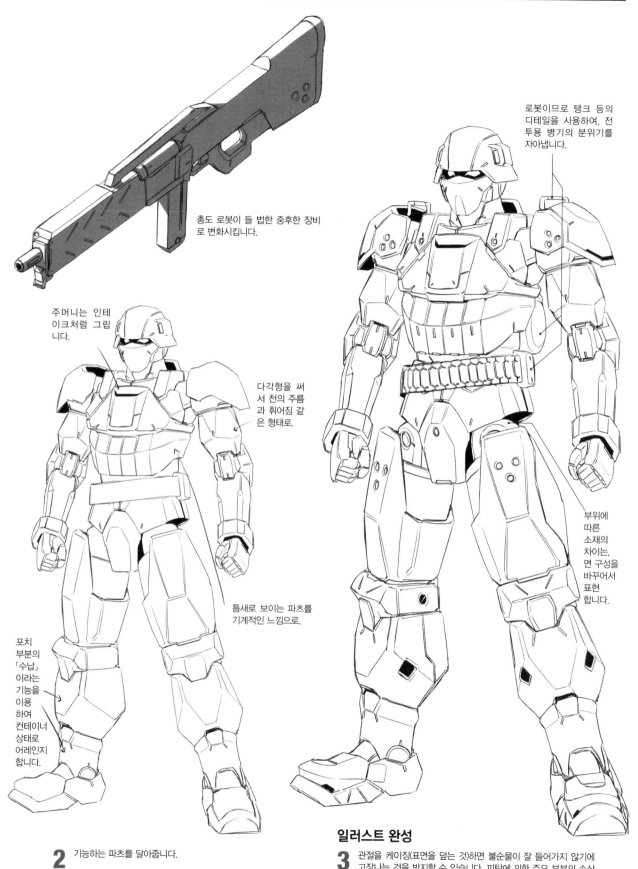

총도 로봇이 들 법한 중후한 장비로 변화시킵니다.

로봇이므로 탱크 등의 디테일을 사용하여, 전투용 병기의 분위기를 자아냅니다.

주머니는 인테이크처럼 그립니다.

다각형을 써서 천의 주름과 휘어짐 같은 형태로.

부위에 따른 소재의 차이는, 면 구성을 바꾸어서 표현합니다.

틈새로 보이는 파츠를 기계적인 느낌으로.

포치 부분의 「수납」이라는 기능을 이용하여 컨테이너 상태로 어레인지 합니다.

2 기능하는 파츠를 달아줍니다.

일러스트 완성

3 관절을 케이징(표면을 덮는 것)하면 불순물이 잘 들어가지 않기에 고장나는 것을 방지할 수 있습니다. 피탄에 의한 주요 부분의 손상도 피할 수 있으므로, 기능 면에서 보이는 리얼함을 표현할 수 있습니다.

갑옷 무사 로봇의 경우

일본 갑주가 지니고 있는 히로익하고 기능적인 파츠는 기호화되어, 다수의 로봇 디자인에 자잘하게 이용되고 있습니다. 갑주의 경쾌함, 투구와 진바오리* 등의 장식이 달려 있는 화려함도 「기능」으로 고려하여 디자인해 봅니다.

*진바오리:갑옷 위에 걸쳐 입는 소매 없는 겉옷

일러스트에 명암을 입힌 것.

머리 부분의 변화 단순한 면으로 재구성해 줍니다.

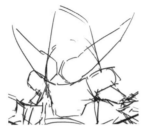 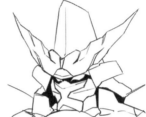 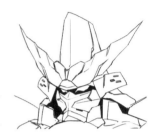

아이디어에서 일러스트로

깃발

일본도

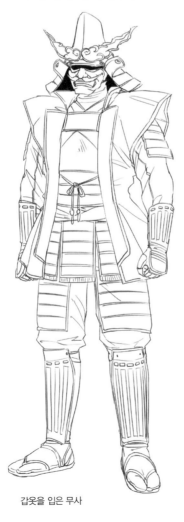

갑옷을 입은 무사

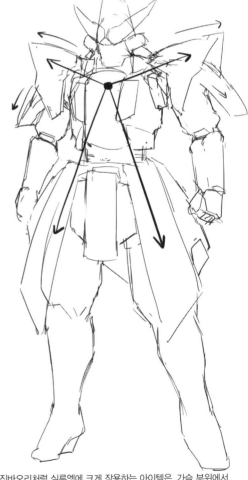

1 진바오리처럼 실루엣에 크게 작용하는 아이템은, 가슴 부위에서 방사형으로 배치하면 보기 좋아집니다.

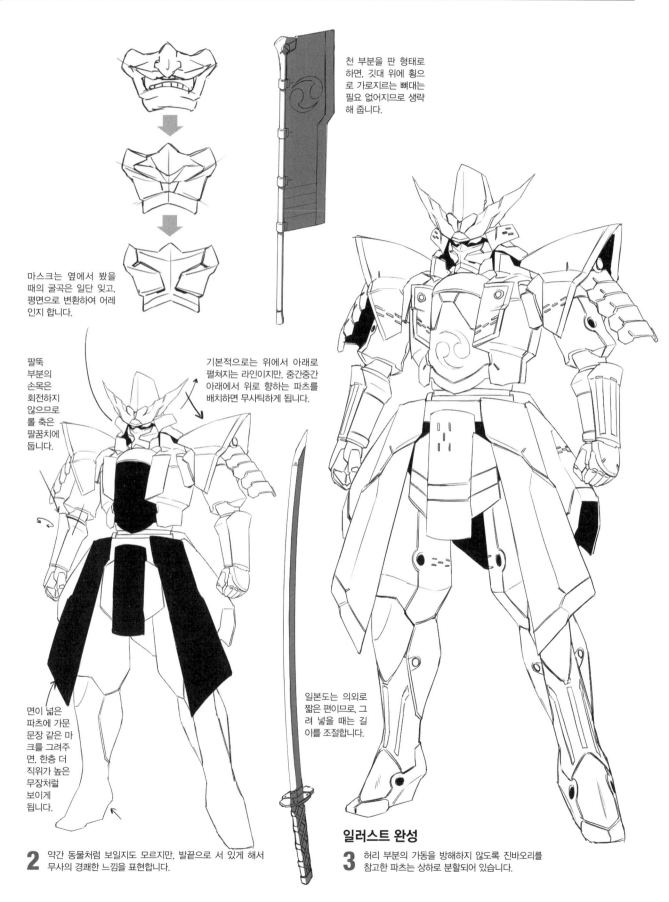

천 부분을 판 형태로 하면, 깃대 위에 횡으로 가로지르는 뼈대는 필요 없어지므로 생략해 줍니다.

마스크는 옆에서 봤을 때의 굴곡은 일단 잊고, 평면으로 변환하여 어레인지 합니다.

팔뚝 부분의 손목은 회전하지 않으므로 롤 축은 팔꿈치에 둡니다.

기본적으로는 위에서 아래로 펼쳐지는 라인이지만, 중간중간 아래에서 위로 향하는 파츠를 배치하면 무사틱하게 됩니다.

면이 넓은 파츠에 가문 문장 같은 마크를 그려주면, 한층 더 직위가 높은 무장처럼 보이게 됩니다.

일본도는 의외로 짧은 편이므로, 그려 넣을 때는 길이를 조절합니다.

2 약간 동물처럼 보일지도 모르지만, 발끝으로 서 있게 해서 무사의 경쾌한 느낌을 표현합니다.

일러스트 완성

3 허리 부분의 가동을 방해하지 않도록 진바오리를 참고한 파츠는 상하로 분할되어 있습니다.

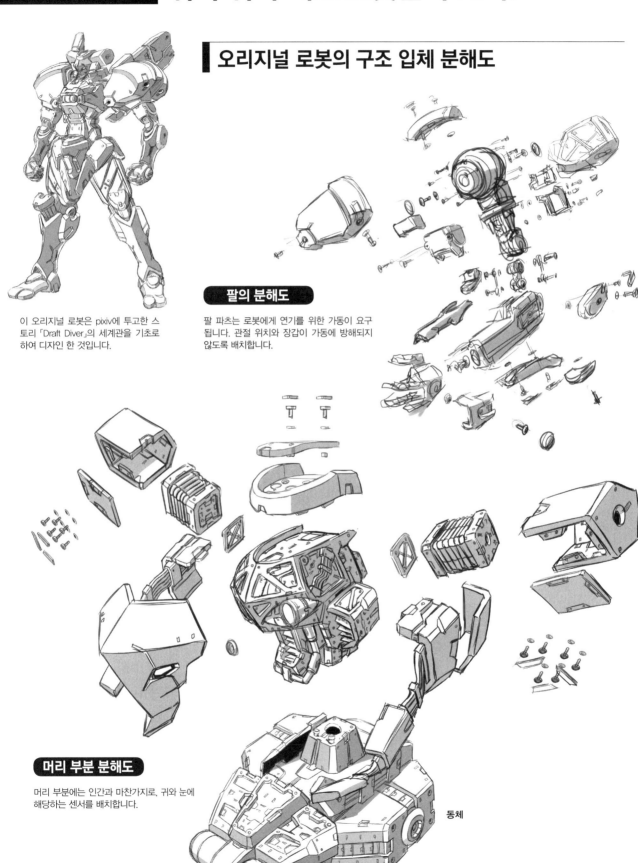

뭐니 뭐니 해도 로봇은 구조다!

오리지널 로봇의 구조 입체 분해도

이 오리지널 로봇은 pixiv에 투고한 스
토리 「Draft Diver」의 세계관을 기초로
하여 디자인 한 것입니다.

팔의 분해도

팔 파츠는 로봇에게 연기를 위한 가동이 요구
됩니다. 관절 위치와 장갑이 가동에 방해되지
않도록 배치합니다.

머리 부분 분해도

머리 부분에는 인간과 마찬가지로, 귀와 눈에
해당하는 센서를 배치합니다.

동체

예를 들어서 45P에서 해설하고 있는 오리지널 로봇을 실제로 입체화하여 「조립」하기 위해서는 어떠한 구조가 필요할까요. 이 페이지에서 보여주고 있는 러프처럼, 각 부분의 분해도 등을 그려보면 설득력이 늘어납니다. 로봇 디자인의 공정 중에서 디테일을 추가할때에 어떠한 파츠로 구성되어 있는지를 상상할 수 있도록 배치합니다.

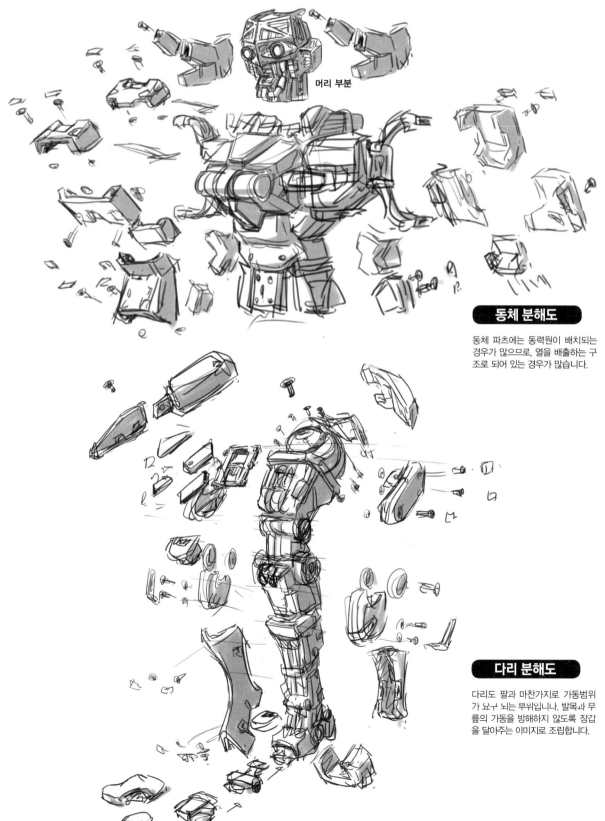

머리 부분

동체 분해도

동체 파츠에는 동력원이 배치되는 경우가 많으므로, 열을 배출하는 구조로 되어 있는 경우가 많습니다.

다리 분해도

다리도 팔과 마찬가지로 가동범위가 요구 되는 부위입니다. 발목과 무릎의 가동을 방해하지 않도록 장갑을 달아주는 이미지로 조립합니다.

색이 좋으면 형태도 좋아진다…오리지널 로봇에 채색을 해보자

디자인한 로봇에 색을 칠해 봅시다. 흉부를 확대한 일러스트를 그려 봅니다.

채색 메이킹의 기본적인 흐름

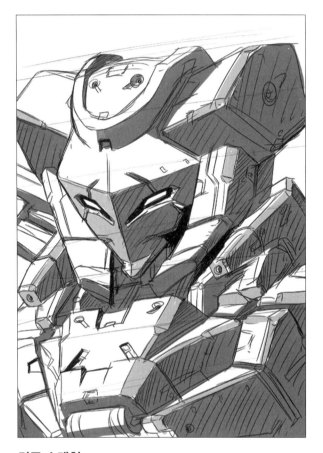

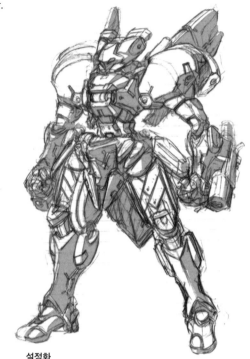

설정화
150P의 분해도에서 구조를 확인한 로봇입니다.

러프 스케치

1 러프를 그릴 때는 잊지 말고 음영을 넣어 줍니다. 이는 공정에 익숙해지면 질수록, 입체 구조의 모순을 맞추기 힘들어지므로, 러프 단계에서 「어떤 입체로 되는지」를 파악해 둘 필요가 있기 때문입니다.

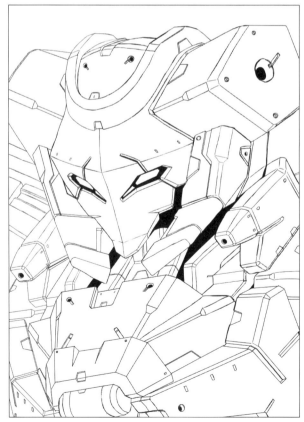

선화의 클린업

2 투시도에 신경을 쓰면서 선화의 클린업을 합니다. 디테일은 마지막에 그려주면, 전체에 대하여 부분적인 정보량을 조절하는 것이 가능할 뿐 아니라, 입체를 머릿속에서 정리하기 수월해집니다.

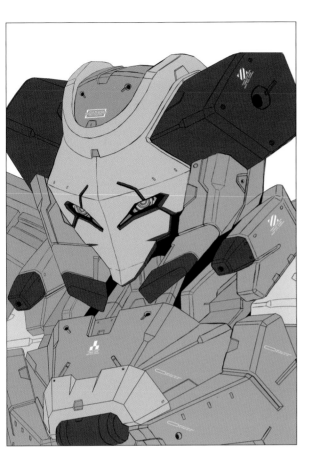

바탕색 착색

3 베이스가 되는 색을 칠합니다. 배색은 아이스 크림의 「민트초코」색을 사용합니다. 나중에 「그림자」와 「빛」을 넣어야 하므로, 베이스가 되는 색은 지나치게 밝지도, 어둡지도, 선명하지도 않은 중간색을 선택합니다.

[마킹 데이터]

본체에는 마킹을 붙여나갑니다. 마크와 폰트 종류는 일러스트레이터로 사전에 만들어 둡니다. 한 번 만들어 두면, 몇 번이고 사용할 수 있는 소재이므로 대단히 편리합니다.

보색 효과

5 그늘진 부분은 반사로 인해 주변의 영향을 받습니다. 그림의 돋보이는 요소를 고려하여, 보색을 담담하게 칠합니다. 현재 색칠한 일러스트의 배색을 반전시켜 보면, 그 반대색을 얻을 수 있으므로 스포이트 툴로 찍어서 사용합니다.

민트색(청록색+백색)의 보색은 어두운 붉은 등황색

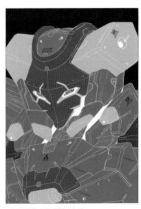

바탕색을 반전한 상태.

붉은 등황색을 그림 자로 넣어줍니다.

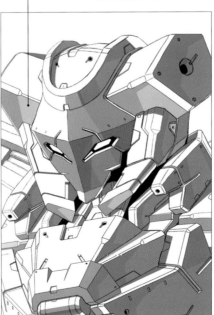

그림자와 빛을 넣어준다

4 음영은 「옅은 그늘」과 「진한 그늘」의 두 가지 종류이며, 서로 겹치는 부분이 가장 진한 그늘이 됩니다. 빛도 「약한 빛」과 「강한 빛」의 두 종류를 만듭니다. 겹치는 부분이 가장 밝은 하이라이트 부분입니다.

각각 2단계의 그림자와 빛을 그린 후에 겹치면 작업 효율을 높일 수 있습니다.

입체적인 색칠 방법 궁리

선화를 살리는 색

그림자를 얹을 때에도, 하이라이트를 넣을 때에도 「베이스 색」을 파악하기 쉬운 색의 사례입니다.

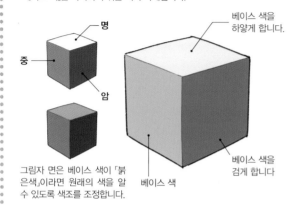

명
중
암

베이스 색을 하얗게 합니다.

베이스 색을 검게 합니다

베이스 색

그림자 면은 베이스 색이 「붉은색」이라면 원래의 색을 알 수 있도록 색조를 조정합니다.

대담하게 선명한 색

베이스가 되는 색이 강한 경우, 그림자를 칠했을 때 원래의 색을 알 수 없게 되지 않도록 주의해서 칠합니다.

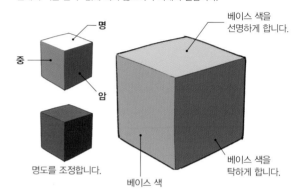

명
중
암

베이스 색을 선명하게 합니다.

베이스 색을 탁하게 합니다.

명도를 조정합니다.

베이스 색

빛이 닿는 방식

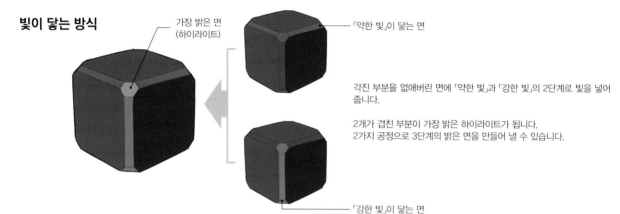

가장 밝은 면 (하이라이트)

「약한 빛」이 닿는 면

「강한 빛」이 닿는 면

각진 부분을 없애버린 면에 「약한 빛」과 「강한 빛」의 2단계로 빛을 넣어 줍니다.

2개가 겹친 부분이 가장 밝은 하이라이트가 됩니다.
2가지 공정으로 3단계의 밝은 면을 만들어 낼 수 있습니다.

추가로,
그로우 효과…그림자와 빛, 바탕색에 있는 모든 레이어를 복사해서 병합합니다. 이것을 고레벨로 보정해서 「명도가 높은 부분」만을 진하게 남기고, 취향에 따라서 「블러」를 더해준 레이어 속성을 「스크린」으로 하여 원래 그림 위에 올립니다. 이렇게 하면 완성 일러스트처럼 투명감과 담담한 빛 반사를 하고 있는 듯한 효과가 납니다.

원래 그림

레벨 보정한 복사 레이어

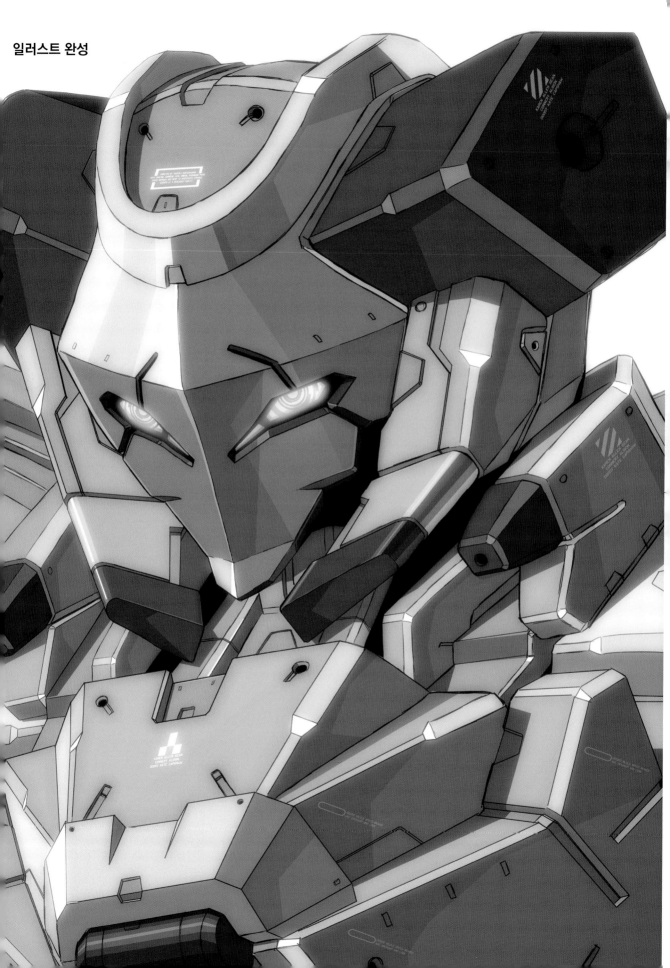

스쿠버 다이빙 로봇의 경우

실제 스쿠버 다이빙 수트는 검은색 베이스에 부분적으로 청색이나 분홍색등이 들어가므로, 여기서도 그레이 소체(관절 부분들에 부분적으로 보인다)를 토대로 흑색과 청색을 배색하고 있습니다.

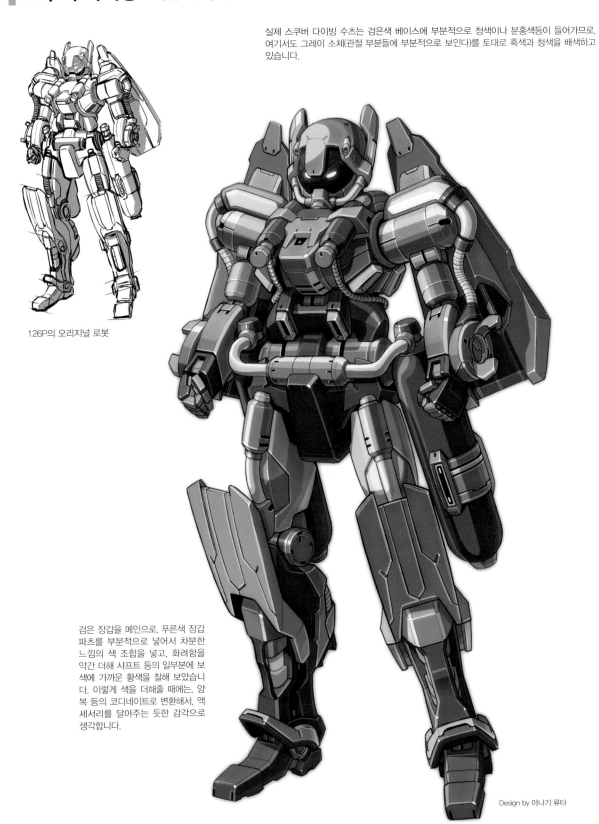

126P의 오리지널 로봇

검은 장갑을 메인으로, 푸른색 장갑 파츠를 부분적으로 넣어서 차분한 느낌의 색 조합을 넣고, 화려함을 약간 더해 샤프트 등의 일부분에 보색에 가까운 황색을 칠해 보았습니다. 이렇게 색을 더해줄 때에는, 양복 등의 코디네이트로 변환해서, 액세서리를 달아주는 듯한 감각으로 생각합니다.

Design by 야나기 류타

트럭 로봇의 경우

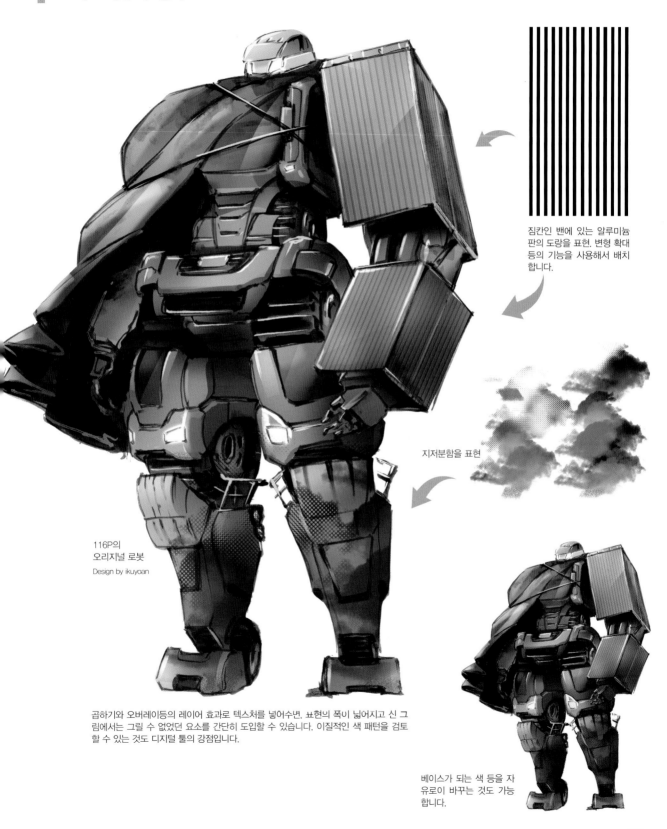

짐칸인 밴에 있는 알루미늄 판의 도랑을 표현. 변형 확대 등의 기능을 사용해서 배치합니다.

지저분함을 표현

116P의
오리지널 로봇
Design by ikuyoan

곱하기와 오버레이등의 레이어 효과로 텍스처를 넣어수면, 표현의 폭이 넓어지고 신 그림에서는 그릴 수 없었던 요소를 간단히 도입할 수 있습니다. 이질적인 색 패턴을 검토할 수 있는 것도 디지털 툴의 강점입니다.

베이스가 되는 색 등을 자유로이 바꾸는 것도 가능합니다.

일러스트 오더부터 완성까지··· 라이온 로봇의 경우

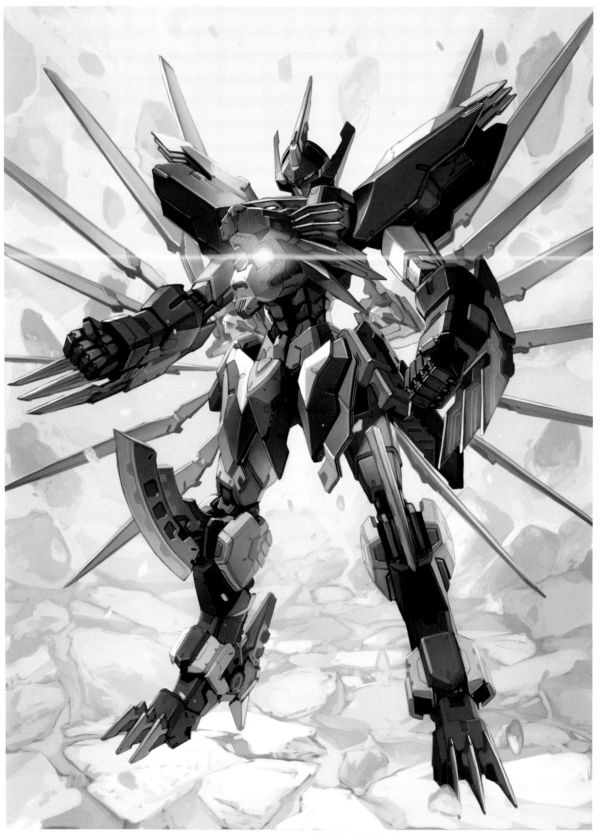

※타카야마 토시아키씨가 그린 커버 일러스트 완성 작품. 메이킹 과정은 2P에 소개되어 있습니다.

원안의 로봇에서 발전시킨다

저자인 쿠라모치 쿄류가 그린 라이온 로봇의 설
정화를 토대로, 일러스트레이터인 타카야마 토
시아키씨가 새로이 일러스트를 제작해 보았습
니다. 원안을 살린 오리지널 로봇의 실천 사례를
해설하겠습니다.

「로봇을 그리는 즐거움을 전하고 싶다」는 일념으
로 가능한 다양한 요소를 넣은 라이온 모티브의
일러스트를 타카야마 토시아키씨에게 의뢰했습
니다.
저는 완구 디자이너인 만큼 히로익한 인상이 강
한 「라이온」을 선택하여, 리얼한 느낌이 있는 로
봇 디자인을 목표로 삼았습니다. 근래의 카드 게
임 등에 등장하는 캐릭터의 판타스틱하고 현란
한 요소도 도입하여 욕심을 부려본 로봇으로 만
들고 싶습니다.

타카야마 토시아키씨의 컬러 러프 부분. 눈과 라이온의 입 부분에 이펙트가 설정되어 있습니다.

라이온은 머리 부분의 갈기
가 특징적입니다.

컬러 설정화 흉부의 라이온 머리

저자에 의한 라이온 로봇의
원안 컬러 설정화

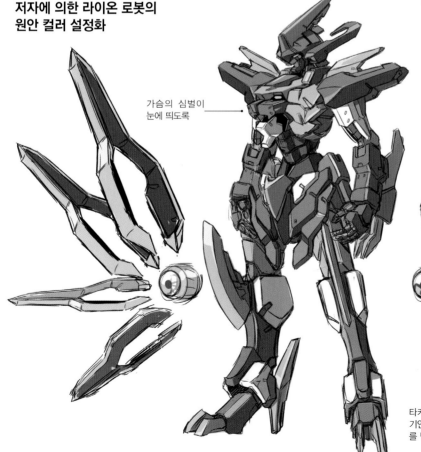

가슴의 심벌이
눈에 띄도록

금색의 갈기
이미지

닫혔다가 열리거나 하는
배리어 기능이 있는 파츠

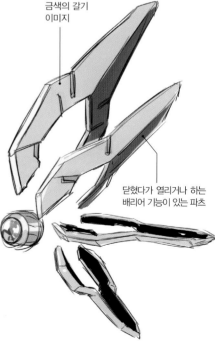

타카야마 토시아키씨에게 일러스트를 부탁할 때, 그의 특
기인 고저스한 반짝임을 넣을 거라 예상 했기에, 골드 파츠
를 넉넉하게 배치했습니다.

타카야마 토시아키씨에 의한 「3가지 타입의 커버 일러스트 제안」

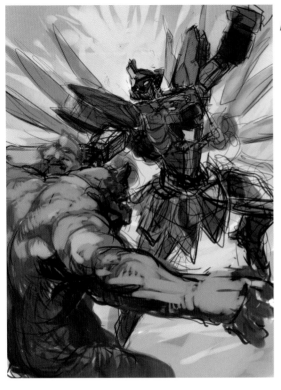

A

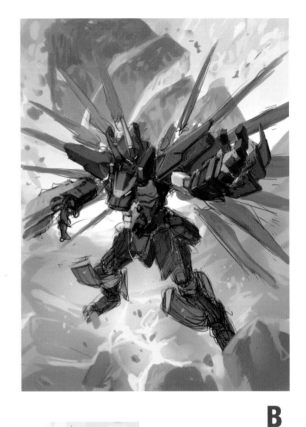

B

[타카야마 토시아키씨의 코멘트]

「이번에 쿠라모치 쿄류씨가 디자인한 로봇은 리얼 로봇의 실루엣이면서도, 가슴 부분에 라이온의 머리를 도입한 슈퍼 로봇 같은 요소도 있습니다. 슈퍼 로봇의 가식미를 남기면서, 리얼 로봇에 가까운 디테일을 넣어줌으로서, 제 나름대로 멋지게 마무리 했다고 생각합니다」

※리얼 로봇이란, 병기로서의 묘사가 강한 로봇을 뜻한다.
※슈퍼 로봇이란, 히어로적인 위치로 묘사되는 로봇을 뜻한다.

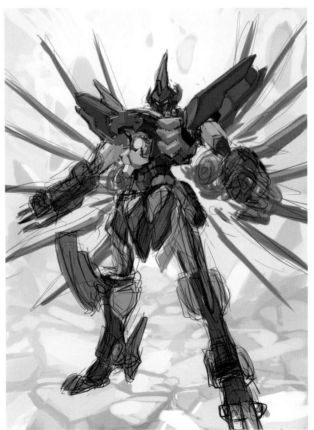

C

타카야마씨에게 이번 로봇의 취지를 전하고, 디자인에서 이미지 할 수 있는 러프 안을 부탁했습니다. 제안 받은 러프가 전부 매력적이었기에, 그 중에서 커버 일러스트로 채용할 한 장을 선택하는데 상당히 고민을 했습니다.

제안 A의 경우

시추에이션으로 생각할 수 있는 패턴입니다.

적 캐릭터의 타입을 검토해 봅니다.

슈퍼 로봇 같은 요소가 있는 디자인이었으므로, 적은 로봇보다도 외우주에서 온 괴수 같은 것과 싸우는 장면입니다.

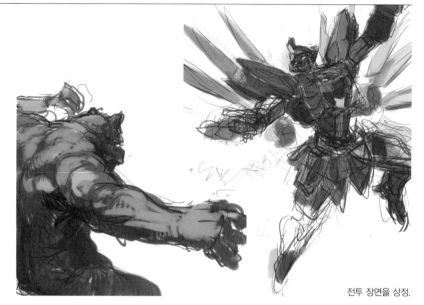

전투 장면을 상정.

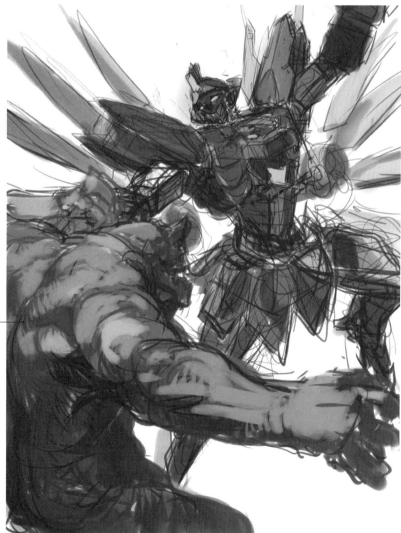

[쿠라모치 쿄류의 코멘트]
「몬스터의 탄탄한 뒷모습에 시선을 빼앗기고, 로봇과의 관계에서 무언가 심오한 스토리를 느끼게 해주는 일러스트가 되었습니다」

접근전에서 주먹다짐을 하는 듯한 공격 방법은 박력이 있어서 좋구나…라고 생각했습니다.

제안 B의 경우

로봇의 형태는 약간 알아보기 힘들지만 「아이 캐치」에 어울리는 패턴입니다. 약간 내려다 보는 느낌으로 팔을 뻗어서, 무기가 되는 「손톱」을 확실하게 보여주고 있습니다.

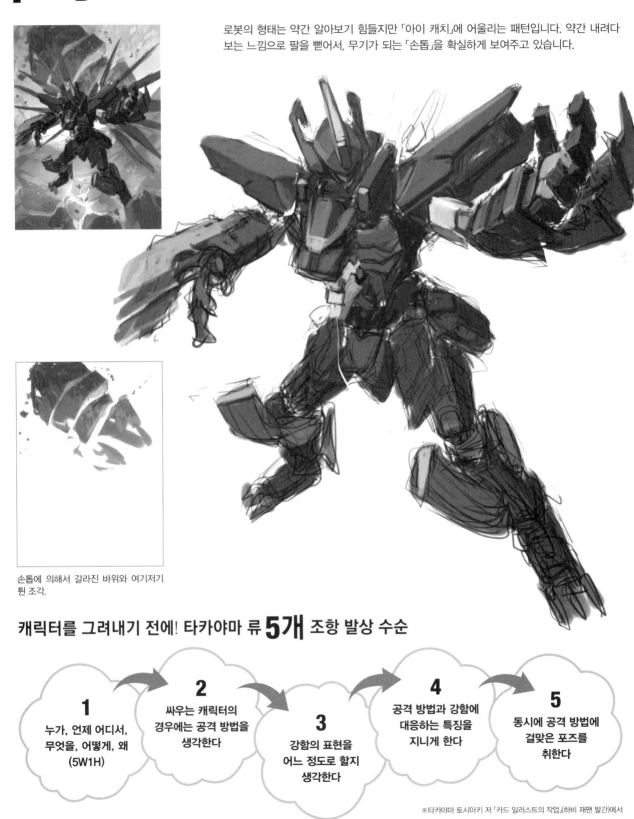

손톱에 의해서 갈라진 바위와 여기저기 튄 조각.

캐릭터를 그려내기 전에! 타카야마 류 **5개** 조항 발상 수순

1
누가, 언제 어디서, 무엇을, 어떻게, 왜 (5W1H)

2
싸우는 캐릭터의 경우에는 공격 방법을 생각한다

3
강함의 표현을 어느 정도로 할지 생각한다

4
공격 방법과 강함에 대응하는 특징을 지니게 한다

5
동시에 공격 방법에 걸맞은 포즈를 취한다

※타카야마 토시아키 저 「카드 일러스트의 작업」(하비 재팬 발간)에서

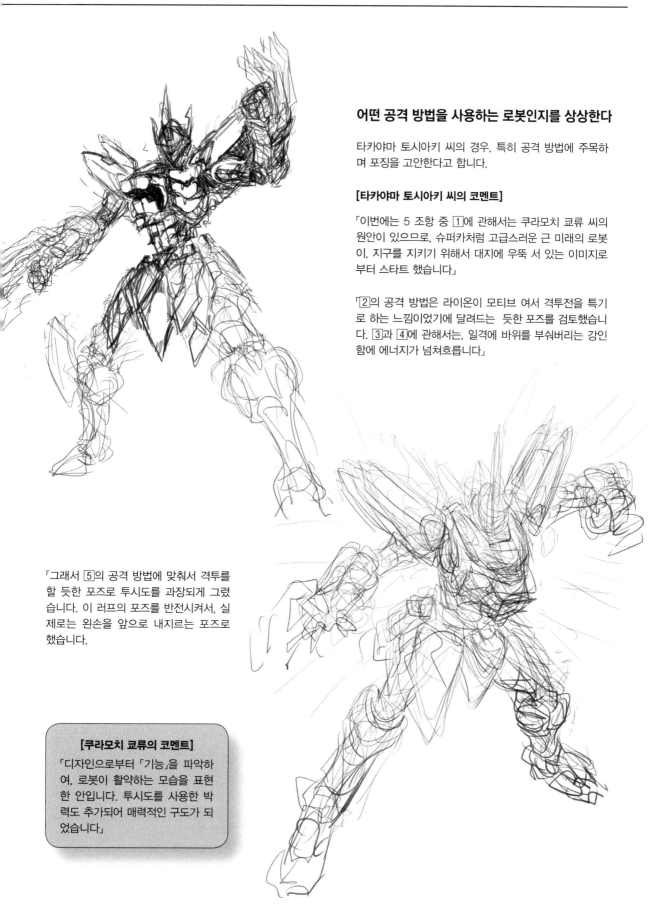

어떤 공격 방법을 사용하는 로봇인지를 상상한다

타카야마 토시아키 씨의 경우, 특히 공격 방법에 주목하며 포징을 고안한다고 합니다.

[타카야마 토시아키 씨의 코멘트]

「이번에는 5 조항 중 1에 관해서는 쿠라모치 쿄류 씨의 원안이 있으므로, 슈퍼카처럼 고급스러운 근 미래의 로봇이, 지구를 지키기 위해서 대지에 우뚝 서 있는 이미지로부터 스타트 했습니다」

「2의 공격 방법은 라이온이 모티브 여서 격투전을 특기로 하는 느낌이었기에 달려드는 듯한 포즈를 검토했습니다. 3과 4에 관해서는, 일격에 바위를 부숴버리는 강인함에 에너지가 넘쳐흐릅니다」

「그래서 5의 공격 방법에 맞춰서 격투를 할 듯한 포즈로 투시도를 과장되게 그렸습니다. 이 러프의 포즈를 반전시켜서, 실제로는 왼손을 앞으로 내지르는 포즈로 했습니다.

[쿠라모치 쿄류의 코멘트]
「디자인으로부터 「기능」을 파악하여, 로봇이 활약하는 모습을 표현한 안입니다. 투시도를 사용한 박력도 추가되어 매력적인 구도가 되었습니다」

163

제안 **C**의 경우

로봇의 캐릭터가 확실하게 판별되는 「서 있는 포즈」입니다.

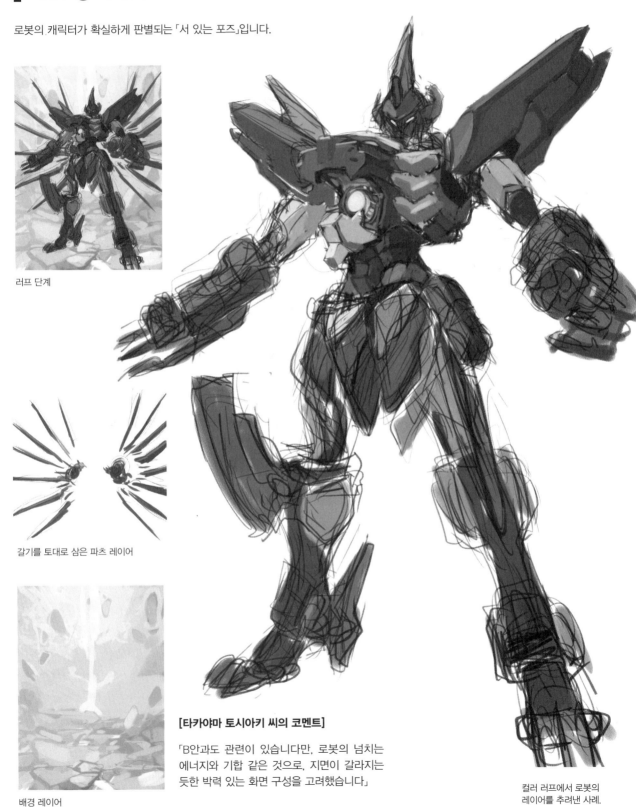

러프 단계

갈기를 토대로 삼은 파츠 레이어

배경 레이어

[타카야마 토시아키 씨의 코멘트]

「B안과도 관련이 있습니다만, 로봇의 넘치는
에너지와 기합 같은 것으로, 지면이 갈라지는
듯한 박력 있는 화면 구성을 고려했습니다」

컬러 러프에서 로봇의
레이어를 추려낸 사례.

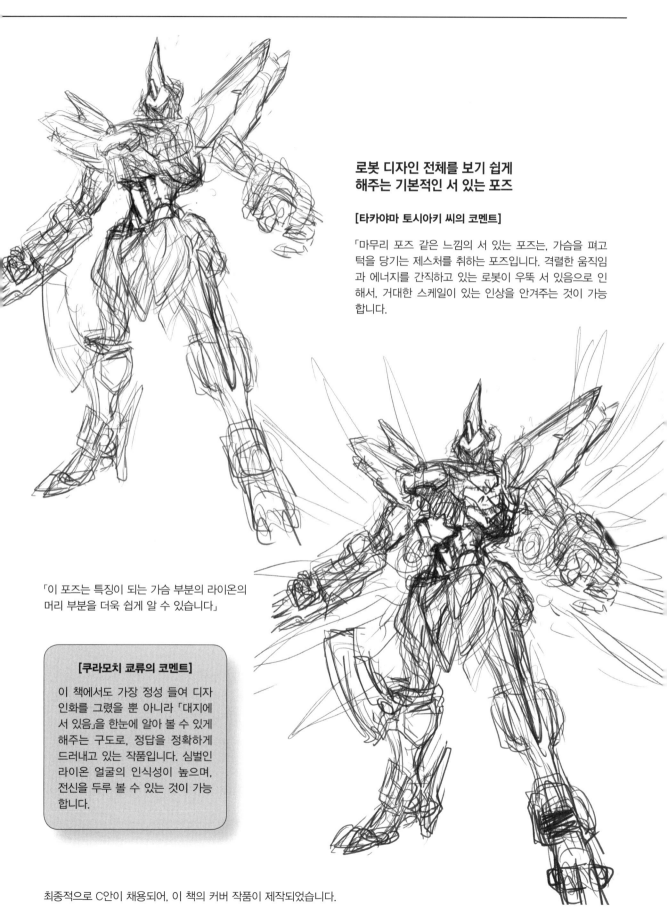

로봇 디자인 전체를 보기 쉽게
해주는 기본적인 서 있는 포즈

[타카야마 토시아키 씨의 코멘트]

「마무리 포즈 같은 느낌의 서 있는 포즈는, 가슴을 펴고
턱을 당기는 제스처를 취하는 포즈입니다. 격렬한 움직임
과 에너지를 간직하고 있는 로봇이 우뚝 서 있음으로 인
해서, 거대한 스케일이 있는 인상을 안겨주는 것이 가능
합니다.

「이 포즈는 특징이 되는 가슴 부분의 라이온의
머리 부분을 더욱 쉽게 알 수 있습니다」

[쿠라모치 쿄류의 코멘트]

이 책에서도 가장 정성 들여 디자
인화를 그렸을 뿐 아니라 「대지에
서 있음」을 한눈에 알아 볼 수 있게
해주는 구도로, 정답을 정확하게
드러내고 있는 작품입니다. 심벌인
라이온 얼굴의 인식성이 높으며,
전신을 두루 볼 수 있는 것이 가능
합니다.

최종적으로 C안이 채용되어, 이 책의 커버 작품이 제작되었습니다.

4족 보행 로봇도 그려보자

이 책에서는 다양한 모티브로 인간형 로봇을 그려왔습니다. 개와 고양이등도 직립 시켜서 2족 보행 로봇으로 그릴 수 있지만, 4족 보행으로 디자인해도 유니크한 작품이 됩니다. 판타지 중에 나오는 반인반수 캐릭터를 2가지 타입의 로봇으로 그려보겠습니다.

켄타우로스 로봇의 경우

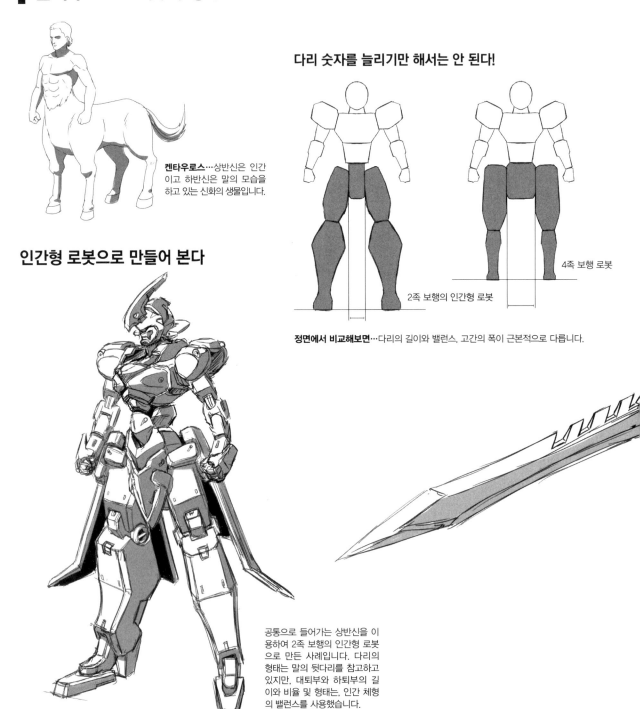

켄타우로스···상반신은 인간이고 하반신은 말의 모습을 하고 있는 신화의 생물입니다.

다리 숫자를 늘리기만 해서는 안 된다!

2족 보행의 인간형 로봇

4족 보행 로봇

정면에서 비교해보면···다리의 길이와 밸런스, 고간의 폭이 근본적으로 다릅니다.

인간형 로봇으로 만들어 본다

공통으로 들어가는 상반신을 이용하여 2족 보행의 인간형 로봇으로 만든 사례입니다. 다리의 형태는 말의 뒷다리를 참고하고 있지만, 대퇴부와 하퇴부의 길이와 비율 및 형태는, 인간 체형의 밸런스를 사용했습니다.

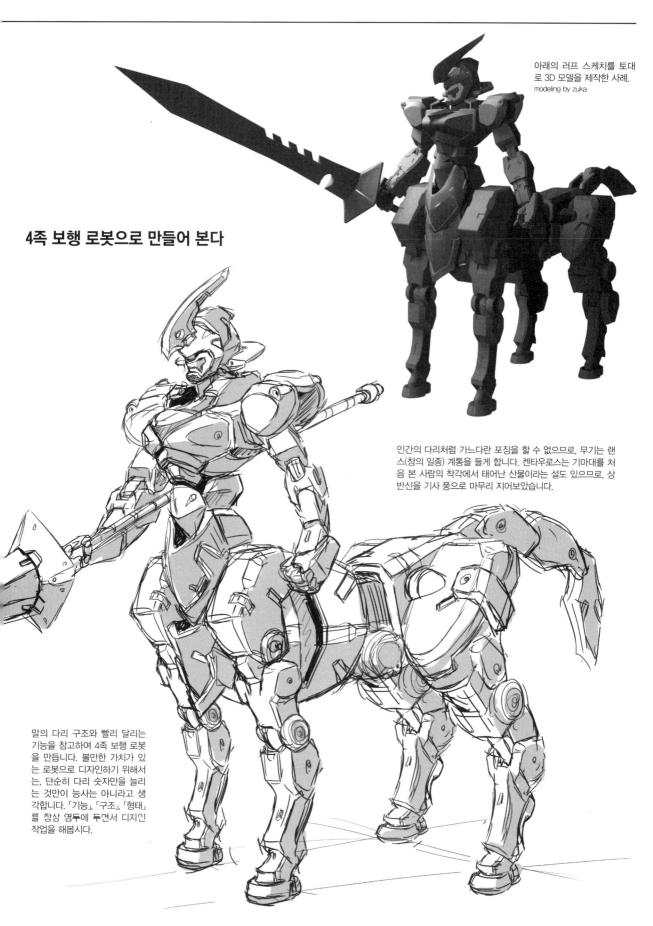

아래의 러프 스케치를 토대로 3D 모델을 제작한 사례.
modeling by zuka

4족 보행 로봇으로 만들어 본다

인간의 다리처럼 가느다란 포징을 할 수 없으므로, 무기는 랜스(창의 일종) 계통을 들게 합니다. 켄타우로스는 기마대를 처음 본 사람의 착각에서 태어난 산물이라는 설도 있으므로, 상반신을 기사 풍으로 마무리 지어보았습니다.

말의 다리 구조와 빨리 달리는 기능을 참고하여 4족 보행 로봇을 만듭니다. 볼만한 가치가 있는 로봇으로 디자인하기 위해서는, 단순히 다리 숫자만을 늘리는 것만이 능사는 아니라고 생각합니다. 「기능」, 「구조」, 「형태」를 창상 염두에 두면서 디자인 작업을 해봅시다.

박스 로봇
페이퍼 크래프트
전개도 　그1

잘라내기 전에 붉은 볼펜 등으로 중심선을 그어줍시다. 1~2mm 정도의 짧은 기준선이 그려져 있으므로, 자를 대주면 간단히 그릴 수 있습니다.

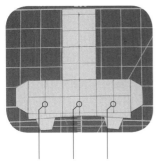

이 세로선은 붉은 볼펜으로 그은 것. 이하도 같은 요령으로 그어줍니다.

〈머리 부분〉

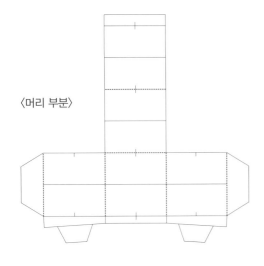

〈왼쪽 어깨 부분〉

L-SHOULDER

〈가슴 부분〉

〈오른쪽 어깨 부분〉

R-SHOULDER

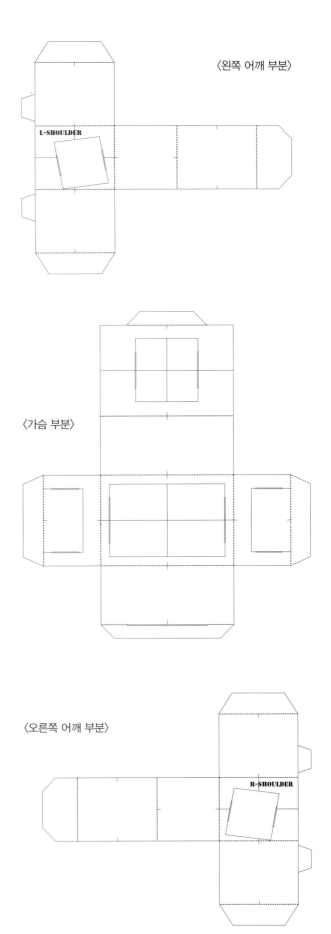

〈왼팔 부분〉

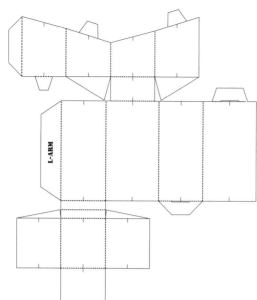

L-ARM

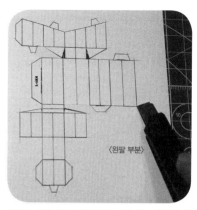

〈왼팔 부분〉

중심에 붉은 선을 그어 준 후, 가능한 그림선의 최
대한 바깥에서 커터로 잘라냅니다.

〈허리 부분〉

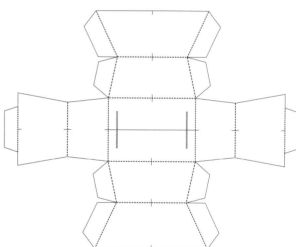

〈오른팔 부분〉

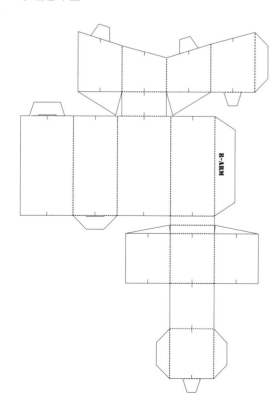

R-ARM

박스 로봇
페이퍼 크래프트
전개도

〈고간 부분〉

외부를 잘라내기 전에, 종이를 끼우는 부분의
틈새를 갈라 둡니다.

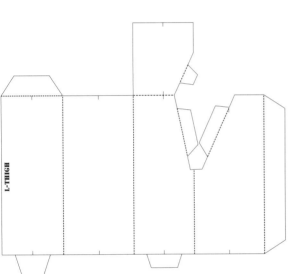

L-THIGH

〈좌대퇴부〉

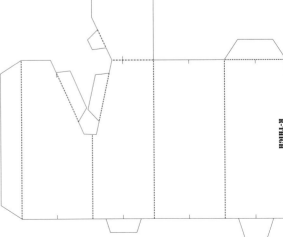

〈우대퇴부〉

R-THIGH

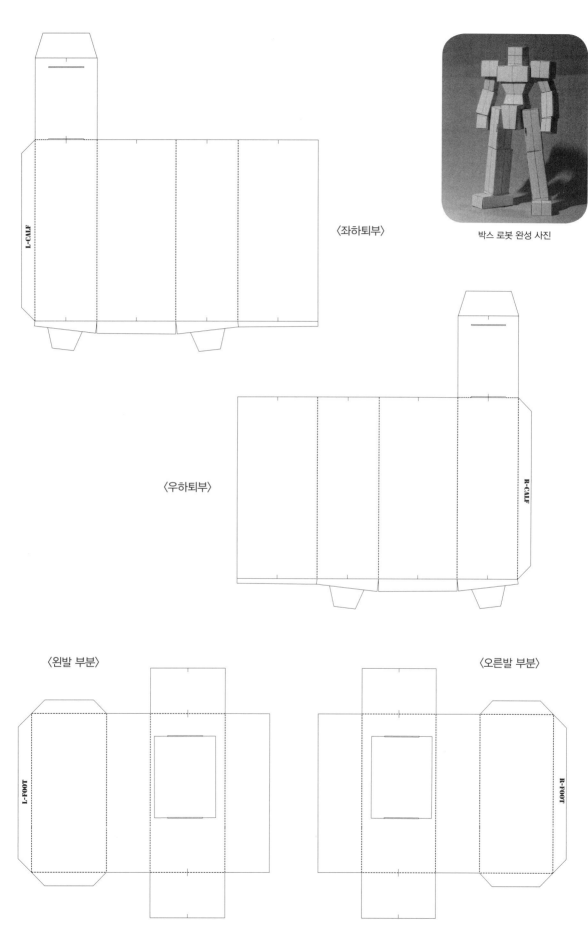

〈좌하퇴부〉

L-CALF

박스 로봇 완성 사진

〈우하퇴부〉

R-CALF

〈왼발 부분〉

L-FOOT

〈오른발 부분〉

R-FOOT

박스 로봇 페이퍼 크래프트
조립 설명서

프린트나 복사를 하는 용지는 포토 전용지(광택 제거)를 추천합니다. 도구와 함께 찍혀 있는 전개도는, 다운로드용의 데이터를 프린트 한 것입니다. 하비 재팬의 만화 비법서 페이지에 접속 해 주십시오.
http://hobbyjapan.co.jp/manga_gihou/item/607/

준비물

● 파츠는 커터로 잘라 냅니다.
● 「접착」에는 양면테이프를 사용해 주십시오.
● 구부리는 부분은 사전에 「심이 나와 있지 않은 샤프」등으로 접히는 부분을 따라서 그어주면, 깔끔하게 접을 수가 있습니다.
● 반드시 수순대로 조립해 주십시오.

필요한 도구

· 셀로판테이프, 양면테이프
· 커터, 자
· 커팅 매트나 두꺼운 종이
· 붉은 볼펜이나 붉은 연필

1 각각의 파츠를 조립한다

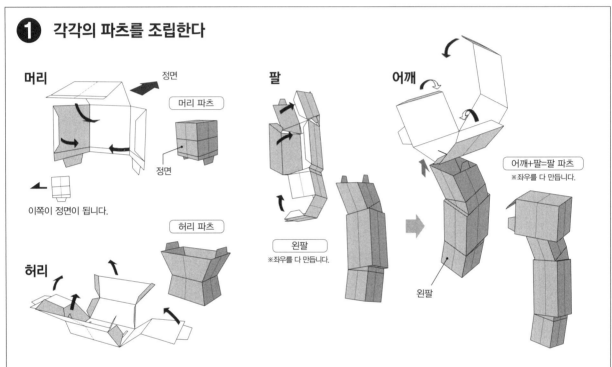

머리
정면
머리 파츠
정면
이쪽이 정면이 됩니다.

팔
왼팔
※좌우를 다 만듭니다.

어깨
어깨+팔=팔 파츠
※좌우를 다 만듭니다.
왼팔

허리
허리 파츠

2 가슴에 「머리」, 「허리」, 「어깨+팔」을 꽂아서 상반신을 만든다

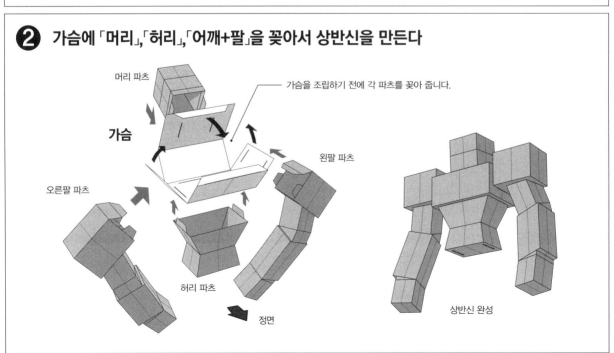

머리 파츠
가슴을 조립하기 전에 각 파츠를 꽂아 줍니다.
가슴
왼팔 파츠
오른팔 파츠
허리 파츠
정면
상반신 완성

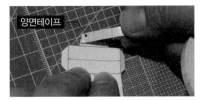

양면테이프

「접착」에는 양면테이프를 이용해서 붙여줍니다. 사용빈도를 최대한 줄여서 작업 시간을 단축합니다. 약 30분 정도에 조립할 수 있습니다.

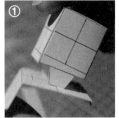

①

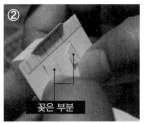

② 꽂은 부분

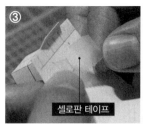

③ 셀로판 테이프

꽂아 넣은 파츠는 ①②③의 요령으로 뒤쪽을 셀로판테이프로 고정합니다.

❸ 하반신은 「대퇴」, 「하퇴」, 「발」, 「고간」의 4부분

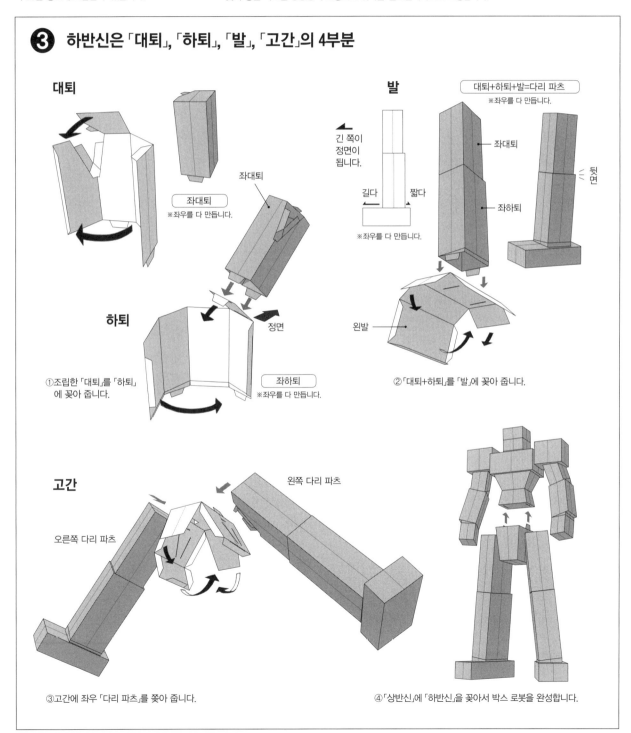

대퇴

좌대퇴
※좌우를 다 만듭니다.

좌대퇴

하퇴

①조립한 「대퇴」를 「하퇴」에 꽂아 줍니다.

정면

좌하퇴
※좌우를 다 만듭니다.

발

긴 쪽이 정면이 됩니다.

길다 짧다

※좌우를 다 만듭니다.

대퇴+하퇴+발=다리 파츠
※좌우를 다 만듭니다.

좌대퇴

좌하퇴

뒷면

왼발

②「대퇴+하퇴」를 「발」에 꽂아 줍니다.

고간

오른쪽 다리 파츠

왼쪽 다리 파츠

③고간에 좌우 「다리 파츠」를 꽂아 줍니다.

④「상반신」에 「하반신」을 꽂아서 박스 로봇을 완성합니다.

후기

저자의 작업 환경
모니터는 BENQ 24인치 모니터 2대, 액정 펜타블렛은 wacom
의 cintiq 24HD(24인치). SW는 Adobe photoshop CC, Adobe
Illustrator CS4, SAI, CLIP STUDIO PAINT를 사용.

「멋진 로봇을 그리고 싶다!」 이 책을 보고 계신 독자 여러분은 어렸을 적에 이런 심정으로 스스럼없이 마음 가는 대로 로봇을 그리지는 않으셨는지요. 저도 그런 심정으로 그렸습니다. 어른이 되어감에 따라 로봇은 「기계」라든가 「테크놀로지」라든가, 데생과 투시도 등의 지식과 고정 관념에 방해를 받아서 그리기 힘들어지고 있습니다. 하지만 어느 순간 문득 동경하는 마음이 되살아나곤 합니다. 솔직하고 순수한 감정은 어떠한 것보다도 목표를 달성하게 해주는 강한 원동력이 될 터입니다.

이 책은 완구 디자이너의 시점에서 그린 것이므로, 로봇을 「한층 캐릭터 적으로, 내부에 숨어 있는 기능이 살아 숨 쉬도록」 그리는데 도움이 된다면 다행이라 하겠습니다.

페이퍼 크래프트인 「박스 로봇」을 사용하여 밸런스와 구조를 효율 높게 이해하고, 디자인을 자아내기 위한 고찰 방법과 포징의 궁리 등을, 수순을 따라서 해설하고 있습니다.

매일 twitter를 하고 있으므로 이 책에서 느낀 감상 등을 적어주신다면 감사하겠습니다. 어깨의 힘을 빼고, 어렸을 무렵을 추억을 떠올려… 즐기면서 로봇 디자인을 하고 싶다고 생각합니다.

쿠라모치 쿄류

일러스트레이터 소개

작화에 협력해주신
작가 여러분에게 진심으로
감사의 말씀을 올립니다.

타카야마 토시아키 タカヤマトシアキ
pixiv ID : 37577
twitter : @tata_takayama

저서「카드 일러스트레이터의 작업」
(2014년 하비 재팬 발간)

스케키요 スケキヨ
pixiv ID : 426722
twitter : @sukekiyo56

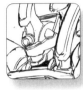

시이타케 우리모 椎茸うりも
pixiv ID : 35809
twitter : @ShiitakeUrimo

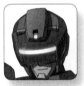

나카노 하이토 中野牌人
pixiv ID : 1071918
twitter : @nakanohaito

구데 ぐで
pixiv ID : 1898846

As'마리아 As'まりあ
twitter : @Asmaria_

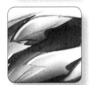

사카쿠노 타누키 砂漠乃タヌキ
pixiv ID : 1684486
twitter : @lovecarburetor

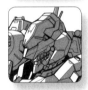

타카마루 たかまる
pixiv ID : 13954
twitter : @taka__maru

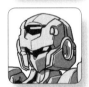

스사가네 スサガネ
pixiv ID : 8998
twitter : @susagane03

솔로코프 ソロコフ
pixiv ID : 93941
twitter : @solokov09

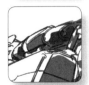

PaintedMIKE
pixiv ID : 722851
twitter : @PaintedMIKE

토나미 칸지 トナミカンジ
pixiv ID : 3239663
twitter : @tonamikanji

zuka
twitter : @re_dgzuka

ikuyoan
pixiv ID : 279153
twitter : @ikuyoan

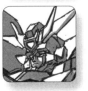

후미츠키 호무라 文月ほむら
pixiv ID : 650474
twitter : @7_homura

■ 저자 소개 : 쿠라모치 쿄류(倉持 キョーリョー)·완구 디자이너

본명은 타노베 쇼하쿠(田野辺尚伯). SW 기업의 프로그래머가 되었지만 디자이너의 꿈을 포기하지 못하고 퇴사. 완구 디자이너를 목표로 주식회사 프렉스에 입사. 카드 게임 기획의 아트디렉션 업무와 해외 완구 디자인에 관여하고 있다. 또한 「슈퍼 전대 시리즈」, 「가면 라이더 시리즈」에 히어로 디자이너로 참가. 그 후 「비공인 전대 아키바 레인저」의 히어로 치프 디자이너를 역임했다. 주식회사 프렉스 퇴사 후, 펜 네임을 「쿠라모치 쿄류」로 바꾸고, 완구의 조형 스케치와 도면, 디렉션 기획 등으로 활동 중.
「TNG 패트레이버」마킹 디자인(쇼우치쿠 주식회사) / 「프레임 암즈 XFA—CnV 벌처」메카 디자인(주식회사 코토부키야) / 「GIBOT」프로듀스 디자인(주식회사 2.5차원 텔레비전) / 「학원무투 포크로어」(Chien) / 「미래전회 슬레이브닐」플롭 디자인(STAR GAZER) / 「사무라이」이미지 캐릭터 디자인(주식회사 프리미엄 재팬) / 「머메이드 러버즈」메카 디자인(주식회사 어스 스타 엔터테이먼트) / 「우주선」35주년 기념 로고 디자인(주식회사 하비재팬)

mail tanobe@mail.goo.ne.jp pixiv ID:33337 twitter @kyoryu_kuramo

■ 집필 보좌 : 사진 야나기 류타(ヤナギリョータ)

쿄토 세이타 대학 만화 학부 스토리 만화 코스 졸업.
이 책에서는 제 2장 「액션 포즈가 들어간 로봇을 그려보자」를 중심으로, 각 장의 로봇 디자인 일러스트와 컬러 일러스트 작품 사례를 담당.
미술 학원의 강사 아르바이트를 거쳐서, 2년간 로봇 만화의 메카 작화를 담당.
카드 게임 일러스트와 게임 메카 디자인 등으로 활동 중.

pixiv ID:24195 twitter @yryuta99

■ 역자 소개 : 이은수

자칭 지나가던 평범한 C군. 서브컬쳐 무간 지옥의 열락에서 오늘도 허우적거리고 있다.
최근에는 좀 더 다양한 분야에서 다양한 경험을 해보기 위해 노력하는 중이다.

로봇 그리기의 기본
박스로봇부터 오리지널 로봇까지

개정판 1쇄 인쇄 2023년 5월 25일
개정판 1쇄 발행 2023년 5월 31일

저자 : 쿠라모치 쿄류
번역 : 이은수

펴낸이 : 이동섭
편집 : 이민규
디자인 : 조세연
영업·마케팅 : 송정환, 조정훈
e-BOOK : 홍인표, 최정수, 서찬웅, 김은혜, 정희철
관리 : 이윤미

㈜에이케이커뮤니케이션즈
등록 1996년 7월 9일(제302-1996-00026호)
주소 : 04002 서울 마포구 동교로 17안길 28, 2층
TEL : 02-702-7963~5 FAX : 02-702-7988
http://www.amusementkorea.co.kr

ISBN 979-11-274-6262-8 13650

ROBOT WO EGAKU KIHON HAKO ROBO KARA ORIGINAL ROBO MADE
©Kyoryu Kuramochi, Tsubura Kadomaru
©2015 HOBBY JAPAN
Originally Published in Japan 2015 by HOBBY JAPAN Co,Ltd.
Korea translation Copyright©2015 by AK Communications Inc

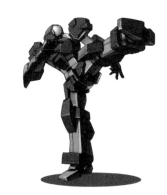